織色入史箋

入

史箋

中國顏色的
理性與感性

陳魯南———著

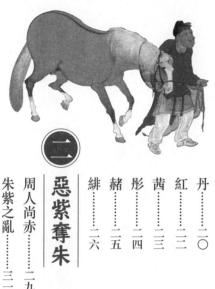

第一篇

紅色

目錄

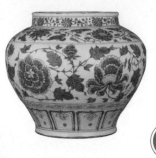

目錄

第二篇

青色

第三篇 黃色

目錄

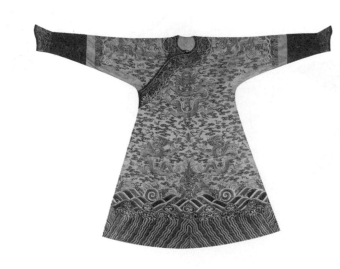

第四篇

黑色

序 言

「色」字，按照明末閩齊仮在《六書通》中的考證，最早的寫法，如 ，乃是一個人馱著另一個人，仰承其臉色。

而東漢許慎在《說文解字》裡也注解說：「色，顏氣也。」

也就是說，「色」在中文裡，最初的含義，是指人們的臉色。孔夫子譏諷喜歡做秀的人，說：「君子者乎，色莊者乎？」太史公描寫秦舞陽的外強中乾，說他刺嬴政時「色變振恐」；乃至杜工部盛讚公孫大娘劍舞絕技，說圍觀群眾們「觀者如山色沮喪」，用的都是「色」字的本義。

這個本義，顯然是主觀見之於客觀的產物，是人們內在的情緒通過

面部肌肉、眉眼口鼻這些物質的具體形態表現出來的結果。現在我們還

常說「喜形於色」、「談癌色變」，仍用的是臉色的意思。

當然，現在說「色」，多以「色彩」這一含義為主，似乎更強調其客觀性。科學家們說，什麼是色彩呢，就是物體發射或反射的光，通過視覺所產生的印象。應該有很多人，小時候都曾經拿著三稜鏡，去分解陽光的色彩吧。事實上，人類眼睛的特殊構造，可以使我們看到可見光形成的所有色彩。

我們的視網膜上分布著許多圓錐細胞，對可見光內各種不同波長的光，都會有不同程度的反映，所以我們會看到一個色彩斑斕的世界。而這些圓錐細胞又含有三種不同的色素，分別對紅、綠、藍三種顏色最敏感，也就是說，一般情況下人們對於紅綠藍的分辨度最高，這也是將其稱為三原色的原因。

色彩視覺在靈長類動物對世界的認知中起著重要的作用。其他的動物就沒有那麼幸運了。科學家還說，大多數哺乳動物是色盲。牛、羊、馬等家畜，幾乎不會分辨顏色，反映到牠們眼睛裡的色彩，只有黑、白、灰三種顏色。狗也不能分辨顏色，牠看景物就像看一張黑白照片。

我們的祖先，雖然沒有學握物理學與人體解剖學的先進知識，無法客觀地分析色彩的發生機制，但卻敏銳把握到了色彩可能對人產生的影響。老子說「五色令人目盲」，就是因為，他發現人類可能因貪婪和屠

弱，而在這個色彩斑斕的世界裡迷失。

然而世人幾乎沒有睿智如老子的，所以都聽不進老子的話。人說到底是感性的動物，容易依賴感官，也容易沉溺於感官。江淹「見紅蘭之受露，望青楸之離霜」，離愁別緒更重，作了黯然銷魂的千古一嘆；范仲淹的「碧雲天，黃葉地」，卻襯出了大英雄羈旅思鄉的寸寸柔腸。色彩，除了構建了美麗的自然，還幫助我們衍生出豐富的情感世界。

而且先人的審美情趣太過豐盛，不僅把山水風光聯繫到情緒，還又引申到男女。大約是因為面容姣好、身姿窈窕的女子，同五色繽紛的自然一樣，可以給人美的感受。「色」，又多了姿色、美色這樣的含義。梁惠王召孟子談心，劈頭就是一句「寡人有疾，寡人好色」，即把這風流又有些下流的含義，塞進了「色」字裡。而英文裡，「color」一詞無論在含義上還是詞源上，都沒聽說跟「sex」或者「love」有什麼關係。這大約也算是中華文化又一體現「天人合一」的獨特之處吧。

也許是過於迷戀來自身體的感官享受，梁惠王、齊宣王以及其他無數王與非王的後人們，又將「色」的性含義作了進一步發揮。比如，與性有關的念頭，叫做「色心」；與性有關的要求，叫做「色欲」；至於對性有執著追求的人，就是「色狼」、「色魔」、「色鬼」。其實，狼，是對配偶十分忠誠的動物，實行絕對的一夫一妻制；至於魔、鬼，更

序言

是虛無縹緲之物，白白因人的齷齪、褊狹、卑劣而擔了虛名兒。

看透一切的，還是佛家。佛家說眾生是由色、受、想、行、識組合而成的身心，而「色」就是指一切物質的存在。「色」又包含內色與外色。內色就是「眼、耳、鼻、舌、身」五根，是我們所依靠生活的身軀。外色就是「色、聲、香、味、觸」五境，是我們所感知的外界。佛家最後凝重地說，色即是空，一切物質的存在都將幻滅，並不值得我們留戀。

佛家是出世型的宗教，要求人們擺脫一切世俗的羈絆，達至心靈的寧靜與平和。其實，紅塵有紅塵的美好，否則，人幹嘛要進化出一雙可以看到全部色彩的眼睛，倘若如某些生物般只能辨識兩色，世界黑白分明，內心豈非更易平靜？

所以，既然有了這樣幸運的眼睛，不如一同踏上這條逐色之旅，去尋覓這些淺碧輕紅、姹紫蒼黃在我們的文明中的負擔與承載。寫「黑夜給了我黑色的眼睛」的詩人，早已不在了。但我們還可以繼續享受，這可分解為七色的光明。

第一篇

紅色

絳・赤・朱・丹・紅・茜・彤・赭・緋

諸紅繚亂

紅色，大約可以算作我們這個民族最喜愛的顏色。幾千年來，無論廟堂之高，抑或江湖之遠，無論隆禮重典，抑或鄉習民俗，無論女兒梳妝，抑或文人戲墨，都曾經，或者仍然，在廣泛地運用紅色。基於繁盛昌明的中華文化，古人還發明了多種語彙，來指代不同的紅色，按照顏色的深淺程度分，大約有絳、赤、朱、丹、紅等數種；按照製作原料的不同，又有赭、丹、茜等稱呼。

據說，生活在冰天雪地裡的因紐特人深愛白色，用兩百多種不同的名稱，用來區分不同程度的白。因此，在茫茫的雪原上，他們可以迅速分辨和鎖定某個位置，以尋找路徑和捕獲獵物；而在外鄉人眼中，那裡仍只是一片了無邊際的白。

明眼人可以輕易看出，因紐特人對白色的喜愛和命名，很大程度上出自生存的需要。而我們的先人對紅色的諸多命名，卻似乎多是基於審美的情趣；雖然沒有幾百種之多，但「可愛深紅間淺紅」，亦各自成趣，各有故事。瞭解古時的紅色，須得從弄懂這些字眼入手才好。

絳

古人以「絳」指代顏色最深的紅色。《說文解字》裡說，「絳，大赤也」，就是說它是比「赤」還要重的紅色；而「赤」的濃度，已在其他諸多紅色之上了。

「絳」字，小篆裡寫作 絳，是個形聲字，以「絲」為偏旁，表示了它作為綢緞衣服等物品之染料的屬性。絳是用一種叫做絳草的植物作為原料提煉出的紅色。成書於秦漢年間的《爾雅》裡說，絳草出產於臨賀郡，可以作染料，也可以食用。臨賀郡在今日的廣西境內，戰國時是百越部落聚居的地方。秦始皇吞併六國後，又攻百越，把這片地方也納入了中央政權的管轄。此後，中原的漢人不斷遷入，與當地的少數民族混居、貿易。想來，絳草應是當地的特產，在民族融合的過程中被推廣到了中原，由於人們對紅色的喜愛而廣為流行。

絳這種濃重的紅色在漢代用得很廣泛。東漢的著名學者馬融，在給弟子們授課的時候，以絳紗作帳，學生站在帳前，而帳後站一排女樂手鼓吹敲打，兩邊還站著美

紅色山茶花

山茶的顏色即是絳色。白居易詩〈十一月山茶〉曾稱讚說：「似有濃妝出絳紗，行充一道映朝霞。飄香送艷春多少，猶見真紅耐久花。」

貌的侍女。馬融為人風趣開朗，又不拘禮法。他首創了助教制度，讓資深的學生去教剛入門的學生；又招收了一批女弟子，頗有些驚世駭俗。他故意在講課時，以聲色誘惑來鍛鍊學生的注意力。而後來也成為著名學者的鄭玄在跟他學習時，在帳前聽講三年而目不斜視，令馬融十分驚歎。

馬融的弟子很多，成就突出的也不少，劉備的老師、政治家盧植就是其中之一；鄭玄的影響力更大，劉備兵困徐州、危在旦夕，是靠了鄭玄的一封介紹信而得到袁紹的幫助。由於這批著名的師生，造就了大批的典故和成語。比如，後人以「絳帳待坐」喻學生就學，用「絳帳授徒」、「絳紗設帳」喻老師傳道授業解惑，用「絳帳」、「絳帷」指代老師教授學生的場所。馬融曾任南郡太守，在今荊州一帶長期講學，後人在這裡建立了「絳帳台」，以紀念先生之風。絳帳台曾毀於日寇侵華的戰火，近年又得重建，再次彰顯國人尊師重教的傳統。

除了絳帳，兩漢魏晉之時還有絳旗。三國時魏國的學者張揖作《廣雅》，說「凡九旗之帛皆用絳」。「九旗」是《周禮·司常》規定的一種禮器，是代表不同等級和用途的九種旗幟。張揖說當時的九旗都染成絳色，可見這種色彩還帶有一定的政治含義。

此外，漢時人們還把銀河稱為絳河。因為當時的天文學理論，是以北極為基準，銀河在北極之南，南方屬火，以紅色為代表，因此借南方之色而稱之。

後來晉人王嘉在《拾遺記》說，南海確實有一條河叫絳河，河水全是紅色，水中有

很多紅色的龍和魚，而且肥美可食，說得煞有其事，卻也展示了豐富的想像力。

赤

「赤」是比「絳」梢淺、比「朱」偏暗的紅色。《易經》的「困」卦中有「困於赤

紱」之語，東漢學者鄭玄注解說「朱深曰赤」，間接說明了「赤」、「朱」二者的區分。

王莽建立新朝後，民不聊生，以樊崇等為首的農民起義軍「以朱塗眉」，作為標記；

朱色純紅，但眉毛是黑的，混在一起就是赤色，也就造就了名震天下的「赤眉軍」。

宋玉在《登徒子好色賦》裡稱讚東家之子的美麗，說她「著粉則太白，施朱則太赤」，

晉代學者傅玄闡為人處世的準則，提出「近朱者赤，近墨者黑」，這些

都是讀書人耳熟能詳的話，卻也在無意中區別著「朱」與「赤」兩種顏

色，──東家之子的肌膚或「近朱者」為朱色所染，但本身又有底色，

相互混淆，自然是一種近似朱色但卻不純淨的紅。

從造字來分析，「赤」在小篆裡寫作 ，彷彿是把土放在火上烤，

其實在甲骨文裡的造型是 ，火上架的乃是個人。人被烤出來，成

了一堆熟肉，自然是暗暗的紅，而非純正的紅。

紅色

「赤」的本意當然不是烤肉，而是火的顏色。《尚書‧洪範》中說：「赤者，火色也。」

《說文解字》則說：「赤，南方色也。」許慎寫《說文解字》時，「五行」學說已經流行了許久，南方就代表著火，南方色也就是火色。「赤」、「南方」、「火」這些概念融為一體，所以主宰南方的神靈被稱為「赤帝」，這才有了漢高祖自稱「赤帝之子」而尊崇紅色的典故。

「朱」是先秦時古人認為最純正的紅色。這個字小篆裡寫作 ，是個指事字。

《說文解字》說「朱」的本意指「赤心木，松柏屬」，所以這字的造型就是「木」中加「一」。「木」表示這字的植物屬性，「一」則是一個指示性的符號，標在「木」中，象徵樹心。而這樹心的顏色也就被稱為「朱」。也有人以「五行」理論來附會，說紅色的樹心象徵著南方之火，「朱」字就是樹裡藏著南火之色，所以代表紅色。其實「朱」字在甲骨文中便有了，而「五行」之說起於西周末年，差得很遠呢，這種解釋很有些「爸爸長得隨兒子」的滑稽。

有學者考證說紅色樹心的松柏類樹木曾廣泛生長於中國華北地區，所以古人很早

便認識和熟悉了朱色。在周朝，朱色還被視為正色，具有高於其他各種顏色的地位。按照周禮，在祭祀這種一等一的大事舉行之時，天子、諸侯都要穿朱色的衣服，以示恭敬肅整。不過到了春秋以後，諸侯們不再守規矩，開始在服裝的顏色上玩花樣，於是孔夫子才生氣地說「惡紫之奪朱也」。

比孔子稍晚的墨子，在其著作中還寫到了一個有趣的涉及朱色的故事，說昏庸的周宣王殺了忠臣杜伯，而杜伯的鬼魂在宣王出獵時，「執朱弓，挾朱矢」，將宣王射殺。後來的學者，有人認為此處杜伯是以紅色的弓箭為武器，表示復仇光明正大。；也有人認為是以紅心木做的弓箭為武器，但同樣表示正義。無論哪一種解釋，都可以看出「朱」的色彩含義和本義是被廣泛認可的。

朱與赤在顏色上是有一定的差別的。前面提及，鄭玄認為「朱深為赤」，即赤紅深於朱紅；但按照周人的纖染工藝，絲帛在紅色顏料中染三遍後的效果叫做「赤」，染四遍叫做「朱」，似乎赤紅是淺於朱紅。不過，不論其二者執深執淺，在地位上，「朱」是始終高於「赤」的。周朝時天子和諸侯都佩戴皮做的護膝，稱為「紱」；天子的護膝乃是朱色，諸侯的則是赤色。周朝都城周圍的縣稱為「赤縣」，也表明赤是周邊的。

至於為何周人以「朱」的紅為正色，而不器重「絳」或「赤」，學者們也有自己的解釋。清代的文字學家段玉裁曾注解《說文解字》，在其中說，絳即大紅，而「大紅如日出之色，朱紅如日中之色，日中貴於日出」，所以「朱」為正色。這解釋別具一格，可作一家之言吧。

清·雲龍朱砂墨
文房四寶之一的墨，最早是用漆和石粉製成，為黑色；後來人們又製作出朱紅色的墨，主要用作繪畫及圈點批文等。

丹

「丹」是比較鮮亮的紅色。《說文解字》說「丹」是「巴越之赤石也」，就是巴郡、南越出產的紅色石頭。這個字甲骨文裡就有，寫作，顯然就是一口礦井，中間藏著石料。《史記‧貨殖列傳》記載，巴蜀有一位名叫清的寡婦，她的祖先在今重慶涪陵地區挖掘丹礦，「擅其利數世」，也就是世代經營，成為當地有名的巨賈；秦始皇似乎十分仰慕她，專程請了她去咸陽做客，還為她修築了一座「懷清臺」。寡婦清的「丹砂」礦石，民間也稱「朱砂」，可見「丹」與「朱」在紅的程度上差得不太遠，而且都是以原料來命名。丹砂礦石磨成的粉末，色彩紅豔，可以經久不褪。早在殷商時期，人們就已發現了它們的這種特性，並把它們塗嵌在甲骨文的刻痕中，以顯得醒目，後人專稱之為「塗朱甲骨」。

《康熙字典》解釋「丹」，乾脆就說其含義之一就是「以朱色塗物」。「朱丹」甚至在古文裡構成了一個組合詞，經常被使用。《玉台新詠‧古詩為焦仲卿妻作》開篇便描述焦仲卿妻的美貌，「指如削蔥根，口如含朱丹」，形容她手指纖細白嫩，嘴唇嬌豔紅潤。漢時善寫駢文的揚雄有「朱丹其轂」之語，說的是車輪塗成紅色的車子，而朱輪車是當時達官貴人身分的標誌，這裡「朱丹」說的就是紅色染料。宋朝詩人梅堯臣在《正月十五夜出回》詩中有「去年與母出，學母施朱丹」的句子，寫一個小姑娘

跟著母親妝飾容貌，這裡的朱丹卻是指代了胭脂粉黛。

當然也有「丹朱」這個詞。堯的兒子就叫丹朱，因出生時渾身紅彤彤的，所以取了這個名字。丹朱聰慧異常，發明過圍棋；但因為他品德不好，堯最終把帝位禪讓給了舜，造就了一段佳話。不過這故事是儒家編的，不買帳的人很多；台灣學者柏楊先生就考證說舜是陰謀陷害丹朱，又迫使堯下台讓位。《竹書紀年》裡也有「舜囚堯，復偃塞丹朱，不與父相見」的記載。當然，這次政治鬥爭跟顏色沒什麼關係，倒是後人把丹朱的名字作謎面，出了個字謎。謎底是「赫」，因丹是紅色，朱也是紅色，當然就是雙赤了。由這謎語也可看出，這幾個表示紅色的詞，在實際使用中沒有太嚴格的界限，經常是可以互換的。

而嚴格一點來講，「丹」與「朱」肯定有區別。《禮記・玉藻》中有規定天子、諸侯、大夫、士人乃至老百姓各該穿什麼樣的服裝的內容，說天子戴朱纓，諸侯戴丹纓，「丹」自然低「朱」一等。但儒家這些陳腐信條，能被堅持的實在不多。這兩個字後來還是經常混用。比如皇帝的御筆朱批，就被稱為「丹詔」。唐人韓翃有「身著紫衣趨闕下，口銜丹詔出關東」之語，寫的是將軍奉旨出征的場面；戎昱有「身欲逃名名自隨，鳳銜丹詔降茅茨」之句，說自己的朋友不想當官但皇帝偏來徵召。從這種使用看，丹朱並未分高下。

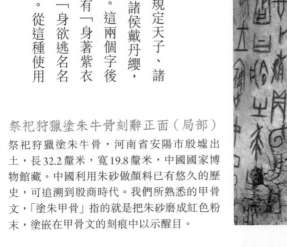

祭祀狩獵塗朱牛骨刻辭正面（局部）

祭祀狩獵塗朱牛骨，河南省安陽市殷墟出土，長32.2釐米，寬19.8釐米，中國國家博物館藏。中國利用朱砂做顏料已有悠久的歷史，可追溯到殷商時代。我們所熟悉的甲骨文，「塗朱甲骨」指的就是把朱砂磨成紅色粉末，塗嵌在甲骨文的刻痕中以示醒目。

紅

「紅」最早的含義，其實是我們現在所說的粉紅色。「紅」在小篆裡寫作 𰀀，跟「絳」一樣從「絲」旁，一看就知與衣物染料等有關。《說文解字》裡說「紅，帛赤白色也」，就是紅白混合之色。漢末學者劉熙著《釋名》，也是一本訓詁學著作，其中說「紅」字是「白色之似絳者」，同樣是粉紅色的意思。《論語》裡說「紅紫不以為褻服」，更是用的本義，要求人們不能用淺紅或紫色的衣料做便裝——在夫子看來，這樣是有傷風化的。

清人段玉裁補充《說文解字》對「紅」的釋義時，加注說：「此今人所謂粉紅、桃紅也。」可見「紅」字到了清代，含義已有很大變化。

其實，中原地區人們對紅色的喜愛，在漢代時已相當廣泛，而民間的表述總不似學者或官員那樣嚴謹甚至是刻板，動輒還要區分是深色的「絳」還是明亮的「丹」；從那時起，在百姓的口耳相傳中，「紅」已逐步泛指各種深淺不同的紅色，成了總括絳、赤、朱、丹等字的字眼。而其本義，大約在漢以後，就成了文物了。

清·余穉·花鳥冊之桃花
桃花的紅，是淺淺的、透出白色的紅，也是先秦兩漢之際所說的「紅」，乃是「紅」字的本意。

茜草

茜草一般開白色或黃色的小花，它們的根鮮紅細長，含有豐富的「茜素」，可以提煉出紅色染料。

茜

紅色

古人也曾用「茜」表示大紅色，其意來源於茜草這種染料。茜草科植物在中國分布得非常廣泛，約七十屬，四百五十種。商代的婦女就已使用胭脂，而用來製造胭脂的紅藍花就是茜草的一種；《詩經》裡曾用「縞衣茹藘」指代一個穿白衣佩紅絲巾的女子，「茹藘」也是茜草科；還有提煉絳色的絳草，也屬此類。《史記·貨殖列傳》中還有「若千畝卮茜……此其人皆與千戶侯等」的記載，意思是家有千畝茜田，收入就相當於千戶侯的水準，可見當時栽植茜草還利潤豐厚。

以「茜」代紅，在文學作品中常見端倪。李商隱描寫一個彈箏的歌伎「茜袖捧瓊姿，皎日丹霞起」，是說這紅衣女子的美麗，如同陽光照耀在升騰的雲霞上一樣。蘇軾寫一群姑娘爭著看熱鬧，「相挨踏破茜羅裙」，把紅裙子都踩壞了，十分的歡樂。王實甫的《西廂記》第五本第一折，有崔鶯鶯思念張生的內心獨白，「這些時神思不快，妝鏡懶拾，腰肢瘦損，茜裙寬褪」，人餓瘦了，紅裙子都

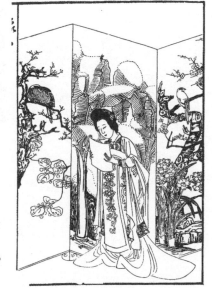

《西廂記》插圖·窺簡
明代畫家陳洪綬為《西廂記》所畫的插圖《窺簡》。

顯得肥大，既苦澀又甜蜜。至於賈寶玉撰《芙蓉誄》說「茜紗窗下我本無緣，黃土壟中卿何薄命」，明悼晴雯之死，暗伏黛玉之亡，確實十分的淒涼慘澹。

彤

「彤」是從「丹」轉化出來的字，左邊的「丹」就是丹砂，右邊的「彡」表示裝飾。《說文解字》說：「彤，丹飾也。」也就是說其本義是以紅色作裝飾。《詩經》中流傳甚廣的《靜女》一篇，有「靜女其孌，貽我彤管」的句子，就是這個美麗的女子把紅色的葦管送給了心慕她的「我」。周朝的天子則喜歡把彤弓彤矢，賜給有功勞的諸侯。這種禮儀制度一直延續到春秋，而《詩經》中〈彤弓〉一篇，就是對此的反映。後來，「彤」逐步直接代稱紅色。天子儀仗中的紅傘就成為「彤芝蓋」。漢朝的未央宮用朱紅色漆刷中庭，稱為「彤庭」，後世常以之代稱皇宮。杜甫曾有「彤庭所分帛，本自寒女出，鞭撻其夫家，聚斂貢城闕」的詩句，說朝廷分賜下來的絲帛，都是貧苦女子所做，而她們的丈夫，還要在皮鞭的驅趕下去修補城樓，深刻地揭示彼時勞動者所受的壓迫。至於「彤雲」、「彤霞」、「紅彤彤」等詞，至今還在使用。

赭

「赭」是紅褐混合的顏色，並不純正。《說文解字》裡說：「赭，赤土也。」土色黃褐，其中含有鐵的氧化物卻發紅，二者混合而呈紅褐色。赭石或赭土都曾被古人作為顏料，某些地方的風俗，還喜歡把這種顏料抹在臉上。《詩經·邶風·簡兮》有「赫如渥赭，公言賜爵」之語，描寫一個高大魁梧的舞師，臉色黑紅如同塗了赭土，因舞技出眾而被國君賜了一杯酒。

《新唐書·吐蕃傳》則說吐蕃「以赭塗面為好」，也有這種風俗。近代學者以為，藏文歷史著作中常稱本民族為「紅臉者」，家鄉為「紅臉者的地方」，也是源於赭面的習尚。但這裡的人們以赭塗面，並非中原女子擦拭胭脂以悅己悅人那樣浪漫，而是為了辟邪防身。後來文成公主入藏，不喜歡這種習俗，於是松贊干布下了禁令，乃移風易俗。此外，古時死刑犯所穿的囚衣也是土紅色，稱為「赭衣」。

「緋」字在漢時的《說文解字》裡並未出現，宋初的學者徐鉉校補《說文》，增加了《新附字》一篇，收錄「緋」字，並注解說「帛赤色也」。隋唐以前，詩詞歌賦中幾乎沒有出現過「緋」字，而唐時官府文書和詩詞歌賦中常有「緋」字，可見「緋」字當是隋唐年間新造的字。如《舊唐書·輿服志》記載，「唐制，文武官員，四品服深緋，五品服淺緋」，即以緋色為官服之色。唐昭宗曾經封一個要猴的藝人為五品「供奉」，並賜緋衣，詩人羅隱諷刺說知識分子讀書無用，「不如學取孫供奉，一笑君王便著緋」。唐時尊崇佛教，朝廷還經常把緋衣賜給有道高僧。《大宋僧史略》下卷就記載，唐玄宗時，有個叫崇憲的和尚精通醫術，治好了很多人，「帝悅而賜緋袍」。唐玄宗因安史之亂而逃難，唐昭宗因黃巢起義而流亡，其政治的混亂，從亂賜緋衣上就可見先兆。

現代人熟悉「緋」字，大約是來自於「緋聞」一詞。無論名人還是凡夫，其與性有關的香豔故事總能吸引大批受眾，所以緋聞向來很受歡迎。但這個詞，文言文中是沒有的，卻與蔡元培先生有關。彼時蔡先生以相容並包的方針主持北大，林琴南攻擊他亂聘教師、不尊孔孟、不倫倫常，蔡先生發表公開信說：「教員關鍵是要有學問，洋的土的留辮子的甚至……喜作緋豔詩詞者，只要不搞政治

元·趙雍·臨李公麟人馬圖
現存於美國弗利爾美術館。

元‧趙孟頫‧紅衣西域僧
現存於遼寧省博物館｜元代書畫大家趙孟頫曾繪紅衣西域僧一幅。畫中的西域僧人高鼻深目、濃髯厚髮，與中原人氏截然不同；但最引人注目的，還是那件鮮紅的袈裟。為高僧「賜緋」的做法，宋元時亦有流傳。

和引學生墮落，教學生學問有何不好？」公開信發表後，「緋聞」一詞面世，後來又發展出「緋豔的新聞」一語，再簡化就成了「緋聞」了。

除了上面這些，古人還創造了一些表示紅色的字，如「赬」、「緣」等，但現在使用得很少，沒多大價值，不值得探討。其實，僅是「絳」、「朱」、「茜」這些，就已夠凌亂了，比如有些是以原料來命名，有些又是從視覺來判定；而諸紅之間，有些有區別，有些又重合。從現代命名學上來看，這些名字顯然不是一個系統的；而印刷、美術等專業領域，早已用更為精確和標準的術語來指代不同程度的紅色。不過，所謂萬變不離其宗，十幾個名字所表示的，本質上還是同一種顏色，並不影響我們對這顏色以及它所承載的故事的理解，反而，更顯得流光溢彩、繽紛奪目。

色借桐公花上紫
香分太掖殿中烟
擬北宗徐熙賦色

（二）

惡紫奪朱

從古到今，政治大約都是不怎麼為人所喜愛的東西；然而在我們的文化裡，人們對紅色的熱情，追根溯源，卻是起於政治。

在近代，紅色的政治意味因紅旗、紅五星、紅寶書（《毛語錄》）與紅色政權等具體的形象而為人們所熟知；而在古時，紅色與政治的結合，與權力的共舞，卻是多種多樣，不一而足。

周人尚赤

紅色與政治的聯繫，可以一直追溯到上古。按照白壽彝先生主編的二十二卷《中國通史》所定，三皇五帝為遠古，夏商周三代與春秋戰國為上古，自秦至清則為中古。紅色與政治的聯姻，有文字記載的，至少可以追溯到西周。這一記載，首見於《禮記》。

《禮記·檀弓上》一篇裡寫道：「周人尚赤，大事斂用日出，戎事乘驪，牲用騂。」「大事斂」即下葬，「戎事」指戰爭，「牲」指祭祀，「騂」是赤毛白腹的馬，「驪」是紅色的馬或牛。這句話首先提出論點說周朝的人尊崇紅色，然後舉了三個論據：即喪事下葬要選在清晨日出、紅霞滿天的時候，打仗要用紅色的馬，祭祀也要用紅色的馬或紅色的牛。

上古時，人們已有了神鬼的觀念，喪葬是民間表示敬畏死者與其魂魄的重要行為；而戰爭與祭祀則是國家政治生活裡最重要的事情；特別是祭祀，看似宗教活動，實際卻是政治手腕，借敬天而進行精神統治。這三種場合都要用紅色，足見周人對紅色的重視。

按照《禮記》的記載，在祭祀中，除了要用紅色的牛馬作供品外，天子、諸侯還要穿上紅色的衣服，表達對天地的恭敬和對活動的重視。

這種紅，還必須是朱色那種純正的紅，不可以是淺紅或深紅。紅色在這裡，就是一

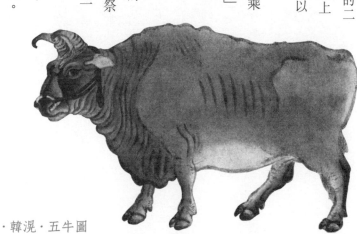

唐·韓滉·五牛圖

清・艾啟蒙・寶吉騮圖

現存於南京博物院｜傳說西周穆王有大馬八匹，毛色各異、神駿非凡，號稱「穆王八駿」，成為後世畫家極為喜愛的創作題材。清代宮廷洋畫家艾啟蒙曾依照乾隆皇帝的八匹御馬繪製了一套《八駿圖》，這是其中的一匹棗紅馬寶吉騮。

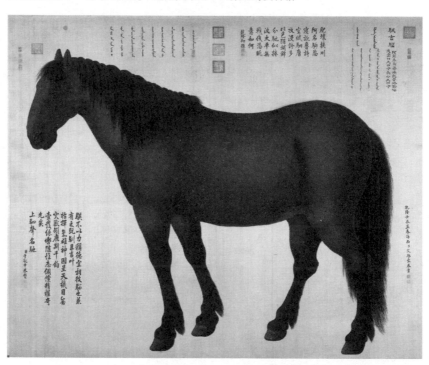

種秩序和紀律的表現。到了春秋之時，周天子的勢力衰落，諸侯們越來越強大，於是周朝的規矩不再被重視，祭祀這種重大活動的禮儀則首當其衝。當時，由於紫色的染料很難得，有些諸侯放棄了朱衣，專門身著紫衣出席祭祀，以表現自己的富有和強大，這才有了孔夫子的「惡紫之奪朱也，惡鄭聲之亂雅樂也」。

紅色

朱紫之亂

夫子的這句話，後世許多學者都作過注解。東漢劉熙在《釋名・釋采帛》中說：「紫，疵也，非正色，五色之疵瑕，以惑人者也。」三國時曹魏的何晏則解釋說：「孔曰：朱，正色；紫，間色之好者。惡其邪好而奪正色。」確實，在唐代以前，紫色作為與「正色」相對的「間色」，是不被重視的，甚至被視為淫邪、魅惑之色。諸侯們不穿正色的衣服而穿間色的衣服，就表示這種顏色所代表的秩序已經被破壞了，此之謂禮崩。雅樂是當時的宮廷音樂，與法律、禮儀共同構成周朝統治的內外支柱。鄭國的音樂被夫子視為靡靡之音，卻為當時的世人所追捧，此之謂樂壞。禮崩樂壞，便是夫子對春秋亂世的評價。

夫子是一位極富人文情懷的先賢和偉人。他身處亂世，每日耳聞目睹諸侯間的連綿征伐、百姓們的民不聊生，心憂如焚，終生奔走四方，力圖救萬民於水火。夫子一直以為周朝是一個天下太平、民生安樂的時代，常說「鬱鬱乎文哉，吾從周」，並以恢復周禮作為拯救民眾的藥方；肯定朱色和雅樂，批判紫色和鄭聲，也就是換了個角度來闡述自己的政治主張。

《禮記》是戰國到秦漢間儒家學者們的作品選集，其內容主要是記載和論述先秦的禮制、禮儀，記錄孔子與弟子的問答，記述修身作人的準則，闡述的自然是儒家的觀點。「惡紫之奪朱」出自《論語》，更是儒家的經典。顯然，「周人尚赤」是儒家

孔子杏壇講學圖

上古時儒家看重紅色並賦予其政治意義，這一點是肯定的。這樁學術公案打了兩千多年，至今還有學者參戰。且不論這官司的是非與輸贏，至少的共識。然而別派的學者並不買帳，提出周人並不重視紅色，這只是儒家的附會。

紅色

赤帝之子

先秦以後，在漢朝，紅色確實十分尊貴。這絕非是儒家的杜撰，而是史書多處記載的事實。而此時紅色之所以尊貴，同樣是出於政治的原因。

漢高祖劉邦出身較低，原本只是個鄉下遊手好閒的村漢，甚至還有學者說他根本就是個流氓；後來雖然借助老丈人的勢力當了亭長，也只能相當於現在居委會的治安巡邏隊隊長，正經連個官兒也算不上。當了農民起義軍的領袖後，閒漢或亭長這種出身號召力實在有限，更難以樹立和鞏固權威，於是劉邦杜撰了個故事，說自己是統治南方的天神赤帝的兒子，把籍貫直接抬高到了天上。

《史記》和《漢書》都記載了這個故事，大概的情節是：劉邦奉命押送一批役夫去驪山，途中許多人紛紛脫逃，劉邦想即使走到達驪山，役夫也都逃光了，也是無法交差，索性將他們全部釋放。放走役夫以後，他乘著酒興走在豐西澤中的小道上，途中斬殺了一條橫臥路中的大蛇，然後就跑到前面休息去了。有人從後面趕上來告訴他說，遇見一個婦人在路邊哭訴，聲稱她的兒子，也

紅色

清·吳友如·高祖斬蛇

漢高祖劉邦，出身平民階級，秦朝時任泗水亭長，畫中斬白蛇之事就在此時。漢代流行讖緯，高祖斬蛇這件事被神化為「赤帝子斬白帝子」。赤帝即「炎帝」，此處代稱劉邦，「白帝子」指的則是秦統治者，「赤帝子斬白帝子」，表明漢當滅秦。

就是白帝的兒子，變成了一條大蛇擋在路上，結果被赤帝的兒子殺了。聽了這個人的話以後，「高祖乃心獨喜，自負，諸從者日益畏之」。這件事流傳開後，聽到的人都覺得劉邦有天神眷顧，紛紛趕來投奔。

這個故事顯然是劉邦策劃的一次成功的炒作，提高了自己的聲望，擴大了自己的隊伍。後人甚至還據此編了齣《高祖斬白蛇》的戲，長演不衰。

劉邦其他的成功炒作還有很多，比如他說他不是他爸和他媽生的，而是他媽和一條龍生的，既打破了遺傳學上的原理，更是生物學上的奇蹟。不過，彼時統治者為了愚弄百姓，一向是花樣百出、樂此不疲的，劉邦並不算很突出。而既然說了自己是赤帝之子，總要落實到行動中來證明，證明途徑之一就是尊崇紅色。

比如漢初，多位皇帝都有紅色的龍袍。漢時所謂龍袍，準確地說應該叫冕服，上衣黑色，下衣朱色。漢初為了與民休息，很多方面承襲秦朝制度，沒有做大的改變，以降低社會運作的成本。秦朝的龍袍為黑色，但漢朝又尊崇紅色，所以才有了黑上紅下的冕服。至於後世的漢朝皇帝，龍袍基本為黃色，只有少數皇帝會在喜慶節日時穿紅色龍袍。

再比如「朱戶」，即紅漆大門，被漢代列為「九錫」之一。所謂「九錫」即是九種禮器，是天子賜給諸侯、大臣有特殊功勳者的九種器用之物，為最高禮遇的表示（上一章在解釋「彤」字時所說的紅色的「彤弓」，也屬九錫之列）漢武帝首定九錫之禮，但第一個敢接受九錫的，卻是王莽。王莽後來篡了漢，所以後人皆把接受九錫視為篡逆的先兆。再往後，曹操受了漢獻帝的九錫，他的老友、密友兼戰友荀彧立即勸他

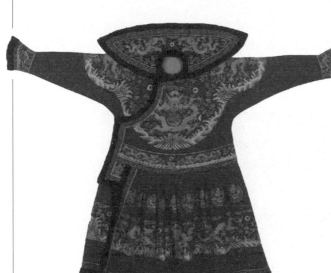

大紅色緞繡彩雲金龍夾朝袍
現存於北京故宮博物院

不要野心太大，被曹操逼迫自盡，一代王佐之才就此凋零。不料若干年後司馬昭又受九錫，其子司馬炎則篡了魏朝，《三國演義》小說裡對此大嘆報應不爽。

兩漢之後，沒受禍九錫的王侯貴族也開始把大門漆成紅色，以示尊貴，所以人們常以「朱門」指代富豪。杜甫的「朱門酒肉臭，路有凍死骨」，小兒皆能誦之，其所揭示的政治含義與社會差異卻令人不寒而慄。

還有所謂朱軒，是指當時王侯或朝廷使者所乘的紅漆車。乘坐朱軒是一種特殊身分的象徵，而高官所乘的車，還會把車輪漆成紅色，稱為朱輪。《漢書・楊敞傳》說，

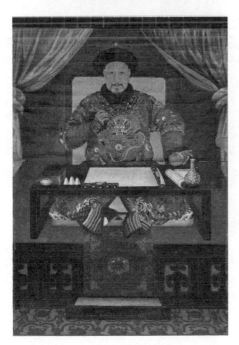

清・郎世寧・乾隆皇帝朝服像
乾隆皇帝常在喜慶的日子穿上紅色的龍袍，宮廷畫師郎世寧為此還專門畫了一幅肖像畫。畫中的紅色龍袍稱「吉服」；因為絳色，又稱「吉絳」。目前北京故宮博物院還存有這種紅色龍袍的實物。

紅色

故宮朱紅色大門

楊家到了楊敞之子也就是司馬遷外孫楊恢那一代時，權勢興盛，「乘朱輪者十人，位在列卿，爵為通侯」。「列卿」大約相當於現在的國務院某部正部長，「通侯」則是侯爵中最高的一等，可見乘坐朱輪車是多麼的顯貴。

東西漢相加，統治長達四百年之久，紅色滲入了朝堂運作與民間生活的各個角落，成了權威與華貴的象徵。我們的族人，全民喜好紅色，也就是從這個時代開始的。

免罪免死

漢代還有一個關於紅色的特殊物件，叫做鐵券丹書。這樣東西，野史小說或市井傳奇裡常用來做道具，一般是欺男霸女的國舅爺或作惡多端的太師之子，在被緝拿或審判時，忽然祭出這樣法寶，說是先皇所賜，免罪免死；然後，審判他們的官員有的不了了之，有的則想盡辦法使他們伏罪，以彰顯正義。《水滸傳》裡，小旋風柴進家就有這樣東西，據說柴進是周世宗柴榮之後，宋太祖趙匡胤則與柴榮是把兄弟。柴榮死後，趙匡胤篡了他義兄的大下，覺得有點不好意思，特賜柴家孤兒寡母以鐵券丹書，保護柴氏後人不受政府司法制約，以顯示自己還是個厚道人。

不過，鐵券丹書最早是沒有免罪免死的功能的。

《漢書‧高帝紀》載，漢高祖平定天下後，與功臣「剖符作誓，丹書鐵契，金匱石室，藏之宗廟」，意思就是用鐵做成契書，用丹砂把高祖與功臣的信誓寫在其上，裝進金匣子，藏在宗廟的石室內。以鐵為契，是因其難以損毀，以丹砂為書，則是表示權威和鄭重。

後世土安石《讀漢功臣表》詩還有「漢家分土建忠良，鐵券丹書信誓長」之語。但此時，信誓的內容裡並沒有免罪和免死等許諾，規定的都是加官進爵、封侯納

明代鐵券

現存於青海省博物館｜西元一四五八年，明英宗頒賜給青海官員、高陽伯李文一塊「丹書鐵券」，說是獎勵他抗擊瓦剌入侵的功勞，其實是因為李文擁戴他復辟皇位。鐵券上刻有「除謀逆不宥外，其餘若犯死罪，免爾本身一次」的字樣，也就是說，只要李文不造反，犯了其他的死罪都可以抵消一次。

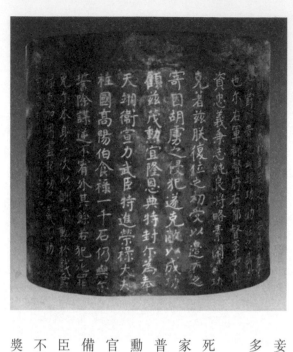

紅色

妾之類的好處。當時獲賜鐵券丹書的功臣及其子孫，多有因犯罪而丟官去爵，甚至被處死的。

到了南北朝時，北魏孝文帝開始頒發具有免罪免死功能的鐵券丹書給宗室和親近的大臣，作為護身防家之用。南朝的宋齊梁陳四代，頒發鐵券丹書已較為普遍；隋唐以後，則成為較為固定的制度，開國元勳、中興功臣乃至少數民族首領皆賜之，甚至還給宦官頒發過。到宋元明清時期，鐵券的頒賜逐漸趨於完備。明代起就規定有整套制度，朝廷根據功臣、重臣爵位的高低分為七個等次，各依品級頒發給鐵券，不得逾越。明洪武二年，朱元璋曾製發了十七副，褒獎與他共建新王朝的部下；洪武三年，又發了三十四副。由於朱氏不用丹砂書寫而改用金嵌文字，又稱金書鐵券。只不過，若千年之後，拿了這免死牌的人，大多都被朱元璋殺了，成了個大笑話。清朝統治者大約是汲取這笑話的教訓，再沒頒賜過什麼丹書。

三八

密聯中樞

紅色

漢朝以後的統治者，除了幾個號稱漢室後裔的，如蜀漢劉備、匈奴劉淵，沒有誰再說自己是赤帝之後，自然沒有尊崇紅色的需要。到了隋唐，莫說用於龍袍，紅色甚至只能出現在四五品中層官員的衣服上，也就是前文曾提及的「緋衣」。此外，還有一些身份低微的官吏也穿紅色，比如在官轎前面引路或傳告的小吏，穿紅衣，稱為朱衣吏；王維有描寫皇帝在大明宮召見大臣們早朝的詩，開頭「絳幘雞人報曉籌，尚衣方進翠雲裘」一句，則是寫頭戴紅巾的宮廷衛士在天亮時於朱雀門外高聲吶喊，提醒文武百官的場面。

隋唐時，紅色雖然離開了龍袍，但卻並未與權力中樞疏離，甚至結合得更緊密。這直接體現在官府，特別是皇帝的用筆與用印上。

先說用筆。皇帝用朱砂筆批閱奏章、下達指令，始於唐代。據《三國志·魏書》載，三國魏時，由於紅色比較醒目，知識分子已開始用朱筆在讀書時作批註。到了南北朝，官吏在記錄戶籍和帳簿時，以朱筆記錄收入，墨筆記錄支出，

元·趙孟頫·人騎圖
此圖描繪了一名身著紅衣的唐代文官執鞭騎馬的雍容儀態。
趙孟頫還自己題注說：「若此畫，自謂不愧唐人。」

明代聖旨

明成祖朱棣所頒的一道聖旨，落款為「永樂三年」，應是他打下南京篡位為帝後不久；內容基本上是在收買人心。年份上面用玉璽飽蘸紅色印泥印下的章紋，數百年後仍清晰可見。

從此朱筆便與官衙公文結下了不解之緣，「朱墨」亦成為公文的代稱。而唐代案牘規定，皇帝向群臣諮詢意見，必須用「朱書御箚」。

明朝已規定，朱砂筆乃皇帝專用，是最高權力和絕對集權的象徵。當時太監干預和把持朝政，最愛使的一招，就是代替皇帝用朱砂筆批閱大臣的奏章。明朝宮廷內設有秉筆太監一職，任職的太監都受過良好的教育，本意是想給皇帝當祕書，不料卻成了代理皇帝。明太祖朱元璋建國時明令太監不許干政，否則處死；可惜他的後人或剛愎暴戾，或昏庸無能，甚或還有喜歡煉丹的，或喜歡當木匠的，終歸還是造成閹黨作亂，禍國殃民。

清朝承襲明制，皇帝批文或下旨仍用朱書，稱為「朱諭」，也稱「朱批」。朱砂筆只用於公文，皇帝作詩或寫信是不能用的，乾隆號稱古往今來寫得最多的人──雖然品質很差，但也從未用過朱筆，足見其意義的重大和關鍵。當今老師們批閱學生的作業，仍用紅筆勾勾叉叉，除了顏色醒目之外，想來也有權威的含義在內。

除了用筆外，用印也體現著紅色的特殊性。隋唐時造紙術已相當發達，人們在封存或寄送公私文函時，常用水調和朱砂塗於印面，再印在紙上，作為個人或政府信用的標識。皇帝下達聖旨、政府頒佈榜文，玉璽和官印也都用朱砂。由於水乾後朱砂容易脫落，到了元代，人們開始用油來調和朱砂，並逐漸發展成為印泥，沿用至今。

朱批奏摺

朱紫再亂

明朝的皇族以朱為姓，但除了延續朱筆或朱砂印等傳統外，並未像漢朝統治者那樣推崇紅色。清朝倒有一件事，將紅色與朱明王朝聯繫在一起，甚或一竿子捅到了孔夫子那裡，掀起滔天的政治風波。據說有人寫了首詩，中有兩句：「奪朱非正色，異種也稱王。」這詩，有人說是詠黑牡丹，也有人說是詠紫芍藥；詩的作者，有人說是戴名世，也有人說是徐駿；但不論吟詠物件與作者是誰，清朝皇帝卻是被激怒了，以為「朱」指代朱明王朝，「異種」諷刺滿人為關外游牧民族，同時還借孔夫子的「惡紫奪朱」來從意識形態上挑撥世人，用心十分險惡，於是將作者滿門抄斬。

滿人統治中原後，在文化上一直不夠自信，對漢人的思想波動尤為敏感和重視，風聲鶴唳草木皆兵，所以文字獄極多。戴名世的作品雖然沒出現過這句詩，但他的《南山集》案卻是清初三大文字獄之一，終為康熙處死。徐駿曾寫下「清風不識字，何故亂翻書」的句子，本為詠景之作，雍正一定要說他存心誹謗，依大不敬律斬立決。滿清統治者對漢人知識分子的鎮壓與箝制如此酷烈，自然引起強烈反抗。這兩句詩，即使是杜撰或偽作，亦是士林憤懣心情的寫照。

當然，後世也有文人借朱紫的典故寫不涉政治的故事。金庸的《天龍八部》裡有一對姊妹，居長的阿朱明媚溫婉，聰慧可人，情意深厚，卻不幸早夭；居次的阿紫因成長環境而致性格扭曲，戀上深愛阿朱的大英雄蕭峰，希圖取代姊姊，卻始終未能如願，最後以身殉情，生死不明，慘烈卻又純真。紫之不能奪朱，在此時成了杜鵑泣血的一嘆。不過，即使這樣，相對於血淋淋的文字獄，紅色在脫離政治之後的故事，確實要溫情得多。

女兒之色

似乎不論在全世界哪一種文化裡，紅色都被視為女性的專屬色，代表著美麗、溫柔和嫵媚。為何女子們會獨獨鍾情於紅色呢？有人類學家解釋說，原始社會中的分工，男子狩獵而女子採摘，成熟的野果子一般都是紅色的，因此女性對紅色比較敏感。這有些類似於條件反射的養成，但沒有強有力的科學證據支持，看起來顯得十分牽強。

在我們的歷史中，女子與紅色也纏綿了千百年。貌美年少的女子，被稱作紅粉佳人；善解人意的女子，被稱作紅顏知已；女子居住的閨房，被稱為朱樓繡戶；有美女相伴身邊，則被稱為紅袖添香。因女兒的介入，紅色的故事，多了許多旖旎的風光。

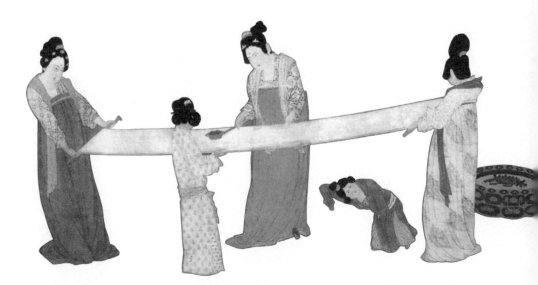

紅藍花

紅藍花在中國有著悠久的種植歷史和廣泛的種植範圍，可以用來製作女子們鍾愛的胭脂。

羅帷綺箔脂粉香

所謂紅粉，就是胭脂和鉛粉，一者增加女子香腮的紅潤，一者凸顯女子肌膚的白皙；所謂紅顏，也就是施了胭脂的容顏。中國女子使用胭脂的歷史，已有幾千年。

紅色，首先是具化為小小的一盒胭脂，融入了女性的生活。

胭脂，是幾千年來，縈繞中國女子身前身後的一縷香魂。白皙的面龐，暈上淡淡的朱紅，即刻顯得明豔無儔；柔軟的雙唇，點上暗暗的絳色，蔫然襯出風情萬種。

因這胭脂，才有了所謂紅顏知己，所謂紅粉佳人。甚或，女兒傷心時，滾過腮邊的淚珠兒染了胭脂，也變作赤色，才有了「心緒淒迷，紅淚偷垂，滿眼春風百事非」。

有學者考證說，商紂時期，燕地的婦女即採紅藍花，取花汁凝結為脂用於妝飾容貌，稱為「燕支」。五代時後唐的學者馬縞就在其《中華古今注》裡說，胭脂「起自紂，以紅藍花汁凝作燕支」。馬縞曾任國子監太學博士，相當於現在的大學一級教授，雖然不瞭解其具體的考證方法，但想必還是具備一定的可信度的。商紂的統治在西元前十一世紀，倘若馬氏理論成立，那麼胭脂至少已存在了三千年。

也有學者說胭脂原產於中國西北地方的焉支山，而非華北的燕代之地。《五代詩話·稗史彙編》曾載……

「北方有焉支山，上多紅藍草，北人取其花朵染緋，取其英鮮者作胭脂。」按照現今的中國地圖，此山位於甘肅省張掖市南部，在先秦與漢初，這是距中原極其遙遠的地方，王化未及之處，卻是游牧民族的樂土，胭脂乃匈奴婦女的常用之物。後來，匈奴因漢武帝的征討而被迫向西遷徙，還曾哀歌，「失我祁連山，使我六畜不蕃息；失我焉支山，使我婦女無顏色。」再後來，張騫通西域，又將胭脂帶入中原，受到了漢家女子的極度喜愛。

其實，中原女子使用胭脂的歷史，即使無法嚴謹地上溯到商朝，但至少也是早於秦漢的。戰國的宋玉在《登徒子好色賦》裡形容美人，就曾有施朱抹粉之說；《韓非子・顯學》中還有「脂澤粉黛」之語。所謂脂澤粉黛，即胭脂、香膏、鉛粉和眉筆，顯然此時女子們的化妝品已經非常成熟，都成了系列了，胭脂的發明，怎麼也不會晚於戰國。

所以，說胭脂是女子們幾千年的密友，是不為過的。

園林仕女圖戲金蓮瓣形朱漆奩・南宋
奩是中國古代婦女用來盛放梳妝用品的器具。

紅顏暗與流年換

胭脂起源雖早，但真正的大流行，卻是在漢代。這一方面是由於漢朝經濟的發展帶來了生產工藝的提高，比如，工匠們學會了在花汁中加入動物油脂，使之更加便於貯存和使用，成本也就更低，普通百姓也可接受；另一方面，則是物質層面的繁榮，帶來了精神層面的提高，人們的審美情趣更加豐富。於是，女子作紅妝者與日俱增，且經久不衰。而讀書人與士大夫們，被粉酡朱顏之美深深地打動，詩詞歌賦裡也就多了幾許柔美嫵媚的風致，使紅色與女性從文學上也緊密相連。

當時，班固的《漢書》曾收錄漢武帝悼念亡妃李夫人的辭賦，有「既激感而心逐兮，包紅顏而弗明」的句子，紅顏就是指代美麗又喜塗胭脂的李夫人，而劉徹大約是最早使用「紅顏」一詞的人。至於最早描寫女子紅妝的詩，當數東漢的《古詩十九首》中「青青河畔草」，詩中以「娥娥紅粉妝，纖纖出素手」來形容一個女子的美麗。「娥娥」就是美麗的樣子，「纖纖」則是說她手指細長白皙。在此之前，《詩經》裡雖有「顏如渥丹」或「赫如渥赭」之語，但都是形容男子健康的臉色，而與女子無關。

到了南北朝時，許多有名的詩人發揮了漢武帝創制的「紅顏」一詞，使之更為人們所熟悉。如庾信，寫了「恨心終不歇，紅顏無復多」，借一個流落胡地的漢家女子的口吻，抒發自己在北朝做官的隱恨和回歸南方的渴望；鮑照則寫了「紅顏零落歲將暮，寒光宛轉時欲沉」，感嘆容顏衰敗，人生將老，正如月光轉移，夜將深沉。而在

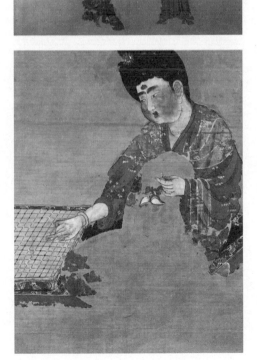

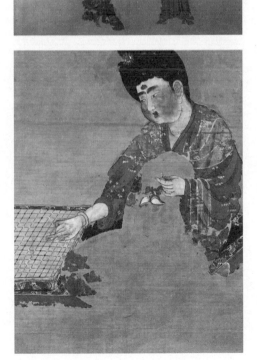

弈棋仕女圖（局部）

正在下棋的貴婦，在當時大約是儀態典雅、風姿綽約。歷經千年，畫作出土時仍色彩鮮豔，弈棋貴婦的桃花妝顯得風韻十足。

當時的民歌裡，也有了「阿姊聞妹來，當戶理紅妝」之語——這是木蘭參軍回來，姊姊欣喜萬分地打扮了出迎。

隋唐時，國力空前強盛，物質更加豐富，女子的紅妝簡直千變萬化。當時出現了「桃花妝」，即先以白粉敷面，再將胭脂勻於面頰及眼周圍，邊際暈淡，其特點是突出面頰的紅，映襯前額、鼻翼及頸部的白，白裡透紅，鮮豔無比，壓倒桃花，為當時女子所愛。新疆吐魯番曾出土一幅《弈棋仕女圖》，墓主是武則天時安西都護府的官員，圖畫描摹的是貴族婦女家庭生活的場面。因吐魯番乾旱少雨，所以畫作出土時仍色彩鮮豔，弈棋貴婦的桃花妝則顯得風韻十足——當然，依今天的審美標準看，有

點讓人難以接受。

女性妝容的多姿多彩，為詩人們提供了豐富的寫作素材，以致唐詩中有關婦女飾紅妝的內容俯拾皆是。如李白在《浣紗石上女》中寫「玉面耶溪女，青娥紅粉妝」，讚歎的是金陵少女年少貌美的魅力；韋莊的《怨王孫》「滿街珠翠，千萬紅妝」，描繪的卻是成都貴婦相攜出遊的熱鬧；杜甫《新婚別》中的「羅襦不復施，對君洗紅妝」，是貧家女子對受徵從軍的丈夫愛情專一的表白；白居易《燕子樓》中「見說白楊堪作柱，爭教紅粉不成灰」，卻是對名妓盼盼為情人守志十餘年不嫁的感喟。

除詩詞外，當時的筆記小說裡，還記載了一些關於紅妝的誇張又有趣的事。唐人王仁裕在《開元天寶遺事》裡說，楊貴妃由於體胖怕熱，到了夏天，即使穿著輕紗，讓侍女不停地打扇，還是汗如雨下；那汗溶解了楊貴妃身上的胭脂，變得「紅膩而多香」，把擦汗的帕子都染成了紅色。詩人王建的《宮詞》寫得更神奇，說一個年輕的宮女，在她盥洗完畢之後，洗臉盆中猶如余了一層紅色的泥漿。

唐代以後，儘管婦女的妝飾風俗發生了很大變化，但喜愛胭脂、塗抹紅妝的習俗始終不衰。遼寧省法庫縣葉茂台和山西省大同市十里鋪的遼代墓穴壁畫，上面畫的婦女雙頰都塗著紅粉，顯示在宋時少數民族政權的女子也仍酷愛紅妝。至於明清時的風氣，看一看《紅樓夢》就知道。第四十四回中，寶玉幫平兒理妝，說：「鋪子裡賣的胭脂不乾淨，顏色也薄，這是上好的胭脂擰出汁子來淘澄淨了，配了花露蒸成的。只要細簪子挑一點兒，抹在唇上足夠了，用一點水化開，抹在手心裡，就夠拍臉的了。」

製作工藝已如此考究，紅妝在人們心中的地位也不言自明了。

結我紅羅裙

漢時，除了胭脂開始流行外，紅色的衣裙也在女性中逐步推廣。前文說過，大紅的衣服，是天子和諸侯們祭祀時穿的禮服，按照周禮，沒有身分地位的人是不可以亂穿的；淺紅的布料，按照儒家的看法，又很不正經，不能做日常的衣服。所以秦漢之前，女子們是很少穿紅衣的。《詩經》裡描繪了許多女性形象，但她們大都縞衣素服，亦有顯赫的貴婦人，頂多也就是以紅色作點綴，「素衣朱襮」，即白色的衣領繡紅色圖案，或是「縞衣茹藘」，即穿白衣而佩紅絲巾。直至漢代，由於皇室尊崇紅色，許多嬪妃和宮女都開始穿著紅衣紅裙。

秦及漢初是中央集權初步建立的時代，統治者還沒有「只許州官放火，不許百姓點燈」的專橫概念，所以民間效仿宮廷穿著紅衣時，皇室並未感到有阻止的必要。同時，漢初的統治者採取與民休息的政策，社會生產恢復得很快，棉麻和絲織品大量增加，也讓

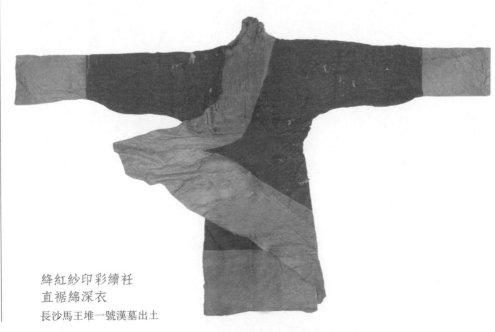

絳紅紗印彩繢袿
直裾綿深衣
長沙馬王堆一號漢墓出土

百姓有了穿著漂亮衣服的機會。而紅色衣裙，能使女性看起來明豔無儔，自然受到大家的喜愛。樂府詩《羽林郎》中，酒家女胡姬面對羽林郎馮子都的輕薄，說「貽我青銅鏡，結我紅羅裙。不惜紅羅裂，何論輕賤軀」，義正詞嚴地拒絕了對方。而馮子都肯以紅羅裙為禮物（「結」在此處做「贈給」講），當然是因為彼時的姑娘都喜愛此物。

魏晉之時，流傳有以紅衣為譬喻的民謠，叫做《休洗紅》。其一曰：「休洗紅，洗多紅色淡。不惜故縫衣，記得初按茜。人壽百年能幾何，後來新婦今為婆。」其二曰：「休洗紅，洗多紅在水。新紅裁作衣，舊紅翻作裡。回黃轉綠無定期，世事反覆君所知。」兩首詩都是以女子的口吻所述，前一首是感慨時光如箭，紅顏易老，似是在勸他人，更是在嘆自己；後一首是諷勸男子不要喜新厭舊，說話者心意纏綿，顯得對此男子仍是大有情在。青春逝去，情人負心，大約是女子最為心痛的兩件事。自漢至晉，數百年間，不知有多少女子曾身著紅裳，心繫良人，也不知有多少韶華與愛意，如同浣衣時褪下的紅色，如絲如縷，隨水幽幽散去，無人憐惜。

這兩首民謠，用詞淺顯而情意悽楚，打動了許多後世的詩人，並引得他們競相唱和。比如唐時李賀便寫道：「休洗紅，洗多紅色淺。卿卿騁少年，昨日殷橋見。封侯早歸來，莫作弦上箭。」這是一個在橋下洗衣的姑娘，愛上了橋上縱馬而過的英武少年。少年奔赴戰場求取功名，姑娘擔心自己被遺忘。這詩化用了的王昌齡「忽見陌頭楊柳色，悔叫夫婿覓封侯」，一掃原來那兩首民謠的哀傷之情，流露出的，乃是一個少女的嬌嗔。

李賀詩中所說的殷橋，有人解釋說，就是因洗紅衣而染紅了石墩的橋，與詩名相

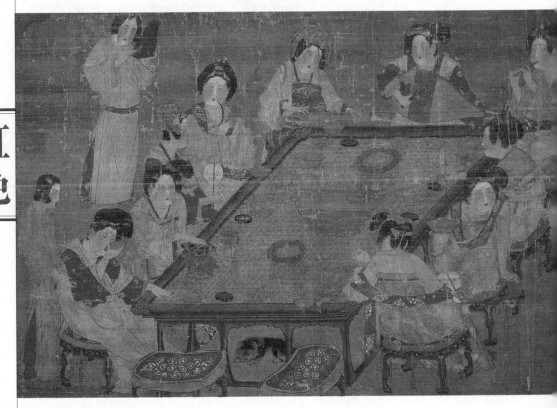

宮樂圖（局部）

現存於台北故宮博物院｜《宮樂圖》中的女性，穿著紅色十分普遍。
雖然被時光腐蝕了千年，仍有餘韻可供我們弔賞。

雙花石榴

應和。能把橋墩都染紅，就不知有多少女子、多少紅衣在這河邊戲水流連。由此也可見，紅衣在唐時多麼的流行。而對這一點，表現最直接的，乃是當時的畫作。在唐代大畫家周昉的《宮樂圖》裡，有的女子身穿紅色的長裙，有的女子肩披紅色的紗巾，有的女子外著絳紅的罩衣，有的女子內穿紅色的褻褲，至於她們的腰帶、頭飾等，也多有紅色。而在其他畫家的筆下乃至敦煌的壁畫裡，唐時女子著紅衣紅裙的形象也是屢見不鮮。

唐代由於生產技術的發展，許多植物都可以用來提煉紅色染料，常見的有茜草、蜀葵花、重絳、黑豆皮、山花及蘇方木等數種。這些植物中都含有大量的天然紅色素，提煉出的紅色，有的濃烈滯重，有的鮮豔透明。而種種原料中，最為香豔的，大約是命名了石榴裙的石榴花。

石榴原產於西域，漢時移土中原。它的花朵赤紅如火，灼灼如霞，倘若能以其花瓣製作成衣裙，深受人們喜愛，自不必多說；它的果實香甜多汁，又喻多子多福，如此鮮豔明媚，定能使穿著的女子嬌俏動人。古人雖不能直接用石榴花製作衣物，但卻織染出了與之顏色相同的絲綢布匹，以之所作的裙裾，自然就叫做石榴裙。年輕的女子對它分外喜愛，所以石榴裙就成了佳人的代稱。南北朝時，詩人何思澄在《南苑

逢美人》中就寫過「風卷葡萄帶，日照石榴裙」，以之比喻其心儀的女子；梁元帝的《烏棲曲》中也有「芙蓉為帶石榴裙」一語。而到了唐代，特別是安史之亂以前，由於國富民庶，石榴裙已成為十分流行的服飾，富家的小姐，官家的太太，乃至富貴人家中有些頭面的丫鬟女僕，都有那麼一條。常時人們對它的喜愛，在文學作品中表現得最為充分。唐人小說中的李娃、霍小玉等，就都穿這樣的裙子。詩人們則紛紛以此為題材寫下佳句，如李白的「移舟木蘭棹，行酒石榴裙」，白居易的「眉欺楊柳葉，裙妒石榴花」，杜審言的「桃花馬上石榴花」，萬楚的「紅裙妒殺石榴花」，甚至一代女皇武則天的「不信比來常下淚，開箱驗取石榴裙」等等。俗語中還將男子為美色所迷比喻為「拜倒石榴裙下」——這說法一直沿用到今。

點絳唇

唐人氣度寬宏，思想開放，女子敢於追求美、表現美，所以在塗胭脂、著紅裙之外，還大量地使用了今日口紅的鼻祖——口脂。

南宋・魯宗貴・橘子葡萄石榴圖
現存於美國波士頓藝術博物館

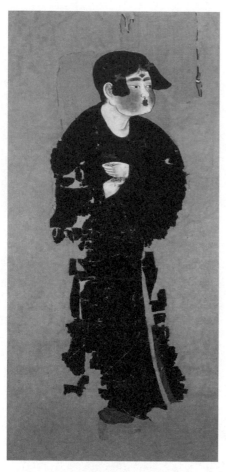

唐・弈棋仕女圖（局部）

吐魯番阿斯塔那一八七號墓出土・現存於新疆維吾爾自治區博物館｜《弈棋仕女圖》中婢女的形象，點口脂的方式清晰可見。

下疊在一起，並不美，而且有些滑稽。

唐人的畫作來看，當時女子畫唇，實在是太小，不似櫻桃，倒似兩粒紅色的豆子上則誇獎自家的歌伎樊素和小蠻是「櫻桃樊素口，楊柳小蠻腰」，可見一斑。不過，就法。詩人岑參在《醉戲竇子美人》中，稱讚竇子美人是「朱唇一點桃花殷」；白居易唐時的口脂以紅色為主，又以女子嘴小為美，所以有了「櫻桃小口一點點」的說

有二十餘種。

樂公主專門闢了一個花園來種植各種製作化妝品的植物，其中光用來做口脂的花草就潤嬌豔的雙唇，會增加女性的嬌美可愛，口脂自然也廣受歡迎。據說唐玄宗的女兒安口脂者，也就是塗在雙唇上的胭脂，其成分與普通胭脂近似，但色彩更鮮豔。紅

但當時的審美情趣就是這樣——流竹木來就是具體時間具體空間裡存在的標準。

當時的政府，還鼓勵人們追求這樣的標準。比如，每到臘日，即十二月臘祭這一天，朝廷就會給官員們分發口脂、面脂和藥品。給這些東西，當然，也有人說，這口脂、面脂具有防凍功效，男子也可使用。唐人韓雄曾撰《謝敕書賜臘日口脂等表》中有「賜臣母申園太夫人口脂一盒，面脂一盒」等語。大詩人劉禹錫替很多官員寫過謝賜表，感謝皇帝賜臘日口脂、面脂，並形容這些香脂「膏凝雪瑩，合液騰芳」，也就是晶瑩剔透、香氣撲鼻的意思。杜甫則在《臘日》詩裡說：「口脂面藥隨恩澤，翠管銀罌下九霄。」皇帝是天子，這些香脂藥品當然也就是從九霄之外降下凡間的。比較有意思的是所謂「翠管銀罌」。《西陽雜俎》中曾記載，賜口脂時「盛以碧鏤牙筒」，即以雕花的象牙筒當容器；銀罌則是銀做的小口大腹的瓶子，用來裝藥。容器都這麼奢靡，唐時的富貴氣象確實無與倫比。

民間的口脂當然得不到象牙筒這樣的待遇，而是塗在紙片上，用時半含於口，以唇相抿。這種紙上的口脂到民國時仍在使用，所以古時人們買賣口脂常以「一張」、「兩張」來計算。我們今天所熟知的管狀口紅，是到了一九一五年才由美國一家製造商推出的。

紅樓隔雨相望冷

　　女兒施朱脂，著紅裙，點絳唇，幾乎與紅色融為了一體。文人墨客、風流才子們愛屋及烏，浮想聯翩，乾脆將女兒的閨閣就稱為「紅樓」，或是「朱樓」。其實這樓未必是漆了朱漆，樓內的鋪陳擺設也未必都是紅羅帳、紅窗簾或紅被褥，甚或，這女子家境貧寒，根本就沒有樓住──古時兒童啟蒙教材《幼學瓊林》裡就說，「綠窗是貧女之室，紅樓是富女之所」，但將女子與小樓聯繫在一起，再加一個「紅」字，總會讓人感覺到美女對鏡優雅梳妝或佳人倚窗惆悵遠眺的意象。

文學裡，紅樓（朱樓）的說法最早見於唐詩。崔顥在《代閨人答輕薄少年》中，以女子的口吻敘述心情：「桃李花開覆井欄，朱樓落日捲簾看。愁來欲奏相思曲，抱得秦箏不忍彈。」李白寫的《陌上贈美人》，有「美人一笑褰珠箔，遙指紅樓是妾家」。不過當時紅樓還未成為女子閨閣的專稱。如李益寫《詣紅樓院尋廣宣不遇留題》，這兒的紅樓卻是詩僧廣宣的住所，他與白居易、劉禹錫、韓愈、李益等詩酒唱和，過從甚密。使紅樓成為女性專屬名詞的，乃是起於唐末、盛於五代的花間派，和橫跨兩宋的婉約派。

唐朝經歷安史之亂後，國力衰微；晚期再經黃巢起義衝擊，愈加風雨飄搖。江河日下之中，初唐時邊塞詩人鋒利堅韌的尚武精神，盛唐時中原詩人豪氣干雲的浪漫情

紅樓

古時的建築，常以朱漆來雕樑畫柱，既顯富貴氣象，又可以辟邪。所以皇宮的柱廊、富戶的門窗乃至寺院的山牆，都是紅色。然而將女子閨房命名為「紅樓」，卻與這種對紅色的功利化使用無關，而是源自對女子與紅色間天然的溫柔纏綿。

五七

懷，都已煙消霧散。民族精神的委靡，反映在文學上，就是一大批詩人不再放眼宇內

四海，而是聚焦於閨閣脂粉，寫來寫去，不是傷春，就是閨怨，局限於男女燕婉之私，

格調不高。這個群體，以晚唐韋莊、溫庭筠為鼻祖，緊隨其後的，是五代的一些文人。

五代時，後蜀趙崇祚選錄溫韋等十八人的作品五百首，編成《花間集》，後世因而稱

之為花間派。

花間派的作品在思想上無甚可取，但其文字或濃豔華美，

或疏淡秀明，非常富於美感，藝術成就很高。這些作品以女子

生活為主要題材，自然也就離不了其起居之地。「紅樓」在花間

詞中，便俯仰皆是。如韋莊，他最常為人引用那首《菩薩蠻》中，

開篇便是「紅樓別夜堪惆悵，香燈半卷流蘇帳」。而他的《閨月》

裡，也有「美人情易傷，暗上紅樓立」。《長安春》裡則是「長

安春色本無主，古來盡屬紅樓女」。南唐後主李煜的老師、有才

無德的宰相馮延巳，也擅長寫女性生活，在《採桑子》裡有「獨

宿紅樓，月上雲收，一半珠簾掛玉鉤」，在《拋球樂》中又有「盡

日登高白玉杯，紅樓人散獨盤桓」。花間派香軟的詞風，為兩宋

的許多詞家繼承，如晏幾道、柳永、李清照、朱淑真等人，題

材仍是閨閣生活、男女情勢，但運筆更精妙，又各具風韻，自

成一家。由於他們大體上並未脫離宛轉柔美的主旋律，因此後

人逕以「婉約派」來概括這一類型的詞風。而在婉約詞中，「紅

清‧崔錯‧李清照像
現存於北京故宮博物院

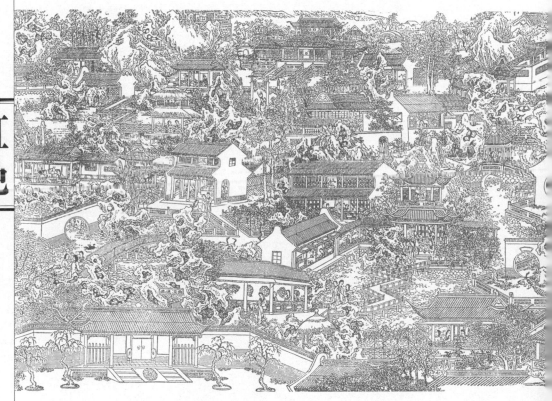

大觀園版畫

按照《紅樓夢》書中的說法，紅樓集萃的大觀園乃是為了元春省親而修建的別院，由這位娘娘
親自命名。後世為了考證大觀園的出處而打了許多口水仗。袁枚說這是以他家的隨園為原型；
胡適表示支持，顧頡剛和俞平伯兩位先生則反對。其實，大觀園與太虛幻境不過互為投影，
都只是繁華過眼的餘燼而已。

樓」的影子也屢屢現身。晏幾道有稱讚美人的《踏莎行》，「綠徑穿花，紅樓壓水，尋芳誤到蓬萊地，玉顏人是珠蕊仙」；又有描寫女兒相思的《何滿子》，「難拼此回腸斷，終須鎖定紅樓」。柳永回味自己風流多情的少年生活，「未名未祿，綺陌紅樓，往往經歲遷延」；在描繪江南風光時，則有「處處青娥畫舫、紅粉朱樓」。女詞人朱淑真則是寫自己閨中傷春，「清明過了，不堪回首，雲鎖朱樓」。

將紅樓用到極致的，當然是震古鑠今的《紅樓夢》。曹雪芹自述，說此書也可稱為《情僧錄》，或《石頭記》，或《風月寶鑒》。其實《情僧錄》聽起來頗像下流卑褻的豔情小說，《風月寶鑒》則似神魔故事，《石頭記》的名字流行於乾嘉年間，卻失於平淡，唯有《紅樓夢》一名，以紅樓代一眾釵環女子，以夢總括興亡榮辱離合悲歡，終流傳至今，而必將不朽。曹公是將紅色的女性含義發揮到極致的人，他現實中自居「悼紅軒」，而讓虛幻的主人公住「怡紅院」；太虛幻境的女仙們唱《紅樓夢十二曲》，已將諸女兒的悲慘命運盡納其中，偏偏還要再飲千紅一窟（哭）；賈寶玉愛紅，卻又無力護花；大觀園提供給他們歡洽而詩意的生活，卻在風刀霜劍、汙濁險惡的世事中不堪一擊。春盡花落，紅顏老死，孑然一身的賈寶玉只能以出家來逃避世事，悲傷憤懣的曹公也只能以著書來反抗現實，正應了李商隱的那句「紅樓隔雨相望冷，珠箔飄燈獨自歸」。

【紅色】

四

忠義所在

現代心理學中有一種理論，賦予色彩以性格的含義，其中，紅色就象徵著渴望權力、我行我素、天性頑強、固執果斷等等。——注意，並不是說喜歡紅色的人就具有這些特點，而是學者們把這些性格特質歸納統一到紅色之下。

在我們的先人那裡，紅色在性格上的象徵意義卻大大超越了個人的品行，甚至上升到了社會倫理的層面。

讓我們先從一個英雄談起。

赤面雲長

清人有個笑話，說桃園三結義那哥仨兒去相面，相士首看玄德，說：「汝相好，白面亦白心。」次看雲長，說：「汝相亦好，赤面亦赤心。」再要看翼德時，劉備大驚，曰：「三阿弟凶矣，莫相罷！」

清朝有幾個皇帝很喜歡小說《三國演義》，努爾哈赤就是三國迷，皇太極還借用「蔣幹盜書」的情節，依葫蘆畫瓢，讓比蔣幹還豬腦的崇禎帝活剮了一代名將袁崇煥，大約是因為思想控制太嚴厲，動輒文字獄伺候，大家只好把才華用到寫笑話上，編排了《笑林廣記》等讓人樂破肚皮的書，也編排出這麼一個段子，拿三位英雄的面皮尋開心。

而這笑話細究起來，也頗有意思。相士說劉備「白面白心」，這其實是靠不住的。民國時李宗吾就說劉備其實是個厚臉皮的大流氓，專門寫了《厚黑學》剖析劉備與曹操的創業之路；轟紺駑先生也不太喜歡劉備，說他兩兒子一名「封」一名「禪」，而封禪是天子的特權，所以劉備老謀深算，早就想做皇帝了。至於易中天教授品三國時，是將正史與小說對照、史實與虛構比較，探究和肯定了劉備的軍事才能和政治抱負，但對其品性，鮮有評語。其實，所謂「政治領袖就沒有忠厚的」，劉皇叔面白而皮厚，謀深而慮遠，雖然心沒有曹操那麼黑，只怕也不是白的。

至於張飛，劉備以類推的邏輯思維，以為相士要說他三弟「面黑而心黑」，大驚

失色。不過婦孺皆知，他雖然臉黑似鍋底，又酗酒，喝醉了還喜歡鞭撻士卒，但他很講義氣——關羽降了曹操他就要跟關羽拚命；又很尊重知識分子——發現龐統有本事立馬施禮道歉，所以，他的心確實不黑。

歸根到底，這相士只說對了一點，就是關羽關二爺「赤面亦赤心」。

年畫·關公

忠義之紅

古時關帝廟前常掛一副對子，叫做「赤面秉赤心，乘赤兔追風，馳騁時毋忘赤帝；青燈觀青史，仗青龍偃月，隱微處不愧青天」。民間所熟知的關羽的形象，就是大紅臉、大鬍子，身披綠袍，騎馬挎刀；而這馬是追風赤兔馬，刀是青龍偃月刀。關羽忠於作為赤帝之後、漢家苗裔的劉備，自身除了武藝出眾外，還喜歡讀《春秋》，胸有韜略，所以這對聯中的赤面赤心、青燈青史等，都落到了實處，可以說是緊緊抓住了他的外部形象與內在精神的特徵。

作為歷史人物的關羽，其形象如何，史料沒有具體記載，但說書人虛構的形象卻得到人們的普遍喜愛。《三國演義》第一回寫他出場時，「面如重棗，身長九尺」。所謂重棗，就是比成熟的棗子還要深的紅色；身長九尺，換算成如今的計量標準，則是將近兩米的大個頭。這樣的相貌，一看就很英武，又出現了無數來襯托他的道具，比如八十二斤的青龍偃月刀，日行千里的赤兔馬，垂到小腹的長髯等等，使他看起來如同天神一般。至於他的品行，更是受到下自平頭百姓江湖草莽，上至廟堂文武歷代君王的崇敬和追捧。

自北宋起，朝廷就不停地為關羽上封號、修廟、供香火；這封號還不斷攀高，從宋徽宗初封的「忠惠公」，一直漲到清代的「忠義神武關聖大帝」，成為扶搖直上，與「文聖」孔子齊名的「武聖」，其或還被乾隆封為「蓋天古佛」，最終成了儒釋道三

明‧商喜‧關羽擒將圖

現存於北京故宮博物院｜明代畫家商喜的《關羽擒將圖》，描繪了關將軍水淹七軍、擒拿龐德的景象。為避「綠頭巾」之諱，專門為素來「青巾青袍」的關二爺繪了一頂藍帽子。

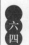

教同尊、漢族與少數民族兒女共拜的偶像。

在民間，關羽還成為商業神、驅邪神和財神，賣豆腐的、賣蠟燭的、剃頭的殺豬的甚至奉其為行業之祖。而港台的黑幫至今仍封關二爺為保護神；香港回歸前，警察局裡也供著關公的神龕，每日香燭果品不斷，地位異常崇高。

關二爺之所以享受到這樣高的待遇，說穿了，就是因為他的赤面赤心代表了統治者以及各個層面的團隊領袖最需要的精神——「忠義」，而且忠在義先。

所謂「忠」，就是心裡只有一個—級，對他的命令完全執行，對他的利益堅決維護。關於關羽的忠，轟紺弩先生有過極其經典的評價，說《三國演義》小說用了很曲折的手法去表現這一點，比如關羽降漢不降曹，知道劉備活著就千里走單騎，過五關斬六將，這不僅是「義」，還是更為難能可貴的「忠」。領導者們是極看重這種品質的。

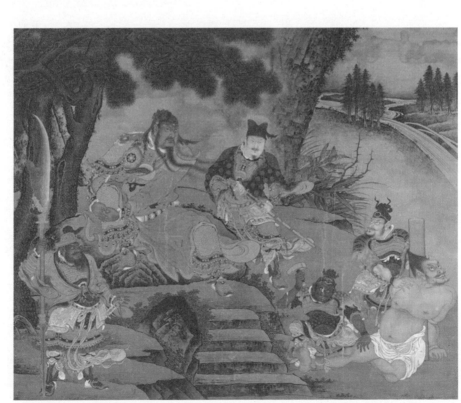

洪承疇為清王朝統治中原出了那麼大的力，順治皇帝因他背叛以前的主子，還是看不起他，在他死後把他列入名聲不佳的《貳臣傳》。而《水滸》中，宋江一當老大就把聚義廳改為忠義堂，也是為了強調，「忠」比「義」還要重要；他所謂的「反貪官不反皇帝」，也還是「忠君」的體現。

至於「義」，就是投桃報李，別人對你好，你也得對他好，甚至加倍。「結義」是中國文化裡才有的特殊的契約關係，以後天的約定來締造甚至超越先天才能具備的血緣關係。歷史上沒有「桃園三結義」，但這故事深入人心，是因為現實生活中，「結義」可以突破血緣的屏障，實現血親才能有的信任和利益共同關係。劉、關、張並非一母所生，但能夠同生共死，患難與共，靠的就是義氣。古人修飾這種契約關係，稱為「金蘭之契」，即如同金子一樣寶貴，如同蘭花一樣馨香，可見對其重視。

中國的傳統政治，帶有很強的宗法性，即以血緣為基礎來奠定權力的歸屬和個人的地位，而不存在血緣關係時也要作類比，比如「君臣如父子」，忠義就是將沒有血緣關係的人組合在一起的黏合劑。皇帝講「忠」，是要臣子們全力維護其統治；黑幫首腦、民間團體領袖沒有君權神授的光環，就講「義」，我對你好你也要對我好，其實說到底還是講「忠」，以確保自己的利益。赤面赤心的關二爺，則是這一品質具體物化的表現。

凝於顏面

進一步凸顯關二爺紅臉的倫理道德含義的，乃是戲曲中的臉譜。

在中國，歷史比較悠久的戲曲種類，例如漢劇、秦腔、昆曲等都有臉譜。而最為今人所熟知的，當數京劇的臉譜。臉譜混合了紅紫藍白黑以及黃綠金銀等諸多顏色，造型誇張而色彩絢麗，其作用是，通過臉譜的造型和顏色、圖案，一則開宗明義地告訴欣賞者人物的性格身分，是忠是奸，是好是壞，讓人們不用再費心猜測、推理、判斷；二則開門見山地體現著人們對這一人物的道德評價和審美評價。

由於關二爺的民間和官方地位都很高，演繹他的故事的劇碼也就數不勝數。關二爺的慣常形象是紅面長髯，所以在臉譜中，紅色就成了忠誠正直、義氣深重的象徵。不僅關羽的臉譜畫作紅色，一身是膽的趙子龍、繼承諸葛亮遺志的姜維、造反有理的黃巢、黃袍加身的趙匡胤等英雄好漢，臉譜也都畫作紅色。甚

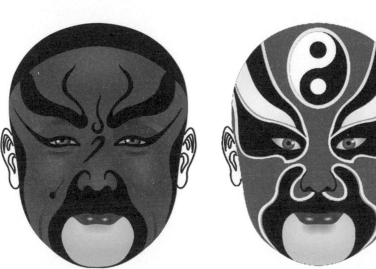

關羽與姜維的京劇臉譜
關羽與姜維，作為正面人物，都使用了象徵忠貞正義的紅色；
但具體造型因人物的性格、際遇又有所不同。

至太乙真人、鍾馗等正派神仙，也是紅臉，與白臉所代表的奸險反派形象互為比對。

「紅臉兒白臉兒」，至今仍是生活裡好人壞人的代名詞。

雖說英雄們都是紅臉，但具體化妝時，圖案還是有差別的。關二爺是忠義精神的最傑出代表，所以只有他的臉譜可以用一整臉的紅，僅眉毛與眼角用黑色勾勒，以襯托其威武。姜維就不同了。論資歷，他是關羽的晚輩；論武藝，明顯沒有關羽高強；所以不能全部用紅色來畫，得比關二爺低一等，因此眼部黑色塊分外的大。同時，姜維師從半人半仙的諸葛亮，學得滿腹韜略，所以額頭畫上太極，表示智慧。

由於英雄角色們都畫紅臉，在京劇行當裡還產生了一個名詞，叫做「紅生」。紅生原指老生應精通的關羽、趙匡胤一類勾紅臉的角色，後來由於根據《三國演義》和民間傳說所編演的關羽劇碼越來越豐富，因此便把擅長演關羽戲的演員稱為紅生。據說，紅生演員扮關羽，有許多嚴苛的規矩。演戲前必須先剃頭、刮臉，一進後臺就不再閒談說笑；演出前先要燒香磕頭頂碼子，就是先用黃表紙寫下關聖帝君名諱，疊成上邊是三角形的牌位，在後臺祖師爺牌位前燒香叩拜後，把它放在頭頂上，戴在「盔頭」裡；演出完畢用這碼子擦掉臉上的紅彩，再把它燒掉，而後才能同人談話聊天兒。這種種的規矩，都是為了表達對關羽的崇敬；而這崇敬，顯然，其本質是指向赤面赤心的關二爺所代表的精神氣節和倫理道德。

鐵骨丹心

用紅色的臉譜來塑造關羽的舞台形象，大約是從崑曲極為流行的明代開始的。但我們萬不可以為，紅色是從此時，才代表忠誠正直等等品格的。其實紅色的這一象徵意義，在作為歷史人物的關羽出生前就有了，而且不是體現在臉上，而是關聯到心裡，也就是人們所說的赤心、丹心。

「赤心」一詞，最早見之於《荀子》。在討論如何施政的《王制》篇中，有「功名之所就，存亡危之所墮，必將於愉殷赤心之所」的句子。清代國學大師王先謙解釋說，這裡的「赤心」就是「本心不雜貳」，也就是專一、忠誠的意思。以此而論，表示紅色的「赤」字，在戰國時就有了「忠誠」的引申義。而這種引申，與其本意是否有關呢？有些學者以為，「紅色」和「忠誠」並沒有相似之處，只因漢民族喜愛紅色，發生了感情上的聯繫，才以色託意；有些學者則認為，「赤者，火色也」，而火焰有顏色單純的特點，所以引申出專一、忠誠之意。

無論哪一種理論成立，以紅色表示忠誠，顯然在戰國時就已確立。而這種說法，後世也常應用。《三國志·魏書·董昭傳》記載董昭以其主公曹操的名義給軍閥楊奉寫信，說服他投降，信裡便有「（吾）與將軍聞名慕義，便推赤心」的說法，大意說我曹操一直聽聞楊奉將軍的大名，很是欣賞佩服，所以對你真誠相待，說的都是金玉良言等等。唐代詩人劉長卿的《疲兵篇》中寫「赤心報國無片賞，白首還家有幾人」，

《資治通鑒》中則有「赤心報國，何罪之有」的記載，「赤心報國」也就演化為成語，指對國家、民族的忠誠。

與「赤心」相同的，則是「丹心」——都是一顆紅心。《漢書・蘇武傳》記載蘇武出使匈奴，被扣十九年，丹心一片，及還，鬚髮皆白。蘇武的氣節打動了很多後人，大詩人杜牧就寫詩稱讚說「牧羊驅馬雖戎服，白髮丹心盡漢臣」。至於文天祥的「人生自古誰無死，留取丹心照汗青」，更是婦孺皆知、老幼能誦的了。

古人表達忠誠，還用過「赤膽」一詞。這詞在當時的文學作品中極為常見。市井小說《醋葫蘆》第一回《侉調山坡羊》裡有：「你壞了我的清名，壞不得我赤膽忠肝。」最有意思的是《封神演義》第九十五回，寫雙方大將的交戰，「這一個丹心碧血扶周主；那一個赤膽忠肝助紂王」，索性將這幾個詞一古腦兒都用上了！

本小說《說唐》第三十六回：「我尚師徒忠心赤膽，豈肯效那鼠輩之行？」馮夢龍的散曲《掛枝兒・是非》引《侉調山坡羊》裡有：「你我忠心赤膽，開店多年，有本有利，並無芥蒂。」話

心也好，膽也好，都是人體的重要器官。中國古代醫學發達，當然很早就知道，這些臟器除非病變，肯定都是同血液一樣全為紅色。所以先賢志士一再強調自己的赤心或赤膽，皆為了砥礪意志、彰顯氣節。似蘇武、文天祥，雖都不通武藝，不如關羽能夠陣斬敵將、橫掃千軍，但一個不辱使命，一個以身殉國，彬彬文士而有錚錚鐵骨，恐其風範猶在關某之上。

封建君王遵奉關羽，是想把志士們對國家民族的忠誠，變為忠於一家一行的愚昧，來鞏固統治。然而，山中石碑，民間口碑，並非君主所能完全駕馭。先賢的高尚情操，終凝固成一幅幅火紅的丹心圖譜，流於後世，綿延不絕。

五

浸染民風

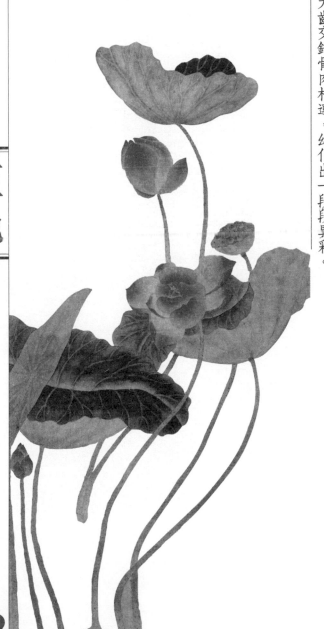

紅色與國人糾纏了數千年，既攀上了王者的衣襟，也沾染了女兒的香腮，既見諸墨客的詩行，也顯於史家的筆端，既彰顯廟堂之威嚴正大，亦流入尋常百姓家，與飲食男女衣飾住行犬齒交錯骨肉相連，幻化出一段段異彩。

紅絲繫足

西方人解釋男女相戀，說是中了丘比特之箭。一箭穿心，將愛情的熱烈奔放不顧一切形容得十分貼切。中國人則說，男女之為夫婦，是月下老人暗中以紅絲線繫於二人足上，因此一生彼此羈絆，相依相守。這個說法，相較西人，委實浪漫纏綿得多。

月下老人繫紅線的故事，最早出現在唐人李復言的小說集《續玄怪錄》之〈訂婚店〉中。故事裡說，一個叫韋固的年輕人，某晚在郊外遇到一位挎著布囊的老人，對著月光查看文書。韋固自負才學，連西域梵文都懂，卻看不明白書上的文字，因此向老人請教，老人笑曰：「此非世間書……天下之婚牘耳。」韋固好奇心大作，又問老人囊中何物，老人說「赤繩子耳，以繫夫妻之足」，並且強調，一經被這紅繩繫上，即使「仇敵之家，貴賤懸隔，天涯從宦，吳楚異鄉」，也必結為夫婦。

唐時佛教盛行，人們比較相信轉世輪迴、命中注定這些說法，認為生活中的生死貧富、貴賤榮辱都是冥冥之中安排好了的，不可以自己來確定和安排。紅絲繫足，當是這些觀念在婚戀一事上的反映。而除了傳說故事，唐人確實實踐過這一做法。

唐人王仁裕在《開元天寶遺事》卷上〈牽紅絲娶婦〉一條，記載了郭元振「紅絲結縭」的故事，說是一代名相張嘉貞想要招納名士郭元振當女婿，但張家有五個女兒，都是如花似玉蘭心蕙質冰雪聰明，不知道該嫁哪一個好。張宰相想出一招，讓五個女兒各持一根紅絲，躲在布幔後面，郭元振隨便拈起一根紅絲來，那頭牽的是哪位姑

娘，就娶哪位。」「元振欣然從命，遂牽一紅絲線，得第三女，大有姿色，後果然隨夫貴達。」

讀書而能得權貴賞識，妻之以女，且該女貌美又旺夫，這是傳統知識分子頗具自我迷戀自我陶醉色彩的念想。紅絲之說，使這念想又多了些浪漫的色彩。

其實，西方人沒有中式禮法的約束，愛情從來都是自由選擇，自然如箭矢般乾脆鋒利。我們的先人缺少婚戀的自由，特別是女性，能像崔鶯鶯那樣拜個佛燒個香便遇到如意郎君的少之又少，大部分只能依了所謂「父母之命，媒妁之言」，嫁個未知之人，頂多也就像杜麗娘那樣在後花園裡做一場關於柳夢梅的夢。紅絲繫足，姻緣前定，對於不能把握自身命運的她們，或許是個柔軟的安慰吧。

紅鸞星動

明人許仲林的小說《封神榜》裡寫過一個人物，叫做龍吉公主，本是天帝親生、西王母的女兒，因為思凡被貶下界，幫助武王伐紂。該女甫一出山，就抓了殷商的大將洪錦。姜子牙下令要斬洪錦時，月老忽然跑來串場，說龍吉與洪錦曾「縮紅絲之約」，應該做一世夫妻。結果干戈即刻化為玉帛，兩人還真就成親了——可見月老的權威比什麼教主天尊的都強得多。可惜後來打萬仙陣時，這對夫妻又雙雙死於非命。

《封神榜》是部很富想像力的神魔小說，書中腳踏風火輪的哪

吒、三隻眼睛的楊戩、背生雙翼的雷震子，都是婦孺皆知的人物；

至於層出不窮的法寶、奇幻瑰麗的法術，更不知迷倒了多少懵懂少

年。可惜這書格調不高，並不似《西遊記》那樣充滿自由與反抗精神，

反而大肆宣揚宿命論。龍吉公主便是一例。她法術大得很，法寶多得

很，而且來頭更大得不得了，可惜還是死在萬仙陣裡。死時元始天尊

嘆息說，就是西王母的女兒也逃不過劫數啊，深刻地揭示了一下主

題。

不知是否因為思凡下界和紅絲結緣的原因，龍吉公主最後被封

為「紅鸞星」，主管女子婚姻。說一個女子紅鸞星動，要麼就是有人要來求

親，要麼就是要遇到意中人了。

「紅鸞星」這名字倒不是許仲琳創立的。許氏之前，元時關漢卿的《竇娥冤》中

即有「你可曾算我兩個的八字，紅鸞天喜幾時到命哩」這樣的唱詞。紅鸞星最早應是

來自北宋初年華山道士陳摶的紫微斗數。紫微斗數是中國傳統命理學中的一種，認

為人出生時的星相決定人一生的命運。紫微星是代表皇帝的星，在這個星相分析系

統裡為諸星之首，故此術名「紫微斗數」。現代人都道占星術來自西方，什麼十二星

座、風相火相之說在年輕人中還頗有市場，顛倒眾生迷惑群小，全不知中國的占星

術也是源遠流長，自成體系。

大紅蓋頭

紅色因其吉祥、喜慶，加之種種鄉野傳說民間風俗幫助強化，其與婚戀之事的結合程度越來越緊密。新郎新娘婚禮之日需著著大紅袍大紅裙，新郎有時胸前還綰一朵大紅花，彷彿金榜題名的新科狀元——可惜不是真的登了科第中了狀元，所以當新郎只好叫做「小登科」。這一日，接新娘的轎子要用紅帷，拜堂的地板要用紅氈，洞房的照明要用紅燭，連待客的水果都要用紅絲繫蒂。至於最有風情的，當數新娘子的大紅蓋頭。

舊時婚姻，青年男女婚前是沒見過面的，又沒有照片可作參考，對於對方的長相，全憑了媒人一張嘴。而語言傳遞的資訊畢竟不直觀，說什麼「杏眼桃腮、櫻桃小口」，說不定讓人誤會是「長了一果盤的腦袋」。謎底揭曉，只能等到洞房花燭揭蓋頭的那一刻。想來，婚禮當日新郎一定是百爪撓心，急切地等著天黑客散入內圓房。可惜國人還有鬧洞房的習俗，幾乎是吊足了新郎的胃口。

最終夜深人靜時，可以一睹芳容了。現代的影視作品經常出現這一場景：燭光搖曳中，新娘蒙著繡著金絲拖著流蘇的大紅蓋頭，外表安靜而內心緊張地坐在鋪著紅色被褥的床上，看不著四周的東西，只能低頭從蓋頭的縫兒裡看自己的紅繡鞋。新郎面色帶笑，手持秤桿——取「稱心如意」之意，輕輕將蓋頭挑起，露出新娘妝容精緻的面龐。新娘一般是不敢抬眼直視新郎的，而是雙頰緋紅，滿面嬌羞，微微垂首，可

唐·彩繪騎馬仕女俑

新疆吐魯番阿斯塔那187號墓出土·現存於新疆維吾爾自治區博物館｜這尊保存完好的彩繪騎馬仕女俑，戴著高高的帷帽，很有俠客風範。最終帷帽卻演進成為溫柔纏綿的紅蓋頭。

又確實好奇對方的樣子，於是飛快地一瞥。無限風情，就在這一挑、一垂、一瞥間了。

這一畫面，俊男美女演起來當然好看，可惜世間多的是相貌普通的凡夫俗子，於是挑開蓋頭，卻只得了傷心與失望。這傷心絕不是新郎的專利，傳說清朝乾隆年間有個女子立志要嫁狀元郎，後來果然如願，洞房花燭夜揭蓋頭時，女子以為狀元都是戲文裡那樣長身玉立、星眉朗目的俊俏郎君，卻不料這位長得面黑膀寬、大腹便便，活似個屠夫，於是當場暈厥。至於《水滸》裡小霸王周通，醉入銷金帳卻挨了魯智深一頓暴打，蓋頭都未挑得，更是冤枉。

蓋頭這東西，確實像比基尼一樣，隱藏重點而又展示誘惑，為男女婚禮增添了不少情趣。最早的蓋頭約出現在南北朝時的齊代，當時是婦女避風禦寒使用的，僅僅蓋

住頭頂。到唐朝初期，便演變成一種從頭披到肩的帷帽。它與儒家「女子出門必擁蔽其面」(《禮記·內則》)的要求相結合，成為貴族女性外出時，為防範路人窺視面容而設置的保護措施。新疆吐魯番阿斯塔那187號唐墓出土的一件彩繪騎馬仕女俑，就完好地再現了當時一位西域高昌女子，頭戴帷帽騎馬出行的情景。她身穿袒胸窄袖襦和間色長褲，手握馬韁端坐在馬背上，所戴帷帽的紗帷好像仍在飄蕩，充分顯示了唐代西域女子所獨有的高雅莊重的氣質和多姿多彩的風貌。據說，今天閩南惠安女頭上的笠帽便是這帷帽的孑遺，而新娘子的紅蓋頭，也是從這帷帽發展而來的。

【辟邪除祟】

中國的民俗中視本命年為大敵，將其稱為「檻兒年」，即度過本命年如同邁進一道檻兒一樣。逢著這一年，不論男女老幼都要買紅腰帶繫上，俗稱「紮紅」，小孩還要穿紅背心、紅褲衩，認為這樣才能趨吉避凶、消災免禍。

人在本命年是凶是吉，本無科學依據；甚至「本命」禁忌是如何產生的，學者們都沒有一個固定的說法。但可以肯定的是，紅色因其種種象徵意義，已被民間進一步神化，具有辟邪除祟、消災免禍的功能。紅腰帶、紅衣褲可以擋住本命年的煞氣；朱砂、丹籙還可以用來驅鬼降妖。道士們捉鬼的典型場景，就是以朱砂畫符，桃木

劍挑之，在火燭上燒了，一邊燒一邊念念有詞，也不知念的是「太上老君急急如律令」

還是「沙子一袋子金子一屋子」，總之一陣陰風後，鬼就收了。

舊小說裡還常出現的有趣場面是，那妖魔有些法力，朱砂符之類的統統不管用，

於是道士咬破中指，以血畫符，立刻威力倍增；還有再強悍些的，居然咬破舌尖，

一口鮮血噴了出來，大有以性命相搏之勢，也不知是為了畫符降魔還是為了用病毒去

感染妖怪。

最有趣的當數流傳於閩粵一代的所謂「紅衣女鬼」的故事，說人若穿紅衣自殺，

即會化為厲鬼，強大而兇悍，人神皆懼。據說時至今日，東南亞一帶的華僑對此仍

深信不疑。至於香港電影以此為題材的，更是多如過江之鯽。對此，合乎邏輯的解

釋是，紅色是辟邪之物，鬼甚怕之，但若尋死的人臨終前穿上紅衣，死後就不怕紅色，

那便可肆無忌憚，見人殺人，見神殺神。顯然，這解釋的邏輯起點是有鬼存在，所

以純屬鬼話連篇。

不過，這故事也許與南方普遍流行的「桃花女鬥周公」的民間傳說有關。這周

公既不是推演六十四卦的周文王，也不是輔佐成王的周公旦，而是一個算命的術士，

與同樣會使法術的桃花女鬥法，這邊誇強，那邊道勝，最後發現大家原來是金童玉

女轉世，有夙世姻緣，於是又結為了夫妻。元代時即有《桃花女破法嫁周公》雜劇，

清代還有小說《桃花女陰陽鬥傳》；現在很多地方戲中還保留著這個故事的劇碼，比

如安徽的黃梅戲，台灣的歌仔戲。甚或相聲演員郭德綱也演繹過單口相聲《桃花女

破周公》。

據說這故事裡有個情節，說周公三番五次敗給桃花女，心有不甘，終於以結親為計害死了桃花女。桃花女死前身穿新娘的大紅鳳冠霞帔，以血紅色的衣衫來代表血海深仇，向閻王伸冤，結果獲閻王准許回陽間向周公索命。民間口耳相傳，當是據此演繹出了所謂的「紅衣女鬼」，給這光明正大的顏色，竟添上了幾分陰森森的邪氣。

六 懷金拖紫

紫色，在古人那裡，被視為紅色的延伸，是一種奇妙的顏色。它沒能躋身正色一流，而是被列為間色之一，應該是代表駁雜不純、品流低賤之意，所以孔夫子嚴肅地提出「惡紫奪朱」論。然而就如同孔夫子的其他許多主張一樣，這一點並未被統治階層和社會大眾接納，甚至連陽奉陰違都沒能做到。紫色，在很長的一個歷史時期，是被視為豪華、高貴、典雅的象徵。這種社會現象，是如何形成的呢？

赤黑為紫

在中國的歷史上，紫色應當出現得非常早，因為在商周時期的金文中，就有「紫」字，寫作 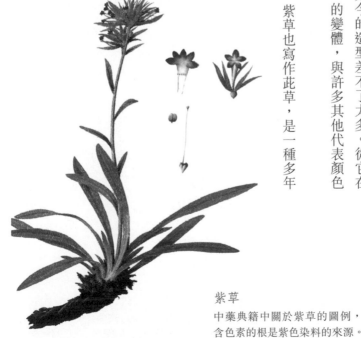。而後來的秦漢小篆裡寫作，跟如今的造型差不了太多。從它在金文與小篆中的構造看，下部的「系」字明顯是「絲」的變體，與許多其他代表顏色的文字一樣，表達了紫色與織染工藝的淵源。

古時用來染紫的顏料，主要從紫草科植物中提取。紫草也寫作茈草，是一種多年生草本植物，開白色小花，而根部的皮呈紫色，含有現代化學所稱的乙醯紫草醌，用明礬媒染，便可得到相應的顏色。成書於秦漢的《爾雅》中曾提到一種植物叫「藐茈」，並注釋說「可染紫」。其實「藐」是小的意思，「藐茈」也就是小茈草。

有學者提出，紫草在春秋時才開始種植，商周時的紫色，乃是用紅黑兩種礦物顏料混合而成，這也是它被稱為「間色」，即正色之間的顏色的原因。按照現代美術的配色原理，紫色應當是紅色與藍色調配而成。但商周時期，似乎

紫草
中藥典籍中關於紫草的圖例，其富含色素的根是紫色染料的來源。

人們沒能解決好其中的化學問題，把赤色顏料與青色顏料混合，並不能得出紫色，反而是紅黑相混，出現了理想的效果，一直到了漢朝，才解決了以赤色和青色調配紫色的問題。現代一些織染技術方面的專家認為，古時的紫色，有紺、紫、緅三個色調。從這三個色調的變化，大約也能看到以調色來製作紫色的過程。在《說文解字》中，紺的意思是「帛深青揚赤色」，即深青而微泛紅色的絲帛；紫的意思是「帛黑赤色也」，即黑裡帶紅的絲帛；則是「帛青赤色」，即青色與紅色相混的絲帛。不過，雖然現代的專家認為這三種深淺不同的顏色都屬於紫色，但在古人那裡，只有「紫」這一個字，才代表這種顏色；紺、緅等文字，不僅對於普通百姓來講生僻而遙遠，即使高級知識分子與王公貴族，也極少會提到和使用。

紫氣東來

紫色作為間色而能擁有高貴的地位，與其帶有宗教迷信方面的神祕色彩十分有關。這種神祕色彩大約來源於兩個方面，一是道教的典故，一是陰陽五行學說的渲染。

在道教的傳說中，作為該教鼻祖的老子，成仙時有過紫氣東來的先兆。據說，周昭王二十三年，擔任函谷關行政長官的尹喜，某晚夜觀天文，看到東方有紫雲聚集，長達三萬里，形狀猶如飛龍，由東向西滾滾而來。尹喜十分驚喜，自言自語說「紫氣

繪有青龍白虎圖案的戰國漆箱

現存於湖北省博物館｜一九七八年，湖北隨州曾侯乙墓（戰國早期）出土了一件漆箱，箱蓋上繪有二十八宿名稱和青龍、白虎圖案。箱蓋呈長方形，通體都黑色漆，圖像及文字均用紅漆繪寫而成。表明二十八宿的名稱及青龍、白虎、朱雀、玄武、四象體系在戰國時代已經形成。

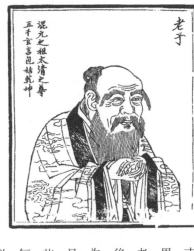

東來三萬里，聖人西行經此地」，認為必有大聖人將要從此路過。

果然，數日之後，一白髮老翁騎青牛而至，正是即將成仙而去的

老子。尹喜殷勤求教於老子，得到了五千字的《道德經》，並流傳

後世。這件事，最早是在西漢劉向的《列仙傳》裡，作

為神話傳說來寫的。老子是偉大的古代先賢，《道德經》

是不朽的哲學著作，圍繞「偉大」與「不朽」，總會有

些神奇的小故事穿插其中。隨著道教的廣泛傳播，紫

氣東來的故事也演化為社會大眾津津樂道的民間傳

說，紫色則成了祥瑞的徵兆。

而在陰陽家那裡，則是另一個故事。由於早期的紫色是用紅黑兩種

顏料調製出來的，於是就有通曉陰陽五行學說的人跳出來說，紅色代表

陽、火、南方、黑色代表陰、水、北方。作為紅黑兩色結合的產物，所

以紫色乃是陰陽調和、水火相濟、南北統一的象徵；陰陽調和才有萬物

生長，所以紫色又代表了萬物的主宰，在天上就表現為群星圍繞的北極

星，在人間當然就是萬民朝拜的君主。

在中國古代的星辰崇拜中，北極星被視為永久不動的星，位於上天

的最中間，位置最高，最為尊貴，是「眾星之主」。為了體現它與紫色的

聯繫，古人又把它稱為紫微星，並看做人間君主的象徵。唐代李賢曾注解

《後漢書》，其中便寫道「天有紫微宮，是上帝之所居也」。《晉書·天文志》

紅色

也把紫微星看做「大帝之坐」、「天子之常居」。於是，君主在人間的住所，也被冠以「紫宮」或「紫宸」的代號；到了明清時期，則直接稱「紫禁城」了。

鄒纓齊紫

道教也好，陰陽學派也好，其對紫色的有意或無意的強調，基本偏重於思想層面的宣導。而紫色能夠被人們看重，還有物以稀為貴的經濟原因。

大約在西周晚期，人們開始學會從紫草科植物中提煉紫色，逐步取代了以赤黑礦物調製的方法。但紫草似乎並不像藍草那樣容易種植，用於染製衣物，沒能得到大面積的推廣，紫色染料的產量一直十分低下，成為一種稀缺資源。於是，能夠占有和使用紫色，就成了擁有權勢和財富的象徵。因此，雖然紫色是地位低下的間色，但禮崩樂壞的春秋亂世，諸侯們還是欣欣然地捨棄大紅的禮服而穿上紫色的袍子互相媲美，惹得孔夫子老大的不高興。

在愛穿紫色衣服的諸侯裡，最有名的，大約是成為春秋五霸之一，而且是最早稱霸的齊桓公。齊桓公有一位能幹的宰相管仲，既是大政治家，又是傑出的經濟學者，透過發展工商業，把齊國調理得國富民強、兵精馬壯；管仲甚至為了增加政府收入而開設官辦的妓院，於是在後世的數千年裡，被妓女和老鴇奉為保護神。

當時，齊桓公喜歡穿紫色的衣服，於是紫色成為齊國的流行色，全體國民都以穿紫衣為追求目標，以至於五匹白絲帛也換不到一匹紫絲帛。齊桓公對這一經濟現象感到憂慮，對管仲說，我喜歡紫色，可現在紫色衣料的價格變得這麼昂貴，全國的百姓都還在搶著買，我該怎麼辦呀？管仲說，大王想要制止這種狀況，那您先從自己做起，試試不穿紫色的衣服會怎樣。於是齊桓公對左右的人說，我現在很討厭紫色染料，有股臭味兒。如果有大臣或僕人穿著紫色的衣服靠近他，齊桓公會馬上說，退後點兒，我嫌你衣服上散發臭氣。消息傳了出去，齊國人都開始討厭紫色。《韓非子》一書在敘述這個故事時，寫了一個誇張的結尾，說齊桓公討厭紫色的當天，官員裡就沒人穿紫色了；第二天，都城裡就不見有紫色衣服；第三天，但凡齊國境內都看不到有人身著紫衣了。

《韓非子》裡在這個故事之後，又寫了鄒國國君喜愛在帽子上裝飾長纓，於是百姓爭先效仿的事情。從這兩段文字裡，產生了一個成語，叫做「鄒纓齊紫」，用來說明領袖的示範作用，即上行下效的道理。

滿朝朱紫貴

春秋戰國時喜愛紫色的風潮，似乎並非只有齊國有過，秦國可能也追趕過這一潮流。秦始皇在一統中國後制定官員服裝，就把其分為三品，上品為紫色，中品為赤色，下品為綠色。

到了漢朝，劉氏皇族尊崇赤色，而由於紫色與赤色相近，也出現了愛屋及烏的效應。《漢書·百官公卿表》中記載：「相國、丞相……金印紫綬。」也就是說，漢朝制度裡，官階最高的丞相等人，是佩戴金印和紫色綬帶。於是，金印紫綬就成了當時許多人的理想和追求，南北朝時的《世說新語》裡還說「吾聞丈夫處世，當帶金佩紫」。

自秦漢以下，以紫色作為高級官員的制服顏色，基本成為一種傳統。寫「昔人已乘黃鶴去」的崔顥有一首《江畔老人愁》，描述他在青溪口渡江時碰到一個老翁，鬚眉皆白，衣衫破爛，

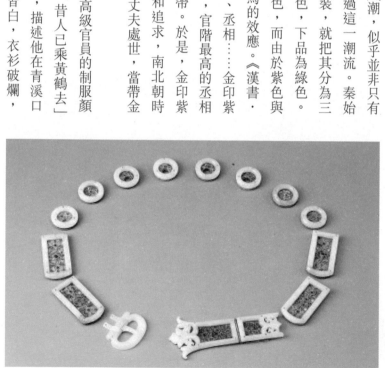

金框寶鈿白玉帶

現存於大唐西市博物館｜據《新唐書》所載，對不同等級的官員所佩戴的帶的數量和材質有嚴格的規定：「紫為三品之服，金玉帶十三；緋為四品之服，金帶十一；淺緋為五品之服，金帶十；深綠為六品之服，淺綠為七品之服，皆銀帶九；深青為八品之服，淺青為九品之服，皆石帶八；黃為流外官及庶人之服，銅鐵帶七。」腰帶上的裝飾物材料越珍貴、飾紋越豐富，數量越多，越能代表人的權力、地位和財富。

紅色

八六

版畫·顏真卿｜顏真卿書法

但這老翁「自言家代仕梁陳，垂朱拖紫三十人」，原來他的祖先在南朝時乃是顯貴。據《舊唐書》記載，隋代五品以上的官員，上朝的禮服都是紫色；唐初太宗李世民曾規定，三品以上的官員都穿紫色，其下則是紅色、綠色、青色等；太宗的兒子高宗李治則增補說，三品以上的文武除了穿紫色，還可佩戴金玉腰帶。

唐人筆記裡還曾記載一個小故事，說大書法家顏真卿年輕的時候，曾到一座很靈驗的尼姑庵裡去卜未來的運程。他問主持的女尼說，你看我能當上五品官嗎？老尼姑指著旁邊桌子上一匹紫色綢緞說，你將來的官服，可是這個顏色。顏真卿是唐朝中期的四朝老臣，在唐玄宗開元年間中的進士，安史之亂中因抗賊有功，唐肅宗授他憲部尚書、遷御史大夫；唐代宗時官至吏部尚書、太子太師，封魯郡公，官至一品；唐德宗時因奸相盧杞陷害，被叛亂的淮西節度使李希烈縊死，死訊傳至朝中，三軍將士莫不失聲痛哭。顏體書法雄渾恢宏，顏真卿為人正直高尚，真也不辱沒了這一身紫衣。

顏真卿雖然官至一品，但並不能證明老尼姑的預言很靈驗，因為仕武則天當政時期，李世民和李治定下的服色

規矩就開始混亂。當時，謠傳是武則天情夫的和尚薛懷義，糾集另外八個和尚編造佛經《大雲經》，聲稱武則天是彌勒佛下凡，來拯救世人，而李唐國運衰微，理應被武氏取代。《大雲經》當然是武則天為了神化自己而炮製的產品，目的是為稱帝作輿論準備。果然不久之後，武則天發動政變，取消了唐朝的國號，自立為帝，定國號為周，並下令把《大雲經》大規模刊印，每個寺廟都要收藏一份。而薛懷義等九個和尚因助推輿論立了功，每人都被賞賜了一套紫色袈裟，將高級官員才能使用的顏色穿在了身上。這種做法當時被稱為「賜紫」。

連和尚都能穿紫色，一些品秩不高但虛榮心很強的官員也開始按捺不住了，會想辦法把高級官員的朝服借來穿穿，裝裝門面，這種做法則被稱為「借紫」。當時皇帝們似乎認為這種亂穿衣服的行為只是小事，並未加以制止。甚至按照《舊唐書》記載，唐玄宗天寶二十年時大赦天下，並獎勵安史之亂中平叛有功的大臣，許多中級官員趁機到處借用高級官員的衣服出席各種儀式，低級官員則去借穿中級官員的衣服，以致滿朝只剩朱紫二色。老尼姑說顏真卿能穿紫色，也許是包含了他能「借紫」的意思在內亦未可知。

其實，制服的顏色，就如同現代軍人肩上的徽章一樣，是表明身分、確定秩序、凸顯權威的手段。倘若不同級別的軍官可以互相借用肩章，那麼軍隊必定大亂。而唐人官員服色開始失去規矩，也是其政治走向衰敗和混亂的一個先兆。

宋代的官服形制，基本遵循唐例，但使用紫色的範圍進一步擴大，四品以上官員都可服紫。紫色作為高貴身份象徵的意義進一步被強化，甚至有些人把吃來自海上的紫菜也

紅色

作為貴族特權。其實當時紫菜並不是什麼稀罕難得的東西，但就因為顏色發紫，所以價格高過了其他海產，以致有知識分子嘆息「天下有貴物，乃不如賤者」。

明清以後，公服裡很少使用紫色，但民間以紫為貴的習俗還是流傳了下來。除了在服裝上，紫色其他的應用不是很廣，但凡是有應用處，皆非凡品。比如紫石硯臺、紫檀木家具等。

甚至金庸先生寫《倚天屠龍記》，還塑造了「紫衫龍王」這個屬害人物，位列明教「紫白青金」四大法王之首。超凡脫俗，牢牢地附會在這似紅非紅的顏色裡。

清・紫檀木荷葉式枕頭

現存於北京故宮博物院｜這是清代的文物，清末的醫學家侯寶璋先生曾使用過。侯先生病逝後，一九七二年，其家屬將此枕捐獻故宮博物院。

第二篇

青色

青・綠・藍・翠・碧・蒼・縹

綠碧青絲繩

古人所說的青色，涵蓋了數種顏色。這數種顏色在光譜上是連續的；古人不懂得光譜的理論，但在種種生活實踐中培養了豐富的審美直覺，將這些連續而且彼此過渡並不明顯的顏色，都納入青色的外延，恰與基於現代科技的色彩理論相合。

青色也是古時人們非常喜愛的顏色，因此，也有了千變萬化的指代和稱謂。

同樣，我們也先從這些指代和稱謂入手，來談談這充滿生命力的顏色。

現代光譜原理命名的綠、青、藍乃至黑等諸多顏色。

青

「青」字最早出現在鑴刻於商周青銅器上的金文中，寫作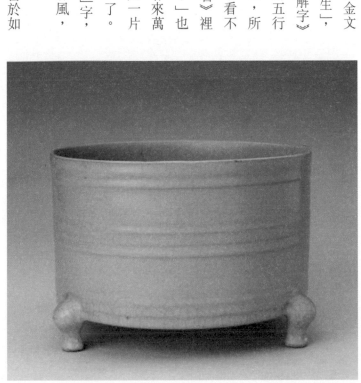，造字法上屬於會意字，上部是「生」，下部則是「丹」，被視為「井」字的變體。《說文解字》說：「青，東方色也。」這個解釋，帶有明顯的五行學說的痕跡，所謂東方屬木，而草木都是青色，所以青就成了東方色的代表。還是劉熙的《釋名》裡說得更詳細些：「青，生也，象物之生時色也。」也就是說，「青」的造字，主要是取生長之意；春來萬物復甦，麥之新苗，桑之嫩條，柳之初芽，是一片生機勃勃的景色，這景色的主調，也就是「青」了。

按照這層意思，詩意地想像一下，金文中的「青」字，也正是一條藤蔓探出井口，迎著陽光，隨著春風，輕輕擺動。

若是指代草木初生的顏色，「青」大約相當於如

但從這解釋中，似乎看不出「青」字為何是如此構造。

今的淺綠色。但詩人李賀寫「華裙織翠青如蔥」，蔥綠自然比淺綠要深些；柳宗元寫「日出霧露餘，松柏如膏沐」，松柏之綠似乎又深了些；至於青年男女互表愛意時喜歡引用的「青青子衿，悠悠我心」，有學者考證說這衣衫乃是藍色；人們慣稱女子的頭髮為青絲，把剃光了頭只留一層頭髮碴子的流氓叫做青皮，這青又近似於黑色。如此可見，青的外延極為廣泛，而用法則千變萬化，究竟是綠是藍是黑，需要根據具體的語境來確認。古人為了進一步區分不同程度的青色，常根據生活經驗，以實物與青相連來指代顏色，於是就有了鴨卵青、天青、蟹殼青、鴉嘴青等等。這些有趣的名稱，讓人一看見，就能聯想到其所指的具體顏色了。

綠

綠，在甲骨文中寫作 [字形]，金文中則寫作 [字形]，都從「絲」旁，顯見得也是織漂染製之意。《說文解字》說「綠，帛青黃色也」，說的就是這層本意。《釋名》則解釋說，凡是與深深的泉水顏色類似的，都稱為綠。這一層便是引申義了，而後世通用的指代顏色的「綠」都是這個含義。

由此可見，「綠」字使用得極早，意義也很明確，與現代的綠色基本相同，不似

「青」那樣變化多端。《詩經・衛風・淇奧》用比興的手法稱頌德才兼備的君子，起句是「瞻彼淇奧，綠竹猗猗」，而後是「有匪君子，如切如磋」，用茂盛的竹子引出端正的君子；屈原的《九歌・少司命》裡，有「秋蘭兮蘼蕪，羅生兮堂下，綠葉兮素枝，芳菲菲兮襲予」，以馨香的秋蘭來比喻年輕美麗的女神少司命。這幾處最早用「綠」的文典，都是指植物的枝葉顯現的顏色，其含義同今日之綠全無差別。再往後，無論漢人的「庭中有奇樹，綠葉發華滋」，還是魏晉的「秋風何冽冽，綠葉日夜黃」，以及唐人的「細柳新蒲為誰綠」，「綠」的意思也都一樣。至於宋時王安石的「春風又綠江南岸」，則是人所共知的經典。

當然，「綠」也有少數令人誤解的地方。同樣是《詩經》裡，有「終朝采綠，不盈一掬」的句子，寫得細膩動人，彷彿讓人直接看到一個纖弱的女子，捧著幾株綠草，幽幽嘆息。這裡的「綠」卻不是綠色，而是通假字，通「菉」字，是一種植物的專稱。這種植物花色深綠，其汁液可以做成染料來畫眉。

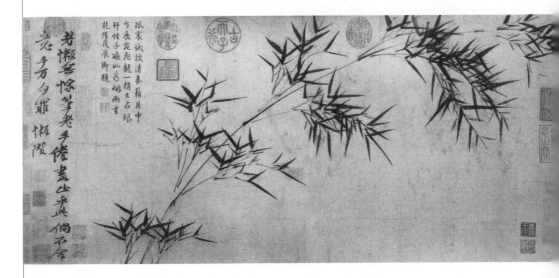

竹枝圖
現存於北京故宮博物院｜圖繪新竹一枝，疏朗多姿，斜伸貫穿整個畫面，生動可愛。竹葉以禿筆濃墨畫成，筆墨瘦勁蒼健。淡墨寫枝，筆力勁辣，偃仰有致。此畫一改倪瓚畫中慣有的疏冷、零落、靜寂的風格，而具有欣欣向榮、清韻撲面的感覺。

清‧惲壽平‧山水圖

現存於首都博物館｜對於以農立國的社會，春天意味著饑饉的結束、收穫的起始。經過一番形而上的演化，綠色便擔負起作為新生的象徵、作為希望的具化。寒冰溶解，而凜冬遠去；蒼山疊翠，而春陽高企。生命，因為綠色的重現，又進入了新一期輪迴。

青色

假如這裡的「綠」與顏色尚有關聯的話，那麼《詩經》的另一處，「綠兮衣兮，綠衣黃裳」，則確實是全不相關。這一處的「綠」，通「祿」；所謂祿衣，是周禮中諸侯夫人的服裝之一，通常是黑色，以素紗為裡。祿衣以黃色作裡子，是諷刺禮崩樂壞之用；若誤以為此句說的是「綠色的衣服黃色的裡子」，就差之甚遠了。

藍

《詩經・小雅》中「終朝采綠，不盈一掬，予髮曲局，薄言歸沐。終朝采藍，不盈一襜，五日為期，六日不詹。」翻譯成現代漢語，大約是：

「採菉草採了一個早晨，卻還不滿一捧。我的頭髮都被露水弄得潮濕彎曲，需要回家好好洗沐。」

「採蓼藍採了一個早晨，卻還裝不滿衣兜。你說好了五天就要回來，為何六天了，還不見蹤影？」

采綠采藍，描寫的都是這女子對遠行的丈夫的思念。「綠」說的是菉草，「藍」也就不是泛指藍色，而是對應於菉草，指代蓼藍這種植物。

藍的本意就是指蓼藍，是一種一年生的草本植物，中國古代最重要的染草之一。西周設有「掌染草」一職，是掌管染料的職位。《周禮・地官・掌染草注》裡說，「染草，藍蒨象斗之屬。」「藍」就是蓼藍，可以提煉靛青、藍靛等；「蒨」通「茜」，就是染紅用的茜草；「象斗」是橡樹的果實，可以跟青礬礦石混合製作黑色。可見，「青取之於藍而青於藍」，用的正是其本意。也是因此，《説文解字》才解釋説：「藍，染青草也。」

蓼藍

將藍草在水中浸泡，並加入一定比例的石灰不斷攪拌，就會產生「藍靛」。國畫中所用的顏料「花青」，就是用這個工藝製作成的。

其實，「藍」在金文裡寫作，看起來，就是一個人在一堆器皿旁加工藥草，十分形象。

但很長一個時期內，人們並不用它來表示顏色。大約到了隋唐年間，藍才由植物引申為與綠色相連接而又相區別的藍顏色。杜甫在《冬到金華山觀》裡寫「上有蔚藍天，垂光抱瓊台」，是冬日裡澄靜的藍；韓駒在《夜泊寧陵》裡寫「茫然不悟身何處，水色天光共蔚藍」，是夜色中靜穆的藍；李賀寫《河陽歌》，開篇說「染羅衣，秋藍難著色」，女兒發愁如何把秋日的湛藍穿到身上；和凝寫《何滿子》，末句說「卻愛藍羅裙子，羨他常束纖腰」，少女終於得了心愛的衣裳，歡樂無比。至於白居易《憶江南》裡說「春來江水綠如藍」，足可見藍與綠的聯繫與區別了。

翠

翠是一種鮮亮的綠色，最早在小篆裡寫作，明顯是個象形字，是一隻在山巒之上展翅飛翔的鳥。《說文解字》說：「翠，青羽雀也。」西漢張華寫《博物志》，說這種鳥的鳴叫聽起來是「翠翡」、「翠翡」的聲音，所以叫翠鳥。後來又有人補充說，雌的才叫翠，雄的應該叫翡。漢代司馬相如的《長門賦》裡就有「翡翠協翼而來萃兮，

鸞鳳翔而北南」；唐代李益的《長干行》裡也有「鴛鴦綠浦上，翡翠錦屏裡」，說的都是這一對鳥兒。

翠鳥因羽毛豔麗，顏色在青綠之間，故而引申為青、綠、碧之類的顏色。唐太宗寫雨後初晴的詩，有「日晃百花色，風動千林翠」之語；杜甫的「兩個黃鸝鳴翠柳」，是兒童啟蒙教育必誦的詩句；白居易《賦得古原草送別》中，在著名的「春風吹又生」又有「遠芳侵古道，晴翠接荒城」。而從這幾處用翠的典故，大約也可看出，翠特指的是一種鮮明的、生命力旺盛的綠色。唐代詩人常把長滿草木的山稱為「翠微」。杜牧寫登山的詩裡，有「江涵秋影雁初飛，與客攜壺上翠微」；溫庭筠寫風景的詩裡，有「澹然空水對斜暉，曲島蒼茫接翠微」。而宋代畫家郭熙稱夏天的山巒「蒼翠而欲滴」，說山上的植物飽含水分，彷彿要滴出來一樣。用語誇張而形象，所以給後世留下了「蒼翠欲滴」的成語。

「翠」同時也是綠色玉石的代稱。曹植的《洛神賦》，就說洛神「戴金翠之首飾，綴明珠以耀軀」；唐代章碣的《東都望幸》，寫一個女子「懶修珠翠上高臺，眉月連娟恨不開」。最為高貴的翡翠，價格是十分昂貴的。

除了表示綠色外，「翠」有時也專門用來形容顏色鮮明。蘇東坡詠牡丹的詩裡有一句「一朵妖紅翠欲流」，很多人不明白為何紅色牡丹又是翠綠的，就附會說這詩形容的是綠牡丹。陸游某次到成都，在街上見到一家綢緞鋪，寫著「郭家鮮翠紅紫鋪」，詢問當地人，得知鮮翠是四川話裡形容色彩鮮亮明快的詞，於是大喜，在他的《老學庵筆記》裡說，我終於知道東坡為何說「一朵妖紅翠欲流」了，他是四川眉山人，在

柳塘水翠圖（局部）

宋摹本・顧愷之・洛神賦圖（局部）
現存於遼寧省博物館｜《洛神賦》是曹植最有名的作品之一，大畫家顧愷之根據這篇優秀的文學作品創作了《洛神賦圖》，把金翠明珠襯托下的洛神優美地呈現出來。現在傳世的《洛神賦圖》，是宋代的摹本。

用鄉語入詩呢。不過，前文也曾提到過，有學者認為「翠」的這一含義是通假的用法，通「璀璨」的「璀」。

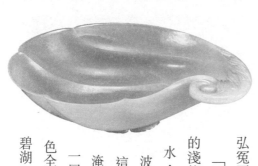

清·「瓜瓞綿綿」御製詩洗
現存於首都博物館｜青白玉質，勻淨無瑕，細潤透光。

碧

青色

甲骨文、金文裡都沒有碧字：按照清人《六書通》的考證，「碧」最早出現在秦時的小篆裡，寫作

璑

，與現今的碧字相同，都由表示玉石屬性的斜玉旁、石字和表示顏色的白字構成。《說文解字》說「碧，石之青美者」，也可見其本意是指一種青色的玉石。奇異瑰麗的《山海經》裡說「西山」又西北百五十里高山，其上多銀，其下多青碧」，就是盛產這種玉石。《莊子》裡有「萇弘化碧」的故事，說周朝的忠臣萇弘冤死，其血「三年而化為碧」，所以人們常以「碧血」來形容剛直忠正。

「碧」後來由玉石而引申為青綠色，但這種青綠，有時是指青白相混合的淺綠，有時卻是濃濃的深綠。古人常以「碧」指代江河湖海裡綠色的水，李白《望天門山》有「碧水東流至此還」，曾覿《阮郎歸》有「碧波新漲小池塘」，范仲淹描繪岳陽樓下的洞庭湖，則是「一碧萬頃」。這幾處「碧」色，想來都是沉沉的綠，帶著玉石一樣的質感。而江淹在《別賦》裡寫「青草碧色，春水綠波」，初生的小草，當然就是一層淺綠色了。晚唐詩人雍陶在《題君山》裡說「煙波不動影沉沉，碧色全無翠色深」。碧是湖色，翠是山色，凝視倒影，居然只見翠山不見碧湖，孰輕孰重不言自明了。

清·碧玉瓜瓞洗
現存於台北故宮博物院｜清代碧玉瓜瓞洗，由碧玉雕成，帶深綠及黑色斑。

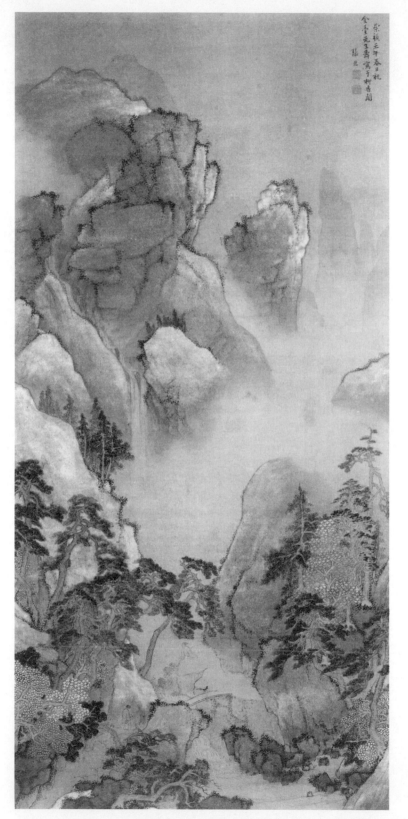

明・張宏・青綠山水圖

蒼

蒼字最早也是出現在小篆裡，寫作 蒼，彷彿是一間古舊的屋子，屋頂的瓦縫兒間長出了草來，所以《說文解字》說「蒼，草色也」，其本意就是草的顏色。草為青色，所以蒼就有了青的含義。早於《說文解字》的經典著作裡，《詩經》說「彼蒼者天」，「悠悠蒼天」，《呂氏春秋》說「東方曰蒼天」，《爾雅》裡則說「春為蒼天」，甚至屈原在其《惜誦》裡憤怒地說「所非忠而言之兮，指蒼天以為正」，顯然就是用的青色的含義，蒼天也就與青天同義。

大約也因為這些典故，晚於《說文解字》的《廣雅》裡就直接解釋說：「蒼，青也。」

此後的學者們注解《禮記》裡的「駕蒼龍，服蒼玉」，也說「蒼亦青也」。

不過，「蒼」所指的青色，是濃重而偏於黑色的青，所以人們把羽毛青黑的老鷹叫做「蒼鷹」，把看起來綠沉沉的山巒稱為「蒼山」。漢時奴僕皆以深青色巾包頭，因此古人還把僕人稱作「蒼頭」。明清小說裡最愛用「老蒼頭」作串場人物。《拍案驚奇》裡有「只見一個管門的老蒼頭走出來」，《聊齋志異》裡則有「我家老蒼頭亦得小千把」。

「蒼」與其他表示青色的詞彙有一個顯著不同，就是常用作量字，來突出青色的無邊無際、意境的空闊遼遠。比如人皆能誦的「蒹葭蒼蒼，白露為霜」，就是形容蘆葦生長茂盛的樣子。曹植寫「太古何寥廓，山樹鬱蒼蒼」，李白寫「卻顧所來徑，蒼

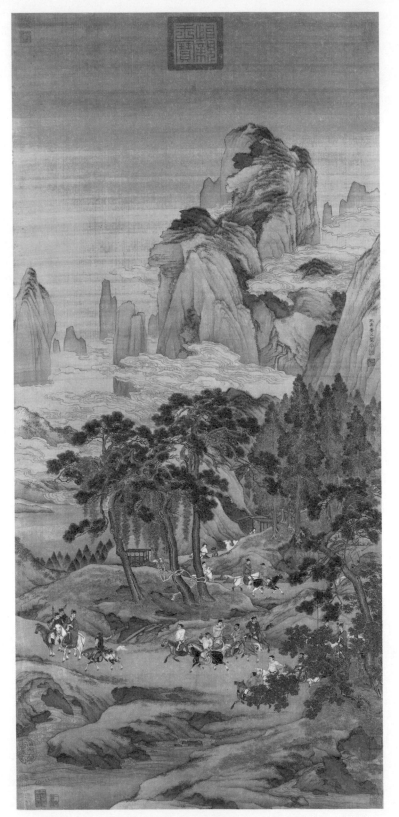

明・仇英・仿明皇幸蜀圖

蒼橫翠微」，白居易寫「霜草蒼蒼蟲切切」，劉禹錫寫「巫山十二鬱蒼蒼」，都屬此例。

而北朝民歌《敕勒川》的「天蒼蒼，野茫茫，風吹草低見牛羊」，豪莽之氣與草原天空融為一體，把這一詞彙用到了極致。

除青色外，「蒼」也有灰白色的意思，所以才有蒼白一詞。

縹

縹是表示淡青色的詞，最早在小篆裡寫作 縹。《說文解字》說「縹，帛青白色也」，就是淡青的絲織品。西漢王褒為追念屈原而作的《楚辭・九懷》中，有「翠縹兮為裳」的句子，描寫一位身著綠色絲衣的美麗女神。《釋名》說「縹，淺青色」，就是引申義了。南唐後主李煜早年在《子夜歌》裡寫宮廷生活，有「縹色玉柔擎，醅浮盞面清」之句，「縹色」就是青白色的美酒，「玉柔」是女子白嫩如玉的雙手，「醅」還是說酒，整句就是說宮女雙手捧著青色的美酒，而這酒斟滿了杯子，快要溢出來了，浮靡之氣遍布字裡行間。南宋史達祖的《三姝媚》中，有「煙光搖縹瓦，望晴簷多風，柳花如灑」，跟「柳煙絲一把，暝色籠鴛瓦」中的瓦是一個東西，都是當時富貴人家用的材料，也是一幅婉約的畫面。「縹瓦」就是淺綠色的琉璃瓦，「暝色籠鴛瓦」中的瓦是一個東西，都是當時富貴人家用的材料，也是一幅婉約的畫面。

青色

其實最愛寫縹色的，似乎是李賀，他的《殘絲曲》中有「綠鬢年少金釵客，縹粉壺中沉琥珀」，寫的是泡著琥珀酒的青白色酒壺；《昌谷詩》中有「柳綴長縹帶，篁掉短笛吹」，把柳枝喻為淡綠的絲帶；《新夏歌》裡又有「陰枝拳芽卷縹茸，長風回氣扶蔥蘢」，說的卻是樹枝上蒙著一層青色絨毛的飽滿的新芽。不過，李賀的詩，浪漫瑰麗，色彩濃烈，長於形象表現，這幾處用色，正是他的特點所在。

如同紅色一樣，古時青色也有著令人眼花繚亂的代稱。名稱不同，所代表的顏色的深淺濃淡自然也有區別。宋代大畫家郭熙總結如何畫水色，說這顏色會隨季節時令而變化，「春綠、夏碧、秋青、冬黑」，準確地表達出這些細微的區別。但很多時候，由於是源於同一基調，這些名稱也會互相替代，甚至組合在一起。《孔雀東南飛》裡有「箱奩六七十，綠碧青絲繩」之句，是被婆婆驅逐的女子對丈夫傾訴衷腸，說眾多的箱子都以深淺不同的青絲繩捆紮，不足以留待你的下任妻子，只盼與你留念，不要把我忘了。綠、碧、青三字疊用，表現的是這女子的細心與賢慧，反襯的是她命運的悲苦和無奈，構築了一種精緻而淒美的意境。顏色的背後，總是充滿了故事。

晉·甌窯·青瓷蓮瓣罌
現存於浙江省博物館｜晉代甌窯青瓷的顏色很像淡青色的絲織品縹，故借縹以名瓷，稱為縹瓷。

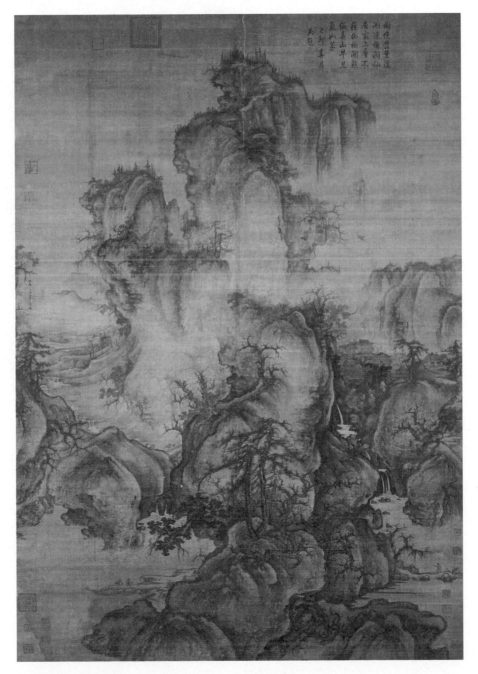

宋・郭熙・早春圖

二

物之生時

造字上，青為「象物之生時色也」，而萬物生髮，基本都是在春天，所以青色在古人眼中，便成了春天的象徵。由於這種聯繫，青色更引申出生命、年輕、活力、希望等諸多美好之意。現今人們說綠色是生命之色，只不過是沿用古人的說法罷了。

春色如許

春臨大地，草木繁茂，特別是對於農業社會而言至關重要的莊稼，也都開始發芽或生長，呈現出一片生機勃勃的綠色，所以古人很早就把青色與春天聯繫在一起。比如先秦時，人們把春天稱為「青陽」。商鞅的老師、雜家代表人物尸佼在其著作《尸子》裡說：「春為青陽，夏為朱明。」差不多同一時期的《爾雅》在解釋天時的部分，也用了一模一樣的字句。東晉學者郭璞對此作了解釋，說春天「氣青而溫陽」，所以稱青陽。「氣」是道教世界觀中的概念，是凡人肉眼看不到的構成宇宙的東西。郭璞是道學大師，說構成春天的氣是青色的，大約是因為他有非凡的慧眼。但草木皆綠、陽光溫暖，確實是人人都能看得到、感受得到的，所以郭先生的解釋也說得過去。

不知道是否出於同樣的邏輯，古人還把春風稱為「青風」。所謂氣息流動而成風，氣是青色的，風當然也是青色的。青色的風這一富有浪漫氣息的意象，經常出現在詩人的筆下。唐詩裡，盧仝在《新年》裡說「太歲只游桃李徑，青風肯換歲寒枝」；李白在《宮中行樂詞》裡說「綠氣千檣暮，青風萬里春」；李端在《送楊皋擢第歸江東》裡說「寒雪梅中盡，青風柳上歸」。至於宋代王安石的千古名句「春風又綠江南岸」，這風彷彿是蘸著綠色的畫筆，將山山水水都點染一新。倘若從此風令草木皆綠的角度去理解，稱其為「青風」，也是十分得體的。

青風四拂，冰雪消融，溪流池水因而上漲。苔蘚浮萍之類水生植物漸多，令水色

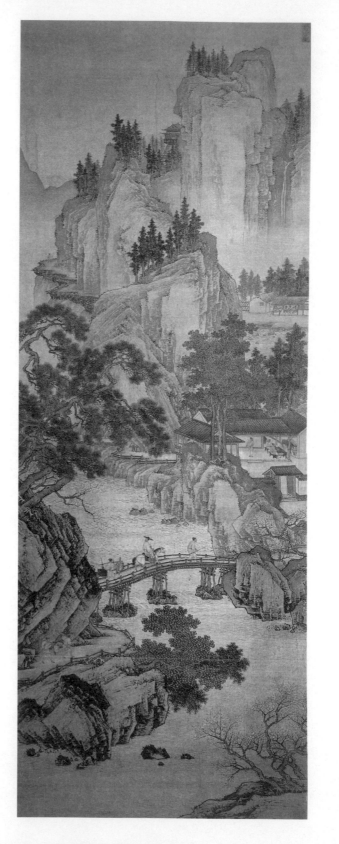

碧綠。古人喜歡這蘊含生機與春意的水，故稱之為「新綠」。白居易寫《南湖春早》，說「亂點碎紅山杏發，平鋪新綠水蘋生」。野生的杏花開放，左一叢右一叢，點綴在山巒之間；浮萍也開始茂密生長，彷彿鋪滿了整個水面。以不規則的點狀的紅，對應成片的面狀的綠，彷彿是一張關於春天的風景畫。而韋莊填《謁金門》詞，說「春雨足，染就一池新綠」。春雨本就彌足珍貴，偏偏這次下得充足，池水漲滿了池塘，令

明・周臣・春山遊騎圖

人充分感受到喜人的春意。

寫得最可愛的大約要數北宋的周邦彥，他在《滿庭芳》裡說：「人靜烏鳶自樂，

小橋外，新綠濺濺。」沒有人的打擾，鳥兒自在歡唱，一派怡人景象；春水滿漲的溪

流，快樂地奔躍於山石間，時時有水花因溪流與石頭的碰撞而高高濺起。「濺濺」二

字，將這動靜結合的活潑畫面，描繪得十分形象。

當然，「新綠」也有別解，説的是草木發芽新呈出來的綠色。白居易在《長安早

春旅懷》詩裡說「風吹新綠草牙坼，雨灑輕黃柳條濕」，秦觀在《風流子》裡說「梅吐

舊英，柳搖新綠，惱人春色」，用的就是此意了。

青春物語

春天還有一個比「青陽」更流行的名稱，乃是「青春」。

「青陽」在現代漢語中幾乎絕跡，「青春」則極為常用，指的是人生中如金似玉的

年輕時光，但其本意卻指的是春天。從語法來看，「青春」與「青陽」這兩個詞都屬

於偏正結構，「青」為定語，修飾後面的主語，描述其特徵。換句話說，在古人看來，

綠色一直都是春天的標誌。

「青春」一詞，最早出現在楚辭裡。《大招》一篇，開篇說「青春受謝，白日昭只，

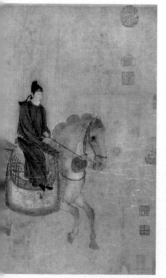

春氣奮發，萬物遽只」，意思是春臨大地，陽光和煦，生命的氣息奮發而起，沉睡的萬物都開始復甦。這一篇，有人說是屈原寫的，也有人說是西漢劉向所作。無論誰起的頭，此後的幾百年裡，文人都承襲了這一用法，以青春代指春天。南朝謝靈運在《游南亭》中有「未厭青春好，已睹朱明移」，就是說還沒欣賞完春天的美好，夏天就來了。隋代越王楊侗在《楊叛兒歌》裡說：「青春正陽月，結伴戲京華。」正陽月就是農曆四月，乃春意正濃之際。這兩句也就是說四月春光中，與友人結伴在帝都洛陽遊玩。唐時李賀在《將進酒》中有「況是青春日將暮，桃花亂落如紅雨」，寫春到尾聲、落英繽紛的景象；南宋女詞人朱淑真的《蝶戀花》中「樓外垂楊千萬縷，欲系青春，少住春還去」，也是一派惜春之情。

《大招》還開了一個頭，就是將「青春」與「白日」放在一起，以青色對白色，以春天對太陽，形成一組對偶詞。最愛用這組詞的，是大詩人杜甫。他的《樂遊園歌》中有「青春波浪芙蓉園，白日雷霆夾城仗」，寫芙蓉園裡綠葉如波春色滿盈，夾城道中鼓吹之聲如同雷霆；《題省中院壁》中有「落花遊絲白日靜，鳴鳩乳燕青春深」，寫落花遊絲襯得日間靜謐，小鳥啾啾凸顯春色更濃；《聞官軍收河南河北》則有「白日放歌須縱酒，青春作伴好還鄉」，興奮之情，躍於紙上。杜甫的詩常以沉鬱悲涼為基調，這幾處因與青春相連，也難得地出現了歡喜之色。

除了杜甫外，陳子昂有「灼灼青春仲，悠悠白日升」，李賀有「垂簾幾度青春老，堪鎖千年白日長」。清代流行的兒童

青色

唐·張萱·虢國夫人遊春圖
現存於遼寧省博物館｜此圖描繪了權勢熏天的楊氏一族中虢國夫人和秦國夫人率眾踏青的場景。這兩位夫人都因是楊玉環的姊姊而受到唐玄宗的冊封。

啟蒙教材《聲律啟蒙》看到了這一對似規律，乾脆規定說：

「哀對樂，富對貧，好友對嘉賓，彈琴對結綬，白日對青春。」

踏青時節

當冬天過去，春臨大地，一派草長鶯飛的時候，在寒冷的風霜中蜷縮了數月的人們，大約忍不住要到房間外面走一走，感受一下溫暖的陽光、和煦的東風。大約是由於人們常常走在長著嫩草的路上，或冒出新苗的山間，這種遊春活動，被人們文雅地呼之為「踏青」。

踏青的習俗，在中國由來已久，最早人約可以上溯到先秦。《詩經·鄭風》中有一首《溱洧》，描寫一對青年男女，相互約好去溱河和洧河旁邊看人們集會，並採下大把的芍藥贈給對方。詩裡雖然沒有直接點明時間，但勺藥盛開的季節，必定春意正濃。而學者高亨考證說，這集會說的正是鄭國每年三月初三的上巳節，每逢此時，鄭人都會結伴遊春。

與《溱洧》相呼應的，是《論語》中令人耳熟能詳的一段

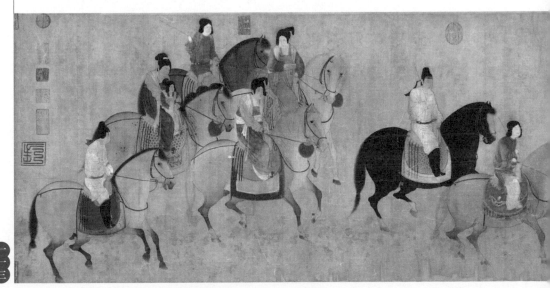

話。孔子某次詢問弟子們的人生理想，諸弟子皆慷慨陳詞情繫國計民生，唯有曾點說，自己追求的是「莫春者，春服既成，冠者五六人，童子六七人，浴乎沂，風乎舞雩，詠而歸」。意思是「暮春三月，穿上春天的衣服，約上五六人，帶上六七個童子，在沂水邊沐浴，在高坡上吹風，一路唱著歌而回」。這一恬淡寧靜的人生態度得到了孔子的讚許，感歎地說「我欣賞曾點的情趣」。

也許曾點的話還無法表現踏青究竟是他的個人行為還是當時的社會風俗，但《晉書》的記載就很具說服力了。《晉書‧禮志》裡說：「漢儀，季春上巳，官及百姓皆褉於東流水上，洗濯祓除去宿垢。」漢儀就是漢朝的禮儀；季春，即春季的第三個月，也就是三月；上巳者，如前文所述，即三月初三的上巳節；褉者，是古人春秋兩季在水邊舉行的清除不祥的祭祀。按此記載，自漢代起，每到三月初三，洛陽的官員和百姓都會來到洛水之畔，舉行祭祀儀式，並洗滌衣服和頭臉，除去一冬留下的汙濁。《晉書》接著又說：「而自魏以後，但用三日，不以上巳也。」意思是自三國曹魏時代後，不再拘泥於三月初三，而是連續活動三天。這一記載，被學者們視為國人形成踏青習慣的有力佐證。

「踏青」的名詞出現相對較晚，大約形成於唐代。唐代史書裡有「大曆二年二月壬午，幸昆明池踏青」（《舊唐書》）；唐詩裡有「歲歲春草生，踏青二三月」（孟浩然《大堤行》）；唐人筆記裡有「上巳，賜宴曲江，都人於江頭褉飲，踐踏青草，謂之踏青履」（李淖《秦中歲時記》），用得非常廣泛。至於唐代以後，這一詞彙普遍為人們接受：「偷得浮生半日閒，芳草拾翠暮忘歸」，已經成為許多人鍾愛的春季活動。

青色

二四

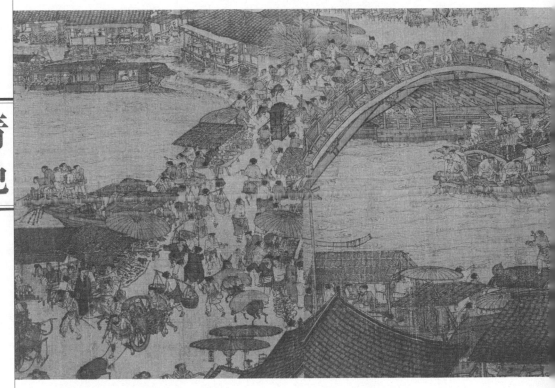

宋・張擇端・清明上河圖（局部）

宋代名畫《清明上河圖》的首段，描繪的
便是都城汴梁郊區美麗的春景，及清明節
掃墓踏青的絡繹不絕的人群。

金玉年華

春天是一年中最富朝氣的時候，也是最美好的時候，因此青春被人們引申，用來指代人生中的年輕時光，就毫不奇怪了。這種引申用法，唐代就已流行開。李賀的「垂簾幾度青春老」，就是在用這層意思，寫行宮裡的宮女，如花歲月在寂寞冷清的高牆裡度過，一日堪比千年。李商隱《驕兒詩》裡說「青春妍和月，朋戲渾矮侄」，則是稱讚自己的兒子年少又聰慧，如同皎月般美好，而跟他一起遊戲的甥侄輩還混沌不堪呢。至於兩宋時婉約派的詞人們，本就多愁善感見月傷心見花落淚，圍繞青春的美好與短暫，更寫下許多纏綿嫵媚的作品。比如柳永的「且恁偎紅翠、風流事、平生暢」，圍繞青春的美好呢。比如陸淞的「欲把心期細問，問因循、過了青春，怎生意穩」。

有人欣賞青春，有人憐惜青春，也有人作踐青春。唐人雍陶有一首《勸行樂》，說得十分直白：「老去風光不屬身，黃金莫惜買青春。白頭縱作花園主，醉折花枝是別人。」人年老力衰時，縱然身邊有美人無數，也只是擺設而已，反而便宜了別人，不如趁年輕，莫吝嗇金錢，多及時行樂。此處，青春特指那些年輕貌美的風月場中的女子。中唐以後，政治黑暗、社會混亂、物欲橫流，再不見宏大殷盛的氣象，這首充滿委靡頹廢氣息的詩，恰是當時社會思潮的反映。

雍陶的詩雖然俗，卻點出了一個顛撲不破的道理。青春是美好的，時光卻如流水，一去不返，黃金也難買回；但買不回自己的青春，卻未必買不到他人的年華。於

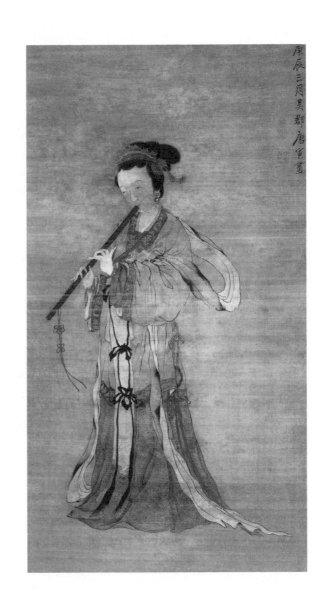

明·唐寅·吹簫圖
現存於南京博物院｜青春年少、美麗動人的女子，是古時畫家極為喜愛的創作題材。不過明清之時的仕女圖人物大多呈現柳眉細目的柔弱姿態，與唐人筆下的豐滿健碩、熱情奔放大不相同。

是千百年以降，始終有人孜孜不倦地熱中於歡場買笑，或是金屋藏嬌。特別是許多鬢髮花白、半截身子已入土的老人，更愛網羅十幾歲的少女為姬妾，似乎從這些年輕的女子身上，可以找回自己的青春。其實他們心裡何嘗不清楚所謂「自古嫦娥愛少年」，而且她們的活力也永遠不會轉移到自己身上，所以距離陶一千年的清人屈復還是哀嘆說：「百金買駿馬，千金買美人；萬金買高爵，何處買青春？」

柳色傷心

春光逝去，或年華老卻，都是令人傷心的，所以傷春成為中華詩詞歌賦的一大主題。但感情纖細的文人們在表達傷春之情時，或寫落紅成陣，或寫杜鵑啼血，與綠色很少有關。畢竟，在自然界，春去夏來，綠色只會更加繁盛，總體上還是欣欣向榮的，不會令人有悲戚頹廢的感覺。唯一的例外是柳樹。這「碧玉妝成一樹高」的美麗植物，由於與送別聯繫在一起，常常給人們帶來低迴纏綿的情緒。

柳色與送別之所以相連，是源於漢唐時的一些大型政治活動。漢唐之際，天下一統，於是皇帝們常於早春二月出京巡視，從長安出發往東走，直至泰山，祭拜天地後再回京城。這一路雖不坎坷但卻漫長，往返幾千里，耗時數月，隨行人員則往往數以十萬計。這些隨行人員不能攜帶家屬同行，他們的父母和妻子兒女只好去長安的東門外為他們送行。

東門之外，乃是灞陵，埋葬的是西漢的漢文帝。漢文帝是歷史上為數不多的被大家眾口一致稱讚的好皇帝。他死後入葬灞陵時，按照他的遺囑，陵中不以金銀陪葬，只放瓦器；陵上則遍植柳樹。由於「柳」與「留」諧音，於是分別之際，送行的家人往往會折下青色的柳條，送給即將遠行的丈夫或兒子，表達對他的思念和關切。後來，朋友或情人告別，都沿襲了這一風俗，互送柳條為念。

漢文帝的薄葬減少了社會勞動的浪費，而鬱鬱蔥蔥的灞陵青柳更留下了許多感傷

清 · 樊圻 · 柳溪漁樂圖
現存於北京故宮博物院

青色

的楊柳，卻為青色填上了一抹淡淡的哀愁。

往矣，楊柳依依，今我來思，雨雪霏霏」。春天使青色具備了生機勃勃的感覺，柔嫩

楚宮腰」。還有學者以為，柳色與傷春的關係，可以上溯到《詩經》中著名的「昔我

不僅傷感，更顯頹唐，「參差煙樹灞陵橋，風物盡前朝，衰楊古柳，幾經攀折，憔悴

傷心色」，曾入幾人離恨中，為近都門多送別，長條折盡減春風」；而柳永的《少年遊》

裡便說，「秦樓月，年年柳色，灞陵傷別」；白居易在《青門柳》裡則說，「青青一樹

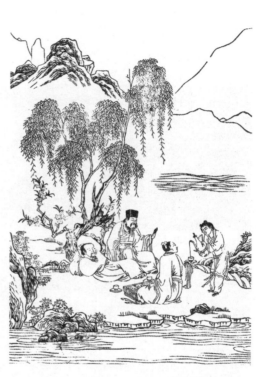

李白在《憶秦娥》

物件。

文人抒發情感的詠嘆

人，柳色就成了許多

想起遠方的友人和親

青色的柳樹時，也會

意間看到灞陵那一片

在長安的人們，不經

為「情盡橋」。而留

陵前的一座橋被更名

的故事。甚至於，灞

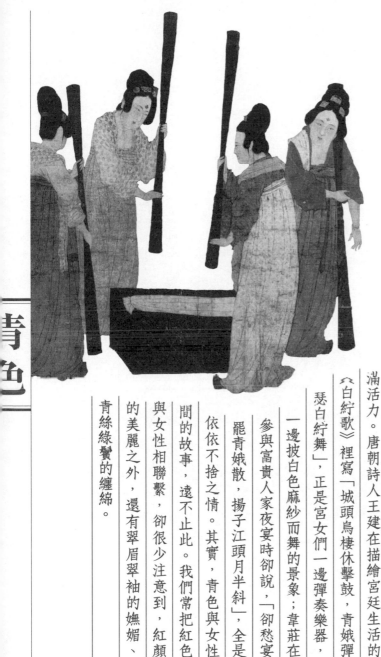

（三）

有女娉婷

人生中最美好的時光是青春，而處於青春之中的人，最美的，當是那些明眸皓齒、笑靨如花的少女。所以，古人常把美麗的少女稱作「青娥」。「娥」的本意，就是形容女了容貌姣美。「青」自然就是青春年少、充滿活力。唐朝詩人王建在描繪宮廷生活的《白紵歌》裡寫「城頭烏棲休擊鼓，青娥彈瑟白紵舞」，正是宮女們一邊彈奏樂器，一邊披白色麻紗而舞的景象；韋莊在參與富貴人家夜宴時卻說，「卻愁宴罷青娥散，揚子江頭月半斜」，全是依依不捨之情。其實，青色與女性間的故事，遠不止此。我們常把紅色與女性相聯繫，卻很少注意到，紅顏的美麗之外，還有翠眉翠袖的嫵媚、青絲綠鬢的纏綿。

青黛蛾眉

古時女子修飾自己的美貌，除了使用胭脂增紅、鉛粉塗白以外，畫眉也是一道重要的工序。畫眉最早使用的化妝品是黛石。「黛」字對熟悉中華文化的現代人來說，大約首先聯想到的是林黛玉。而《紅樓夢》裡賈寶玉初見林黛玉時，曾拿她的名字扯典故套近乎，說「西方有石名黛，可代畫眉之墨」，就道出了「黛」字的本意。

黛石本是一種青黑色的石料。《說文解字》對「黛」的解釋是「畫眉也」；《釋名》裡則說得更為貼切，「黛，代也，滅眉毛去之，以此畫代其處也」，意思就是女子把眉毛拔了去，再用這石料畫出眉來代替，所以叫做「黛」。宋代百科類圖書《事文類聚》中，有「漢宮人掃青黛蛾眉」的記載，足見以青綠色的黛石畫眉，在當時的宮廷裡已經非常流行。而女子們使用黛石畫眉的歷史，甚至可以上溯到先秦，因為《楚辭》裡就有「粉白黛黑」的說法。

除了黛石以外，秦漢間，人們也用藍草提取的汁液製成粉，供女子畫眉之用。到了西漢，隨著西域絲綢之路的開闢，波斯產的一種青黑色海螺傳入中原。貴族女子們首先發現，用這種螺殼磨製的粉做成眉筆後，比黛石或藍草更好用，於是開始欣然以之代替後者，並稱之為螺黛。螺黛因此成為當時中原對外貿易的重要進口產品。隨著進口量的不斷增加，到了南北朝晚期，女子們已經廣泛地使用它來畫眉。

唐代顏師古在記載隋朝往事的《隋遺錄》裡說，隋煬帝時，宮中有個女子叫做絳仙，

擅長把眉毛畫得又細又長，受到隋煬帝的喜愛；宮女們羨慕絳仙得寵，就都仿效她精心畫眉，每天居然要消耗掉五斛螺黛。顏師古説「螺子黛出波斯國，每顆值十金」，以此反映隋煬帝的奢靡。

作為唐朝的臣子，顏師古當然要竭力抹黑前朝的皇帝；只不過，他也沒想到，他所在的王朝，君主們一樣醉心於此。比如唐玄宗，不僅欣賞女子們畫眉，還命宮廷畫工畫了一幅《十眉圖》，把漂亮的眉形都標示出來，供大家參考。

這十種形制，一曰鴛鴦眉，二曰小山眉，三曰五嶽眉，四曰三峰眉，五曰垂珠眉，六曰月棱眉，七曰分梢眉，八曰涵煙

唐代婦女畫眉樣式

眉，九日拂雲眉，十日倒暈眉。僅從這些名字上，就可想像唐代女子們的風流婉轉。

而唐末宋初，李煜在《長相思》裡寫「淺螺黛，淡胭脂，閑妝取次宜」，可見以螺黛畫眉依舊很流行。

用黛石或螺黛畫眉的效果，並不是純黑色，而是略帶深綠，顯得極富光澤；文人弄墨，為之起了一個雅致的名字，叫做翠眉。當然，也有學者說此處的「翠」通「璀璨」的「璀」。還有鮮明之意。宋玉在《登徒子好色賦》裡讚美東家之子「眉不畫而翠」，可為「翠眉」之始；；唐人寫詩說「翠眉蟬鬢生別離，一望不見心斷絕」，清人寫詩說「東來天子復能詩，更起飛樓貯翠眉」，「翠眉」已經成為美麗女子的專稱。

青絲綠鬢

稱女子的頭髮為「青絲」，與「翠眉」大約是出於同樣的道理。頭髮自然是黑色，不會是綠的；但年輕人的頭髮因血氣充足，在陽光下常會有一層瑩瑩的光澤，彷彿極深的潭水，原本是綠色，但愈往深處反射的陽光愈少，綠色逐漸過渡為黑色，看上去在黑綠之間，又有晶瑩之意，十分美麗。其實，顏色本就是光線玩的小把戲；古人雖不明白光譜波長變化之類的道理，但敏銳地捕捉到了這種顏色的變化，用青色來表達黑色無法囊括的美麗動人之處，實在貼切之極。

而唐末宋初，李煜在《長相思》裡寫「淺螺黛，淡胭脂，閑妝取次宜」

青色

一二四

青絲因與「情絲」諧音，所以還成為男女之間表達愛情的信物。特別是二人因種種緣由無法廝守或成為合法夫妻時，女子往往割下一縷頭髮，來在書信或衣物之中贈與男子，幾乎成了才子佳人小說的必用情節。而男子手撚情絲心想佳人潸然淚下的場景，大約在當今的愛情電影中也十分常見。

與「青絲」類似的用法乃是「綠鬢」，都是形容女子的長髮之美。唐人崔顥寫「盧姬少小魏王家，綠鬢紅唇桃李花」，說盧姬的容貌如同盛開的花朵；元時馬致遠寫「綠鬢衰，紅顏改，羞把塵容畫麟台」，卻是敘述女子青春逝去、容顏衰老的苦楚。「綠鬢」之外，還有「綠雲」。在擅長描寫閨閣生活的花間派詞人那裡，有人用「綠雲傾，金枕膩」來形容美人恬靜的睡姿，有人用「舞腰浮動綠雲濃，櫻桃半點紅」來刻畫美人蹁躚的步履。而杜牧在《阿房宮賦》裡說「明星熒熒，開妝鏡也，綠雲擾擾，梳曉鬟也」，更讓人看到了一群宮女髮鬟高挽、對鏡梳妝的景象，直接感受到阿房宮的驕奢。

唐代婦女髮髻樣式

青色

【絕代佳人】

說起青色與美女的淵源，有兩個故事不得不提。一為王昭君與青塚，二為石崇與綠珠。

據說當年昭君出塞，她所嫁的單于之子欲依照匈奴的風俗，繼娶昭君為妻。匈奴一族的社會結構，還帶著濃重的奴隸制色彩，視妻子為財產的一部分——兒子繼承老爹的財產，理所當然。但昭君是在較為文明的國度成長起來的女子，把同嫁父子二人視為奇恥大辱——昭君終不願為此亂倫之事，吞藥自盡。昭君至死也沒能回歸故里，而是葬於塞外。塞外苦寒之地，草木到秋天就已枯黃，唯有昭君墓上的青草經冬不凋，四季常綠，故名青塚。後世詩人對此頗多吟詠。李白說「蛾眉憔悴沒胡沙」「死留青塚使人嗟」，深為嘆息；杜甫說「一去紫台連朔漠，獨留青塚向黃昏」，也是一片惋惜之情。直到清代，納蘭性德還在糾結，「從前幽怨應無數，鐵馬金戈，青塚黃昏路」。

有歷史學家考證出，青塚應在現今內蒙古呼和浩特郊區。內蒙古地處高寒，草木大約出了夏季就開始衰敗，自然不會經冬不凋；人們把昭君墓上的草木神化，大約是覺得這樣偉大的女性應當永遠年輕美麗，就如同四季常綠的青草一樣吧。

昭君出塞，是為了民族大義而犧牲自我，當然應得到後世的稱頌。綠珠的故事就截然不同了。她本是西晉又富又貴的官員石崇家身穿青衣的婢女，因美貌、能歌舞、

一二六

清‧倪田‧昭君出塞圖

現存於北京故宮博物院｜昭君被譽為古時「四大美女」之一，以其故事
為題材的詩畫作品數不勝數。倪田的這幅畫裡，昭君的面目雖不見得
美麗，但神情淒婉，眼角眉梢甚是哀傷；加上天空零落的雁陣、背後
無垠的衰草，讓每個觀者都感受到了去國離鄉的痛苦。

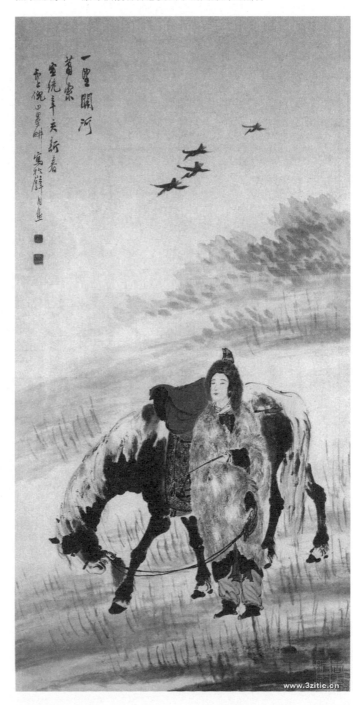

告人的夢想，所以綠珠雖然沒有什麼高尚的精神和傑出的事蹟，但同樣常常出現於詩

殉葬。擁有富可敵國的家產，又有美麗而肯為自己死的女子，也是傳統文人心底不可

一個社會的蠹蟲，終因太過飛揚跋扈，在八王之亂中被亂兵殺死；而綠珠則跳樓為之

擅吹笛而成為石崇的愛妾。石崇最為後世熟知的，就是他種種與人鬥富的劣跡。這樣

詞歌賦的字裡行間。

只不過，與綠珠的悲劇相連，還曾有過喜劇。唐末詩人崔郊曾寫過一首《贈婢》，詩曰：「公子王孫逐後塵，綠珠垂淚滴羅巾。侯門一入深似海，從此蕭郎是路人。」後兩句纏綿悱惻，最為世人熟悉。據唐末范攄的筆記《雲溪友議》中記載，崔郊所寫的，乃是他姑母的婢女。此女與崔郊互相愛慕，後卻被賣給顯貴于頓。崔郊念念不忘，思慕無已。一次寒食，婢女偶爾外出與崔郊邂逅，崔郊百感交集，寫下此詩。後來于頓讀到此詩，便讓崔郊把婢女領去，傳為詩壇佳話。

青衣風致

古時，女子家境富足者多以紅色衣裙打扮自己，尋常女子穿著青衫綠裙也頗常見。杜甫在《佳人》中寫絕代佳人「天寒翠袖薄，日暮倚修竹」，以修竹比喻主人公的高潔，以翠袖描寫主人公的美麗，天寒日暮，而衣衫單薄，楚楚動人的形象即嵌入人心。「翠袖」由此而同「紅袖」一樣，成為美麗女子的代稱。晏幾道寫「紅樓桂酒新開」，曾攜翠袖同來」，辛棄疾寫「作笙歌花底去，依然，翠袖盈盈在眼前」，都是這個用法。只是杜甫所寫的女子，是因喪亂而家業破敗，居住山中茅屋、需要典當首飾換取生活費用的貧女，所以後世又有「貧翠袖，貴金釵」的說法。

除了尋常女子之外，朱門大戶中的女婢也穿青色衣衫，但卻不是翠綠或淺碧那種鮮亮快的色彩，而是近乎黑色的深藍。能夠穿上翠綠衣裙的女子，雖然不是富貴出身，但尚且自由；只有青衣可穿的奴婢，卻是連自由都沒有了。東漢蔡邕曾寫《青衣賦》，稱讚自己的女僕十分美麗，「盼倩淑麗，皓齒蛾眉」；又很伶俐，「精慧小心，趨事若飛」，後世遂多以青衣代稱婢女。但蔡邕的文章，末尾居然扯到與此女的性事上，說到底並不是欣賞，而是褻玩。奴僕本就低人一等，在男權社會中，女性奴僕自然更加低賤。比如漢時奴婢可以自由買賣，再如《唐律》，規定主人強姦僕婦女不算犯罪。雖然法律也規定不能隨意殺害她們，但主人殺僕可以減刑。這些青衣女婢，即使美麗聰慧，命運也是十分悲慘。

在五代畫家顧閎中所繪的《韓熙載夜宴圖》中，那些婢女和歌伎或著藍裙，或襲碧紗，間以朱紅和橙黃，十分豔麗。南唐宰相韓熙載的奢靡生活，從此也可見一斑。

在京劇中有個行當，也叫「青衣」。青衣之青，同女婢的衣服一樣，是深藍甚或

唐三彩女樂俑
額黃妝、穿綠色襦裙的婦女。

一二九

純黑色。青衣是旦行裡最主要的角色，所以又稱「正旦」；她們一般都是端莊、嚴肅、正派的人物，大多是賢妻良母，或者貞節烈女之類的人物，年齡一般由青年到中年，如《祭江》裡的孫尚香，《六月雪》裡的竇娥，《二進宮》裡的李豔妃等等。而世人最熟悉的，大約是《鍘美案》裡的秦香蓮。青衣人物大多是命運多舛的，有的遭受遺棄，有的生活困苦，因此服裝非常樸素，以穿青褶子為多。這種青褶子在款式上是大斜領子，斜大襟，長袍大袖，式樣有點像和尚、老道穿的那種衣裳，透著宗教般的禁欲氣息。她們也是因為服裝特點而被稱為青衣的。戲裡戲外，女子著青衣都如此苦楚，大約也是因舊時代而產生的悲劇了。

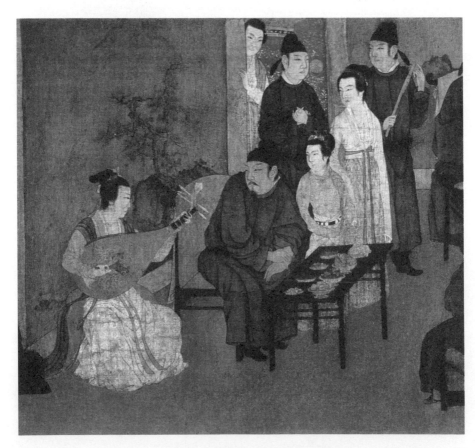

青色

四 縹縹乎仙

在文明之初，當人類掌握了一定的知識而尚未上升到科學的時候，天大約是最能激發他們好奇心與想像力的東西。那虛無縹緲、無窮無盡的蒼穹，明明矗立眼前，卻又永遠無法到達，惹人心癢，又讓人嘆息。於是，聰慧的人們精巧的編織了許多神話故事，給內心的渴望一種望梅止渴似的滿足。由於天空是青色的，那些或精彩、或玄奧的故事，也都與青色粘連在一起，使這顏色多了幾分仙氣。

青色

一三一

蒼天在上

「藍」字在隋唐以前並不表示顏色，所以我們所謂的藍天，最早是被稱為「蒼天」。

「蒼天」的說法，在《詩經》裡極常見。《巷伯》中有「蒼天蒼天，視彼驕人，矜此勞人」，意思是請老天管管那些進讒言的小人。《黍離》中有「悠悠蒼天，此何人哉」，意思是天啊天啊，誰能理解我的感受，深沉而又悲涼；至於在《鴇羽》中，被晉國的黑暗政治壓迫得無可遁逃的農人，對著天空憤怒的連續發問，「悠悠蒼天，曷其有所」、「悠悠蒼天，曷其有極」、「悠悠蒼天，曷其有常」，翻譯成白話文，就是：天啊天啊，我在何處才能以棲身？我的苦難何時才能結束？太平年頭何時才能到來？

產生《詩經》的西周與春秋時代，佛教剛剛在印度誕生，道教更是還要等幾百年才會有，所以當時中國並無宗教可言，而祭天、敬天則成為原始的宗教形式，「天」也成為人格化的、操控一切的神靈。把天空稱為「蒼天」，就是直接從視覺的角度命名。前文說過，「蒼」本義就是青色。《毛傳》還專門針對《黍離》解釋說：「蒼天，以體言之……據遠視之蒼蒼然，則稱蒼天。」

聰明的莊子對天空的顏色產生過質疑。他在《逍遙遊》裡發問：「天之蒼蒼，其正色邪？其遠而無所至極邪？」意思是，天空的青色，是它原本就有的顏色呢，還是由於離得太遠產生的錯覺呢？時至今日，我們自然知道，天空的藍色，是光線在大氣

青色

層裡折射產生的效果。莊子只是從哲學的角度去探討人的經驗的可信度問題，卻與幾千年後的科學理論相合。前人的智慧，令人嘆服。

老莊的道家思想，在東漢時與煉丹術等相融合，催生出了道教。道士們把《莊子》一書也奉為經典，稱《南華經》，時時誦讀。他們沒有繼續莊子對天空的質疑，反倒吸納了佛教的一些思想，把天空建構為一個豐富的世界。比如，南北朝時盛傳的《度人經》裡，天空分為東西南北四方，每方有六層，共計二十四重。每一重的名字都與「碧」字相連，或曰「碧沖」，或曰「碧蓋」，或叫「碧瑤」，或叫「碧浩」。不稱「青」

清代壁畫·東八天帝

根據道生萬物的理論，道教將整個宇宙劃分為三十六天，東西南北四方各有八「天」，中間又有四「天」；每一「天」均有一位天帝主持，其中東方的八位天帝就居住在包括「碧落」在內的東八天。

而稱「碧」，大約是由於碧字令人聯想到美玉，顯得更加純淨珍貴。二十四重天裡，

種種名目，最為人熟悉的，卻是東方第一重天——碧落。

按照道教的說法，東方的第一重天空，有碧霞四落，所以稱為「碧落」。大約是

因為心理學上的首因效應，東方為四方之首，「碧落」又是東方六天的第一個，令人

印象深刻；或者，是由於「碧落」這名字本身就富含極具美感的意象，其他二十三重

天的名字都被世人忽略了，「碧落」卻成為天界總的代稱。

在文學繁盛的唐代，「碧落」之名，時時見諸詩詞歌賦。初唐四傑之一的楊炯寫

占星的詩裡，說「碧落三乾外，黃圖四海中」，形容天地無垠，宇宙寥落；許渾與友

人送別的詩裡，說「青山有雪松當澗，碧落無雲鶴出籠」，比喻友人自由自在的生活。

陳玄在《遊仙夢》裡說自己「乘風遊碧落，踏浪溯黃河」，一派騰雲駕霧的奇景；白

居易在《長恨歌》裡寫「上窮碧落下黃泉，兩處茫茫皆不見」，卻是說唐玄宗命方士

從天上到地下苦苦尋覓楊貴妃，渺渺茫茫，遍尋無著，表現了這垂老的君主對愛人深

深的思念之情，令人嗟惋。

唐朝文學家翟楚賢還曾寫過一篇駢四儷六的《碧落賦》，盛讚天空的瑰麗與奇幻。

他說，天空的顏色清澈晶瑩，卻又迷迷濛濛，即使像仙人離婁那樣眼力極佳的，也

不能看穿；天空的形體無邊無際，即使像夸父追日那樣長途跋涉，也不能

到達邊界。而諸種氣象活動，更是壯觀無比。「爾其動也，風雨如晦，雷電共作；爾

其靜也，體象皎鏡，星開碧落」。千年以後，古龍受到《碧落賦》啟發，在其小說裡

創設了風雨雷電和日后月帝等若干武林高手，令小說迷們大呼過癮。

青色

神仙居所

中華文化裡的宗教思想，以儒釋道三家為主，而且三種思想互相滲透與補足，號

稱「紅花綠葉白蓮藕，三教原本是一家」。其實，儒家能否稱為宗教，至今爭論未休；

而且「子不語怪力亂神」，儒家的世界只有小人君子，沒有

神仙。佛教源自異邦，佛陀們居住的靈山就在印度，你若

肯跋涉十萬八千里，歷經九九八十一難，自可到達。唯有

道教，土生土長於中原，完全吸納了這一方百姓集體意識

裡潛藏的渴望，在把天空構建為一個繁複世界的同時，又

對照人間的君臣尊卑，虛構了一眾有官職高下、有隸屬關

係的神仙。而且，二十四重天，每一重都有一位天帝，依

據本重天的名字，叫做「碧霞明素天帝」、「碧無耀洞天帝」、

「碧運始圖天帝」等等。名字十分威風，卻又不知所云。

今日山西新絳縣龍興寺留有一塊唐代的《碧落碑》，碑

上的篆書古樸而有意趣，乃是書法界的一塊異寶。之所以

稱《碧落碑》，就是由於碑上刻有道教神碧落天尊的形象。

其實龍興寺前身本就是唐代的道觀，稱「碧落觀」。

「天尊」是道教對所奉天神中最高貴者的尊稱，如元始

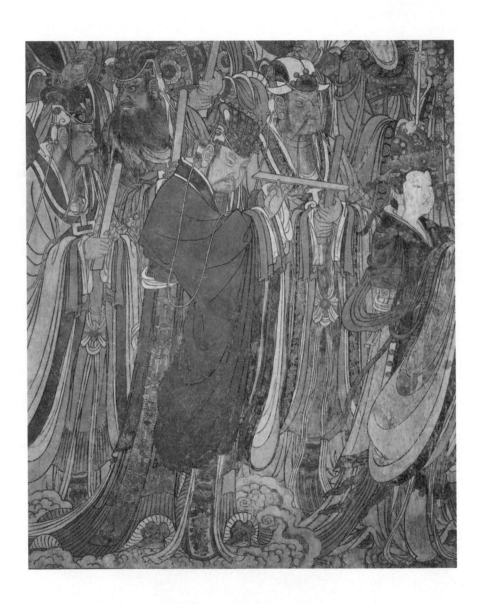

朝元圖·山西芮城永樂宮三清殿壁畫

山西芮城永樂宮三清殿壁畫《朝元圖》，畫的是一眾神仙朝拜西王母的景象，其中一身青袍（藍袍）、張口欲言的仙人，據說乃是哪吒的師傅太乙真人。畫作斷代為元代，但也有專家認為是唐代流傳下來的瑰寶。

天尊、玉皇天尊，後來也被佛教借用。玉皇天尊就是玉皇大帝。元始天尊則是道教裡排名第一的神仙，形象出現雖然比太上老君即老子晚，但地位卻高於彼。玉帝居住在凌霄寶殿，對應著俗世的皇宮。元始天尊居住的地方則要超凡脫俗得多。《上清經》裡說元始天尊「居紫雲之闕，碧霞為城」，俊世遂多以「碧城」指代仙人所居之處。李商隱還寫過三首名為《碧城》的遊仙詩。詩裡有「星沉海底當窗見，雨過河源隔座看」之句，說從天上俯瞰人間，星星彷彿沉在海裡，大雨在腳下落入人間，景色十分奇異。

玉皇大帝本是人間皇帝在天上世界的投影，代表著世俗的政治權力。道教的信徒大約是希望宗教權能夠與政權分庭抗禮，所以才令他們供奉的神與玉帝共稱天尊，並且起行居住更具有出世修行者的風範。想來，不是厭棄了物欲，沒有廣大的神通，如何能居住於虛無縹緲的雲霞世界之中呢？

青詞宣世

道教與青色，算是頗有幾分淵源。被道教奉為祖師的老子，成仙時騎的乃是青牛。道教的神仙，居住在碧城。道教徒與神仙們溝通，還要上青詞。

青詞又叫綠章，是道教進行宗教儀式時獻給天界諸神的祭文。古時道士們把這些祭文用朱筆寫在青藤紙上，故稱青詞。唐人李肇在其筆記《翰林志》裡說：「凡太清

宮道觀薦告詞文，用青藤紙書朱字，謂之青詞。」李肇與白居易是同年的翰林，他的《翰林志》算是最早提及「青詞」的書。

唐朝的皇族為李姓，因老子名為李耳，故奉老子為鼻祖，所以道教在唐代聲勢很大，甚至太平公主、楊貴妃都有出家做道姑的經歷。相應地，青詞在此時衍生和發展，成為一種獨特的文體。唐代許多大文學家都寫過青詞。白居易就曾代皇帝起草《季冬薦獻太清宮詞文》；李賀還曾在幫道士寫的《綠章封事》裡，借上書天帝的方式，為在京都一場瘟疫中死去的千百窮苦讀書人鳴不平。宋代道教昌盛，作青詞者更多，傳世的宋人文集中就收有不少青詞。比如王安石的《王臨川全集》中，收錄這位大政治家寫的青詞，竟有二十六首之多。

到了明代，學者徐師曾在其《文體明辨》一書裡總結說，青詞「為方士懺過之詞，或以祈福，或以薦亡」，也就是要麼祈禱上天保佑，要麼祈求亡靈安息，但都是祭天之用。明代嘉靖皇帝篤信道教，自號「玄都境萬壽帝君」；大臣們為了討好他，爭相以青詞邀寵，而善寫青詞者還確實得到了重用。《明史·宰輔年表》統計顯示，嘉靖十七年後，內閣十四個輔臣中，有九人是通過撰寫青詞起家的，其中便有著名的權臣嚴嵩父子。這些人當時被稱為「青詞宰相」。

青詞以駢文為主，但也不乏用詩歌的形式。陸游就有「綠章夜奏通明殿，乞借春陰護海棠」的詩句。清代龔自珍，一生困厄，四十八歲時因不滿朝政，辭官南歸，路過鎮江，遇到民眾祭祀玉皇及風神、雷神。主持儀式的道士知道他做過京官，是有身分的人，便乞求他代為撰寫青詞。於是，龔自珍就寫下了那首膾炙人口的「九州生

青色

一三八

氣恃風雷，萬馬齊暗究可哀，我勸天公重抖擻，不拘一格降人才」。後世稱讚此詩氣勢磅礴，思想深刻，大約很少有人知道，這原來是一篇帶有宗教功能的祭文。

珍禽異獸

大約是由於青色沾染了許多仙氣，民間傳說與文人杜撰的神話故事裡，把種種珍禽異獸都刻畫為青色的動物。比如西漢劉向在《列仙傳》裡說老子的故事，「老子西遊，關令尹喜望見有紫氣浮關，而老子果乘青牛而過也」。所以後世描繪老子的圖畫，大都是騎著一頭青牛。老子成了神仙，青牛自然也不是俗物。《太平御覽》裡進一步發揮說：「山有大松，或千歲，其精變為青牛。」青牛居然成了有千年道行的精靈。

而兩宋時的契丹民族，還將青牛白馬奉為圖騰。據說，青牛象徵著地神，白馬象徵著天神，契丹族的一對祖先，男乘白馬，女騎青牛，結為夫婦而生育一族驍勇善戰之士。在契丹禮俗制度中，以青牛白馬祭天地是一種很隆重的大典。遼朝前期，凡國有大事，尤其是征戰這等大事，照慣例都要行此祭禮。

除了青牛外，還有青鸞，這是傳說中鳳凰一類的神鳥，多為神仙坐騎。唐代的《藝文類聚》裡說：「多赤色者鳳，多青色者鸞。」也就是說那種傳說裡五色繽紛的神鳥，紅色羽毛多的是鳳凰，青色羽毛多的是青鸞。李白在《鳳凰曲》裡寫：「嬴女吹玉簫，

吟弄天上春。青鸞不獨去，更有攜手人。」說的是秦穆公的女兒弄玉和夫君蕭史的故事，據說二人因為音樂而結下良緣，又雙雙跨著鸞鳳升天。所謂「青鸞不獨去」，就是二人一同成仙的意思。元代神話雜劇《劉行首》裡，一道士勸主人公劉行首棄絕紅塵，就說「跟著我騎白鶴，上青霄，跨青鸞，遠市朝」，描繪了一派仙氣縹縹的景象。

此外，南北朝時，皇帝乘坐的車輛常在車衡上鑲嵌銅質的青鸞，鸞口銜鈴，車輛動時叮噹作響，有些像今日的警車喇叭，起到警示的作用。所以「青鸞」也曾借指天子車駕。南朝齊武帝的詔書裡有「鳴青鸞於東郊」，蕭梁時的江淹則有「侍青鸞以雲聳」，都是這個用法。而在車上用青鸞作裝飾，皇帝大約也有以跨神鳥的神仙自比的意思。

再比如青鳥。這是神話傳說裡西王母的使者。漢代文學家班固在《漢武故事》裡說，某日漢武帝看到一隻青鳥自西方飛來，問屬下這是什麼意思。東方朔回答說，這

清・任頤・老子授經圖
現存於南京博物院

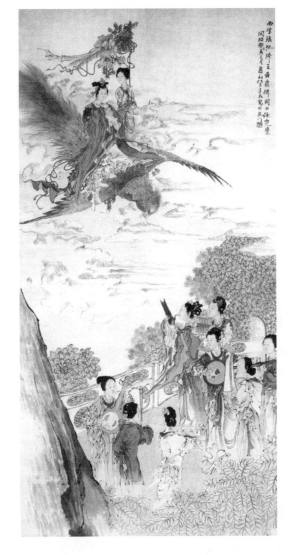

清‧任薰‧瑤池覓裳圖
現存於天津藝術博物館

是西王母要來了。不一會，果然西王母下凡，並有兩隻青鳥為伴。自此，文學作品裡常以青鳥代指使者。孟浩然某年清明節應邀去道士家喝酒，寫詩說「忽逢青鳥使，邀入赤松家」，把對方比喻為仙人赤松子。李商隱著名的《無題》詩裡，有「蓬山此去無多路，青鳥殷勤為探看」，訴說自己與心上人的思念。清末黃遵憲去美國出任三藩市（舊金山）領事，給朋友寫詩作別說「但煩青鳥常通訊，貪住蓬萊忘憶家」，意思是保持聯絡，別生疏了。這首詩的名字很長，叫做《奉命為美國三富蘭西士果總領事留別日本諸君子》。三藩市還有這種譯法，實在令人發笑。

五

青青子衿

青色是古時平民的衣著常使用的顏色。這一方面是由於青色染料易得，成本低廉；另一方面，大約是由於青色給人的感覺寧靜謙和，更貼近凡俗世人的身分地位，不似紅色那樣富貴氣息十足。其實，事物本就愈平淡，愈絢爛；愈樸素，愈清雅。青色的平實，自有其韻味。

青色

青出於藍

據古書《夏小正》記載，夏代時人們就已開始種植蓼藍。《夏小正》是中國現存最早的科學文獻之一，也是現存最早的一部農事曆書。關於它成書的年代爭論很大，但統一的看法是絕不晚於春秋，因此書的內容還是很可信的。至於殷商甲骨裡出現「藍」字，周朝時專門設置「掌染草」的官職，《詩經》裡又歌曰「終朝采藍」，足見在夏商周三代時人們就經常使用蓼藍來染製衣物。當今學者戴吾三先生也考證出，春秋時藍草已經普遍種植，染匠們還探索出發酵、氧化等多種先進工藝；到了戰國時，社會需求大量增加，染藍作坊已頗為興盛。不過此時「藍」還未用於表示顏色，提煉出的顏料一概以青稱之。大約正是由於染坊遍地都是，一代宗師荀子才得以目睹以藍草製作染料的過程，從而總結出「青取之於藍而青於藍」的千古名訓，激勵一代又一代後起之秀去超師長。

秦漢時，除了蓼藍外，馬藍、大藍等新品種藍草也被發掘出來，並廣泛推廣。東漢時期，馬藍已成為北方地區重要的經濟作物。如在曹操起家的陳留一帶，有專門種植藍草的產藍區。當時的文學家趙岐路禍此地，看見山崗上到處種著馬藍，有感而發，寫下一篇《藍賦》，說「藍田彌望」，眼看不到邊；又說「同丘中之有麻，似麥秀之油油」，形容藍草如同麻和麥出般茂盛茁壯。不過趙岐深受儒家重農抑商思想的浸染，看不慣陳留百姓「黍稷不植」，卻大量栽培經濟作物以牟利，大嘆當地人「遺

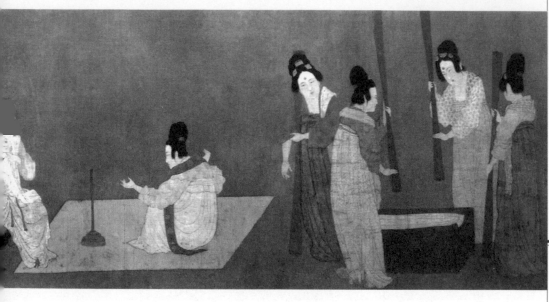

本念末」，很是不高興。

藍草的品種增多，染色的效果也各有千秋。隋唐以前，人們一概稱之為「青」，但這青色究竟是草木所帶的綠色，還是天空呈現的藍色，令人困惑。宋代學者鄭樵在他大百科全書般的著作《通志》裡說：「蓼藍染綠，大藍如芥染碧，槐藍如槐染青。」從這裡看，從三代到秦漢，人們穿著的以蓼藍所染的青衣青袍，大約都是深淺不同的綠色。此外，周禮要求孟春之月天子要穿青色衣服，以青色馬駕車，用青色的旗幟。漢代從皇后到二千石俸祿的貴婦都有蠶服，是春天舉行儀式祈禱桑蠶養殖平安順利時所穿的禮服。《後漢書·輿服志》說這種禮服有的是「青上縹下」，即上衣青色，下裳縹色；有的則是「純縹上下」，即全套都是淺淺的綠色。以同期盼莊稼與桑樹成長旺盛的內心願望相映對。隋唐年間女子開始穿著藍羅裙子，也稱青裙，卻是秋日晴空一般深沉的藍色了。

唐・張萱・搗練圖（局部）

唐代大畫家張萱的《搗練圖》中，女子們身上穿著的，既有淡綠色的裙裝，也有天空一般的藍羅裙子。

溫文爾雅

「青青子衿，悠悠我心。縱我不往，子寧不嗣音？」

「青青子佩，悠悠我思。縱我不往，子寧不來？」

這首出自《詩經‧鄭風》的民歌，是一首有名的情詩。衿者，乃是衣領；佩者，則指玉佩。這女子以情人的衣衫飾物起興，訴說自己的思念，略帶急切，又有幾分撒嬌般的惱怒。愛情的微妙之處，表達得含蓄又熨帖，討盡了後人的歡喜，直到如今，還有許多少男少女借之傳情達意。

西漢初年，專門注解《詩經》的《毛傳》說「青衿」是「學子之所服」，即讀書人穿的衣服。鄭玄則認為，那個被思念的男子穿著純青色的衣服，並非只有衣領或衣帶為青。其實，詩裡單挑衣領來說事，在語法修辭上屬於借代，即以部分代整體，在《詩經》中屬司空見慣之舉。漢朝的學者們都肯定周朝時讀書人均身著青衫，為肯色平添了許多知性色彩。而這份色彩，又借由「青衿」的典故，隨歷史而傳承。

東漢末年，既是大英雄又是文學家的曹操在他的《短歌行》裡，寫下「青青子衿，悠悠我心，但為君故，沉吟

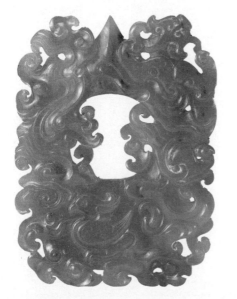

清‧螭龍雲紋雞心佩

現存於首都博物館｜玉佩是古時男子流行的飾品，亦成為女子託寄相思的媒介。這枚青色玉佩出土於北京市德勝門外的清代赫舍里氏墓，質地精良、造型細膩，想來也曾承載著若干少女的懵懂心事。

至今」，把盡人皆知的情詩，翻作了政治號召。曹操為了掃蕩割據勢力、實現一統天下，曾先後發布「求賢令」、「舉士令」、「求逸才令」，渴求人才歸附於己，以壯大勢力。

而《短歌行》彷彿是詩化了的招聘啟事，採用抒情的形式，對他頒發的政令進行有力的配合。

後世以為，曹操只用「青青子衿，悠悠我心」，而省略「縱我不往，子寧不嗣音」，乃是極其高明的手法。前半句固然是用男女之情直接比喻了對賢才的思念；省掉後半句，則是由於事實上曹氏不可能一個一個地去找那些賢才，所以才含蓄地提醒：「就算我沒有去找你們，你們為什麼不主動來投奔我呢？」

其實，曹操的引用，還有一層妙處，就是兩漢時讀書人仍以青色衣服為常服。曹操麾下的智囊團，荀彧、荀攸、郭嘉、程昱、劉曄等，都是從各方投奔他的高級知識分子。心繫青衿，也可理解為對賢才的直接抒情。

漢以後，青衿已成為學子和文士的標誌。南北朝時，庾信得了王侯賞賜的絲布，就作文答謝說「青衿宜襲，書生無廢學之詩；春服既成，童子得雩沂之舞」。初唐四傑的楊炯為益州新都縣的孔廟撰寫碑文，以「絳帳語道，青衿質疑」來描述師生間的問答授業。柳宗元的《為文武百官請復尊號第五表》有「黃髮耆老，青衿諸儒」；杜甫的《題衡山縣文宣王廟新學堂呈陸宰》則有「金甲相排蕩，青衿一憔悴」。到了明清時，青衫幾乎已經成為秀才的制服，所以《幼學瓊林》直接以「布衣即白丁之謂，青衿乃生員之稱」來教孩子。明、清時把經各級考試進入府、州、縣學讀書者，通稱生員，即俗稱的秀才耳。

青色

▍載道之色▍

古人好說「文以載道」，即文章傳承道統，承載文明。有文章必定先有文字，而有文字也必須有書寫文字的載體。中華文字的載體，由甲骨而至青銅、由青銅而至竹簡、由竹簡而至絲帛，最終定型於紙張。這些載體，除一首一尾外，居然都與青色相關聯。某種角度上講，青色在中華文化的傳承中，扮演著重要的角色。這大約也是文人選擇青色衣衫作為身分標誌的原因之一吧。

先說青銅器。青銅乃是紅銅和錫的合金，因為顏色青灰，故名青銅。青銅器最早出現於夏朝，繁盛時期是在西周，鼎、鐘、簋等物品成為表示社會等級的「禮器」，集中體現著貴族的權力。這些物品上常刻以文字，記錄當時的殺伐征戰、自然災害等大事，還間接反映出階級構成、社會風貌等情況。

「儒」在周朝時是王公貴族身邊負責教授文化的小官，自然要經常與青銅器打交道；對於青色的特殊

西周・大盂鼎

現存於中國國家博物館｜著名的西周大盂鼎，清道光年間出土於陝西郿縣（今寶雞市郿縣），上刻有二百九十一枚金文，記載了周王對臣子盂的教導和冊封。此鼎曾為清末名臣左宗棠贈與研究金石學的蘇州潘氏家族。一九五一年，潘達于女士將之獻給國家。

情感，大約就產生於此時。

取代青銅器承載文字的，乃是竹簡。青銅器龐大笨重，放在廟裡獻給祖宗或是在祭壇上奉給神靈是沒有問題的，若用於資訊的溝通交流就很不方便了。於是人們又發明了以竹簡燒錄文字。竹簡就是用竹子削製而成的狹長竹片。由於竹子表面是油質的，不便書寫，而且容易被蟲子蛀蝕，古人製作竹簡時，會先放在火上炙烤。青色的竹子在炙烤時，樹汁和油脂紛紛滲出，如同人在流汗，所以稱之為「汗青」。西漢劉向曾記錄這一過程說：「新竹有汁，善朽蠹。凡作簡者，皆於火上炙乾之。」也有人稱這一工序為「殺青」。《後漢書·吳佑傳》記載：「恢欲殺青簡以寫經書。」「恢」就是吳佑的父親吳恢，在偏遠的南海做官，想要著書立說，被吳佑制止了。唐朝太子李賢召集學者注解《後漢書》時，對這一段專門注解說：「殺青者，以火炙簡令汗，取其青易書，復不蠹，謂之殺青，亦謂汗簡。」

竹片經過炙烤之後，即可使用。商周時，人們在使用甲骨文和金文的同時，也嘗試用竹簡來記事；甲骨文和金文裡都使用了「冊」字，形象地描述出竹簡的樣子。春秋以前，人們多以刀具將文字燒錄於簡上；戰國時筆墨開始流行，使文字的書寫和修改更為容易。那時，人們往往先把字寫在竹簡青色的皮上，定稿後再把青皮削去，書寫在竹白之上。這道削皮的程式，也被稱為「殺青」。此處的「殺青」意思就是定稿，後世沿用的都是此意，與李賢注解的那個詞意思已明顯不同。明人姚福在其《青溪暇筆》裡專門做了論述：「古者書用竹簡，初稿書於汗青。汗青者，竹之青皮如浮汗，以其易於改抹也。既正，則殺青而書於竹素。殺，去聲，削也。」

青色

馬王堆出土帛書

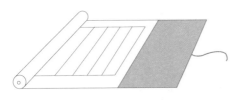

卷軸裝訂示意圖

經過殺青的竹片，每片上只鐫刻或書寫一行文字，眾多的竹片再按行文順序用牛皮做的繩子串聯起來。熟牛皮稱「韋」，《史記》説孔子勤讀《易經》，反覆讀了多次，把串聯竹簡用的牛皮繩子都磨斷了，於是有了形容人刻苦讀書的成語「韋編三絕」。

竹簡的功用，除少部分用於書寫諸子百家的經典著作，以供文化傳播交流之用外，更多的是記載國家大小事宜。這種寫史的功能，是從甲骨文和金文那裡一脈相承而來的，所以後人常以「汗青」來指代史冊。文天祥著名的「人生自古誰無死，留取丹心照汗青」就是用的這個典故。而「青史」的稱謂就更加流行，畢竟這些竹簡是青色的。儒家不信天堂地獄或六道輪迴，畢生的追求是透過修齊治平來有益於國家社會，名垂青史對於他們來講，就相當於是靈魂進入天堂一般了。

竹簡雖然比青銅器輕省，但還是笨重了些。《史記》形容秦始皇統一天下後勤於

政事，每天看的竹簡文書多達一百二十斤。為了尋求能夠代替竹子的書寫材料，人們

多方嘗試，終因中原地區紡織技術的發達，把目標鎖定在絲織品上。寫了文字的絲織

品，就是所謂帛書了。

帛書的造型，多是以卷軸的方式出現。卷軸一般由卷、軸、縹、帶四個部分組

成，類似於竹簡卷成一束的樣子。「卷」一般是用帛，即白色的絲織品，便於用墨書

寫。一幅卷在書寫完畢後，兩端會固定上比帛的幅面寬出少許的木軸。待墨乾了，

以一端為中軸，把整張帛書捲起來。不作中軸的這端，會黏上一片質地堅韌的青色織

品「縹」，這樣的話，捲起來後縹會在最外面，形成一層對帛書的保護。縹頭往往又

留有絲帶，可作捆紮之用。

為了強化保護，捆紮好的帛卷，還會放在以縹製成的青色絲囊中。這種絲囊，稱

「帙」，也有人形象的叫它「書衣」，即書的衣服。自周朝起，已有文書採用卷軸的形

式予以保存。隨著紙張的出現和推廣，人們慢慢不再使用絲帛寫字，但還是把寫文

書的紙張黏貼在絲帛上，再捆紮起來，以縹囊貯存。隋唐時期文藝繁盛，許多名家

書法或著名畫作都以這種形式裝幀。所以，「縹帙」或「縹囊」往往成為書冊的代稱。

南北朝時，南梁昭明太子蕭統在他的《昭明文選》裡說：「詞人才子，則名溢於縹囊。」

唐代書法家呂向對此注釋說：「縹，青白色；囊，有底袋也，用以盛書。」蕭統的意思，

簡單的說就是文章寫得好，名氣就會廣為流傳。北魏楊衒之在《洛陽伽藍記‧城西開

善寺》裡說「縹囊紀慶，玉燭調辰」，則是形容洛陽的太平景象，拍統治者馬屁。至

青色

於唐太宗李世民在《帝京篇》裡說「韋編斷仍續，縹帙舒還卷」，確實表達的是偉大政治家的勤奮好學之心。我們現在所熟悉的書籍於一側進行裝訂的方式，是兩宋時才通用的。

青箱傳後

製作書衣用的絲織品，多數用青色的繒，偶爾也用黃色的絲物，稱為緗。既然青色的書衣稱為縹帙，黃色的書衣自然就是緗帙。明末清初時號稱江南文壇領袖的錢謙益，曾經在描寫自己搬家的詩裡說，「縹囊緗帙紛如畫，好著移居物色中」，形容自己的藏書很多。而縹緗連用，也成了書的代名詞。關漢卿《竇娥冤》的楔子寫：「讀盡縹緗萬卷書，可憐貧殺馬相如。」就是說司馬相如雖然學富五車才高八斗，但卻一貧如洗，需要妻子卓文君當爐賣酒。

縹為青色，所以縹緗有時也寫作青緗。記載南北朝時北周歷史的《周書·沈重傳》裡，有「青緗起焰，素篆從風，文逐世疏，義隨運舛」的語句，說書籍被焚毀、字句都隨風吹散，形容文化衰敗、道德淪喪的景象。北宋古文字學家夏竦稱讚漢唐國運鼎盛、文化繁榮，則有「虞歌紫禁唐文盛，第頌青緗漢德融」的詩句。明代學者胡應麟說自己「生平駑鈍，世事懵然，獨癖嗜青緗，逾於飲食」，意思是讀書對他而言比吃

青色

飯還要重要，求知欲之強，更令人欽佩。而後來，青緗學更成為一個文化典故，代指世傳家學。

前文提到的南梁太子蕭統，曾經說自己「但某白社狂人，青緗末學」。他老爹是梁武帝蕭衍，文學武功都頗有建樹，他說自己沒學到老爹什麼本事，只是家傳「末學」，是表一表謙虛。唐人陸龜蒙在詩裡說「青緗有意終須續，斷簡遺編一半通」，意思是該傳承的本事，只要後人有求學的精神，自然會傳下去，哪怕留下的是殘破不全的書卷，後人至少也能讀懂一半。宋人劉弇在其田園詩作裡也有「家有青緗學，兒傳急就章」。《急就章》是創自西漢的兒童識字啟蒙教材，劉弇說這些，無非就是詩書傳家的意思。

不過到了宋代，青緗學也寫作了青箱學。為何會有這種變化，歷史上的解釋不一致。一個故事說，北宋學者吳處厚寫了十卷《青箱雜記》，多記五代及北宋故事。著名的詩人林逋、詞人晏殊的軼事都有記載。同時，此書又記錄了典章制度，民間風俗，且廣泛收錄文人詩詞作品。清時人們編寫《四庫全書》，也將它收錄進去。據說吳處厚寫的書稿都存在青色的箱子裡，傳給了自己的後人，所以稱青箱學。另一個說法是，唐宋時人們習慣用青色的箱子收藏書籍字畫，而這些寶貝一般都是要世代相傳的。《宋書·王淮之傳》裡說王淮之的曾祖王彪之，學問很淵博，又熟悉朝廷的典章制度，把自己的著述「緘之青箱」，而且「家世相傳」，當時人們就稱之為「王氏青箱學」。

其實，無論「青緗」與「青箱」，這門學問反映的，都是先人對知識的尊敬。我們的民族，向來有重視教育的傳統，即使家徒四壁，往往也要劃沙習字、鑿壁借光。

若是一個家族有世傳的學問，那是祖宗智慧的凝結，即便物質條件再艱苦，也要全力繼承，不敢荒廢。所以北宋詩人蘇舜欽才說：「無廢青箱學，窮愁古亦然。」

古人稱家傳的學問為「青緗」，先人留下的物件則稱「青氈舊物」，也與青色有聯繫。這個典故與東晉的大書法家王獻之有關。東晉裴啟在其筆記體的書《語林》裡寫了個王獻之的故事，說有天晚上這位老兄仕書房睡覺，幾個偷兒摸進門來，一樣一樣，把屋裡的東西快拿完了，又想拿床上的青色毛氈。王獻之忽然說：「這條青色毛氈是我家用了幾代的東西，能不能別拿了吧？」偷兒們大驚，連方才的東西都顧不得拿，奪門而逃了。

《晉書・王獻之傳》對此也有記載。這個故事的真實性雖然有待證明，但卻很生動的刻畫出東晉士大夫坦蕩不羈的作風。一條舊氈子，值不了幾個錢，大約那書房裡很多東西都比它珍貴。但因是先人用過的，對於後人就有特殊的意義，所以賊人偷金竊銀都無所謂，但此物是不能給的。晉人這種看中自我評價、不計俗世標準的作風，很受後人欽佩，所以「青氈舊物」也就成了典故，指代家傳的珍貴之物。明清小說《兒女英雄傳》說「便是裡頭這幾件東西，也都是我的青氈故物」，用的正是此典。

當然，這個典故裡的青色，與文化傳承沒有直接的聯繫，只是湊巧。假如當時氈子是黑色或白色，那成語大約就變成「黑氈」或「素氈」了。舉這個例子，只是為中華色彩文化的博大精深提供一個有趣的佐證，以博一笑。

青色

卑者所服 ⋯⋯⋯⋯⋯⋯⋯⋯

青色與諸多傳承文化的載體相聯繫，作為學習文化、繼承文化、發展文化的讀書人，將自己的服色選擇為青色，似乎是理所當然的事情。這種結合，也為青色添加了許多儒雅之氣。不過讀書人雖然以青色為身份標識，但畢竟沒有權力去壟斷這種色彩。由於成本低廉，青色也迅速跟大眾生活聯繫起來。

秦漢之交，政府曾以頭巾顏色來區分百姓的身份地位，規定「庶民為黑，車夫為紅，喪服為白，轎夫為黃，廚人為綠，官奴、農人為青」。同時漢代法律又規定，農民只許穿本色麻衣。西漢末年，法律鬆動，允許農民穿青色、綠色的衣服。同時，貴族的奴僕，基本都穿青衣，一則可以襯托主人衣著的鮮豔，二則勞作時也耐髒。前文提到的把奴僕稱作「蒼頭」，就是此時出現的。

兩晉南北朝時，曾經出現過「酒次青衣」的故事。《晉書》記載，西元三一三年，漢王劉聰大宴群臣，命晉懷帝身穿青衣來為大家敬酒，懷帝的兩位舊臣見狀號哭，結果被殺。西晉末年天下大亂，匈奴貴族劉淵號稱是漢朝皇族末裔，自稱漢王，入寇中原。他死後，他的兒子劉聰繼承政權，並率軍打破洛陽，俘虜了晉懷帝，史稱「永嘉之亂」。青衣是僕人的衣著，懷帝以皇帝之尊而從事僕役之事，他的舊臣難免要痛哭失聲了。只是千百年裡，多少身著青衣的奴僕為這些達官貴人辛苦勞作，被凌虐乃至死亡，卻無人為他們而哭。

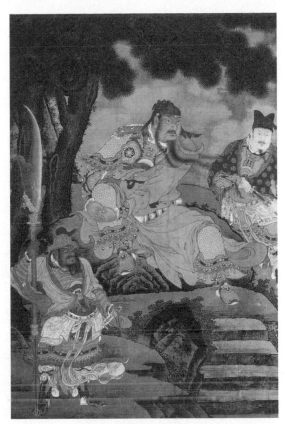

明·商喜·關羽擒將圖（局部）

民間流傳的關公形象，一向是「綠袍綠巾」；但在明代畫家商喜的《關羽擒將圖》中，特地把關二爺的頭巾塗成了藍色，以避「綠帽子」之諱。

青色當然也上過官服，不過均是出現在低階官吏的身上。最早在三國時，魏文帝曹丕定九品官人制度，「以紫緋綠三色為九品之別」，就把綠色定為小官們的服飾顏色。這一制度後世基本因襲。南北朝時，北魏曾定制五等公服，從高到低分別為朱、紫、緋、綠、青五色。隋煬帝乾脆規定「胥吏以青」，就是小官只能穿青色。唐太宗貞觀四年確定，六至七品官員穿綠，八至九品官員穿青。詩人元稹寫「綠袍

因醉典，烏帽逆風遺」，韋莊寫「新馬杏花色，綠袍春草香」，都是對這種官服的形容。而青袍由於是唐代官服中最低卑的一種服裝，因此還被用來代指品級極低的官吏。白居易因得罪權貴被貶任九江郡司馬，擔了一個徒有虛名而無實權的閒職，所以在《琵琶行》裡寫「座中泣下誰最多，江州司馬青衫濕」，以「青衫」一詞來形容自己淪落天涯的處境。

唐以後，宋元明也都繼續用青綠色來要求六品以下官員的衣服。如《大明會典》記載，明代官階共分九品，一品至四品的官服為緋色，即紅色；五品至七品為青

色，——從文物來看，指的是藍色；八品九品則為綠色。清朝官員的品級主要通過頂戴花翎和官服上的「補子」來區分，官袍一般都是石青色的，與其他幾個朝代都不同。

青色在官場政治中代表品秩低下，在民間生活裡還成為一些低賤行業的表徵。秦漢時奴僕穿青色，已經把這顏色的地位壓低；唐代則有人直接提出「綠幘，賤人之服也」，李白還寫詩說「綠幘誰家子，賣珠輕薄兒」；至元明時期，政府直接規定樂人、妓女必須著綠服、青服、綠頭巾，《元典章》還明文要求，「娼妓之家，家長並親屬男子裹青頭巾」。民間所謂「綠帽子」的說法，就源於此了。原本因親民而質樸、因文化而高雅的青色，被平白塞進了污穢、猥褻的成分。

明·郭詡·琵琶行圖
現存於北京故宮博物院｜明代畫家郭詡根據膾炙人口的《琵琶行》繪製了一幅寫意人物畫，描繪白居易與琵琶女邂逅的情景。可惜這是一幅水墨作品，難以見到「司馬青衫」的顏色。

新秀方然

<div style="writing-mode: vertical-rl;">

用，最充分地體現了這一點。

人們的審美觀念與哲學思維。青色在繪畫與瓷器中的運

然緊密聯繫。而在藝術中對色彩的選擇，又體現了當時

的藝術門類，與色彩的運用必

藝術，特別是以視覺表現為主

</div>

<div style="writing-mode: vertical-rl;">

青色

</div>

青色

【山水入畫】

中國古代的繪畫，大約分為人物畫、花鳥畫、山水畫兩大門類。青色在山水畫中的運用最為廣泛。這一則是由於自然界本就是由青山綠水組成的，當然要用綠色去描摹重現；二則是由於製作石青、石綠青色顏料非常方便，畫家和工匠們常用藍銅礦製作成石青，孔雀石製作成石綠，而藍銅礦和孔雀石既廉價，分布又廣泛。

山水畫的最初形態被稱為青綠山水。按照當代學者謝宗君先生的說法，青綠設色山水畫出現在戰國以後，滋育於東晉，確立於南北朝，興盛於唐宋。就文物考證來看，長沙曾在戰國時期的楚國墓葬中出土一幅帛畫《人物御龍圖》，即染有淡色，算是迄今為止發現最早的著色畫。可惜年代久遠，顏色亦不可辨析。青綠山水的鼻祖，一般被認為是東晉顧愷之所畫的《廬山圖》。據說，這幅畫是以深淺不同的綠色，來表現廬山奇秀蒼潤的山體，飛流湍瀉的瀑布，撲朔迷離的雲霧，十分令人迷醉。當前我們能看到的，只是隋唐時畫家的摹本，原作早已失傳了。不過從中大約也能看到些許原畫的風範。

顧愷之出身於江南顯族，生長於山水秀麗的無錫，曾在權勢人物手下做過小官兒，因不喜歡政治，長期優游於長江沿岸的山水名勝，這才成就了他的《廬山圖》。而代表他最高成就的《洛神賦圖》，是將人物與山水合一的夢幻題材，也是以青綠顏色為主。而除了顧愷之外，魏晉時很多名畫家，如戴逵、陸探微、田僧亮等等，也

湖南長沙子彈庫楚國墓葬出土的《人物御龍圖》，在人物的唇和衣袖上，可以看出施點過朱色的痕跡。這是迄今為止所發現最早的開始使用色彩的繪畫作品。

都作過山水畫。

為何魏晉時會出現山水畫這種藝術形式呢？這就與當時的社會思潮特別是知識分子的精神追求有關了。當時天下分裂，戰亂頻繁，士大夫們深感人生短暫，世事無常，──正如曹操所唱的，「對酒當歌，人生幾何，譬如朝露，去日苦多」。於是他們不再追求生命的長度，而以張揚、狂放、超脫來拓展生命的寬度，形成了魯迅先生所說的「魏晉風度」。當時，在哲學上，出現了玄學思想，力圖向自然回歸。《三國演義》裡露過一小臉兒的何晏等便屬此流。在文學上，出現了以自然山水為審美對象的山水詩。謝靈運是山水詩的鼻祖，但詩寫得不好；老幼皆知的，卻是陶淵明的「采菊東籬下，悠然見南山」。而在藝術上，就出現了青綠山水。

畫家筆下的青綠山水，既是對自然界的再現，又是自己胸中天地的體現。這正是

明・沈周・桐蔭濯足圖
現存於首都博物館｜明代大畫家沈周的《桐蔭濯足圖》
中，深谷幽靜，樹木挺拔，一位隱士悠閒地濯足於溪水
中，等著童子來奉茶。在以藍綠為主色調的渲染下，人
與自然融為一體的山中生活令人嚮往。

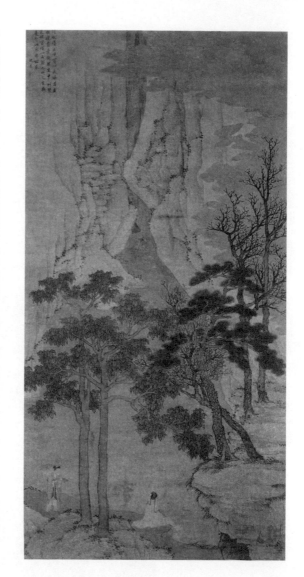

青色

所謂的「天人合一」。而南朝劉宋的畫家宗炳，進一步將作山水畫表述為「澄懷觀道」，也就是擺脫世俗的羈絆，廓清自己的胸懷，用審美的眼光，在青山綠水中體味宇宙的精神、生命的本質。由於魏晉風度的浸染，青色，卻承載了許多放任自由的氣息。

獨立成宗

創立於魏晉的山水畫，到了隋唐時期日益成熟。畫家們的作品並非只是表現山山水水，天氣的陰晴，時節的寒暑，乃至朝昏變化，都能以青綠色調來體現。而大畫家展子虔的出現，正式確立了青綠山水的畫風。

展子虔生活在南北朝後期，曾歷仕北齊、北周，至隋時為文帝楊堅所召。他善畫佛道、人物、車馬、樓閣、山水、殿閣、歷史故事等，尤以畫山水聞名。由於他善於表現自然界中深遠的空間感，他的山水畫被稱為「遠近山川，咫尺千里」。而在用色方面，他仍以青綠為主。現藏北京故宮博物院的《遊春圖》被認為是其傳世之作。

在這幅畫上，展子虔以圓勁的線條和

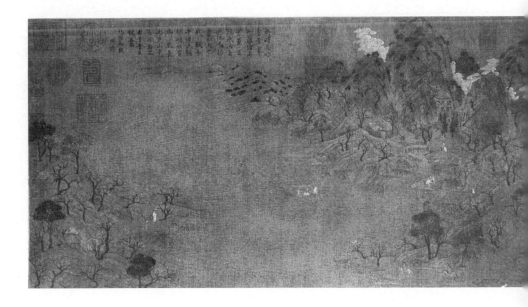

隋・展子虔・遊春圖

現存於北京故宮博物院｜展子虔的《遊春圖》是他傳世的唯一一作品，也是中國現存的最古老的山水畫卷。畫右側的六個字是宋徽宗留下的墨寶。

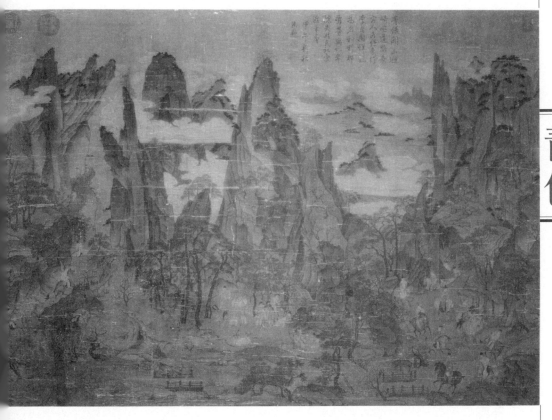

唐・李昭道・明皇幸蜀圖

現存於台北故宮博物院｜唐明皇在安史之亂中倉皇逃亡四川，但作為李昭道不得不將之粉飾為「巡幸」。現存的這幅《明皇幸蜀圖》，通常被認為是宋人的摹本，亦有學者認為是元代畫師所作。

濃麗的青綠色彩，描繪了在陽春三月、花紅樹綠、山青水碧的郊野中，貴族、仕女騎馬泛舟、踏青賞春的優美景色。後來宋徽宗還親筆題了《展子虔遊春圖》六個字於畫上。學者們認為，這幅畫的問世，標誌著山水畫已成為一個獨立的畫科。而展氏以其精湛的技藝，直接影響了唐代的山水畫，更被後人稱為「唐畫之祖」。

唐時，生活在武則天至唐玄宗時代的李思訓、李昭道父子，在展子虔的影響下，更創立了金碧山水一派，把青綠山水帶到了新的高峰。

所謂金碧山水，就是以泥金、石青和石綠三種顏料作為主色，李氏父子用它來鉤染山廓、石紋、坡腳、沙嘴、彩霞以及宮室樓閣等建築物，再施以青綠之色，畫面濃烈沉穩，比青綠山水多了泥金一色。泥金是用黃金粉末混合膠水調製而成的顏料，十分符合盛唐時代的氣質。

對此，元代收藏家湯垕稱讚說：「李思訓畫著色山水，用金碧輝映，自成一家法。」李思訓因為擔任過武衛大將軍，這對父子又被後人稱為大小李將軍。唐時人們讚譽李思訓的畫，達到了「夜聞水聲」的通神境地。而李昭道「變父之勢，妙又過之」。李思訓的畫作至今已湮沒，但李昭道的《明皇幸蜀圖》卻有摹本留存於世。這幅畫是典型的青綠山水作品，畫中運用的石青石綠雖經過這麼久遠的時間，仍然清晰可見。而所謂「明皇幸蜀」，就是唐明皇在安史之亂的時候，放棄首都長安，遷至四川避難。李昭道將安史之亂的文字歷史轉化成生動的畫面，從而具備了歷史與藝術的雙重價值。

李氏父子出身皇室，其作品反映的是肯族階層的審美趣味和生活理想。金色與青色的混用，更成就了金碧輝煌這一成語，流傳至今。

青色

門類繁盛

經過隋唐的成熟期，山水畫到了兩宋時進一步發展。兩宋的統治者似乎很喜歡繪畫，北宋初年即成立了「翰林圖畫院」，由國家出錢供養藝術家們作畫。到了著名的丹青皇帝宋徽宗時，繪畫還成為科舉應試的必考內容，稱為「畫學」。藉著這些有利的條件，山水畫蓬勃發展，李成、范寬、關仝等大家接踵而起。不過，這幾位畫的多是黑白相間的水墨山水，傳承青山綠水的，則是畫院的一些人物。比如王希孟，曾作《千里江山圖》，以極其細膩的筆法，描繪了連綿不絕的青山和煙波浩淼的綠水，以及山水間自由的飛鳥、優遊的小舟、熙攘的旅人，還有星星點點的亭臺樓閣、竹林茅舍。甚至於，連雲彩的流動、陽光的明暗，都被他用深淺不一的青

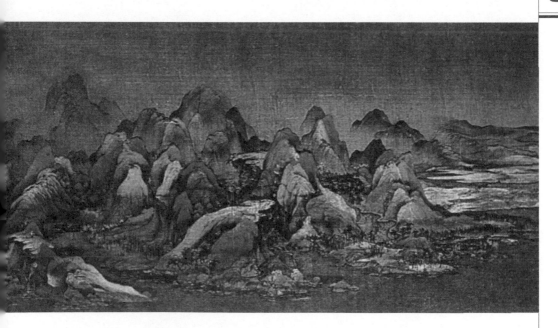

一六四

綠表現了出來。所以，有學者評論說，此畫「在用色上，畫家全面繼承了隋唐以來青綠山水的表現手法，突出石青石綠的厚重、蒼翠效果，使畫面爽朗富麗。水、天、樹、石間，用摻粉加赭的色澤渲染，更突出了綠色的鮮亮奪目」。

其實這時，山水畫已形成了金碧山水、大青綠山水、小青綠山水三個門類，在元、明、清三朝各自發展並相互影響，而以小青綠山水為盛。金碧山水前文解釋過了。大青綠山水多鈎廓，著色濃重。小青綠山水則是在水墨淡彩的基礎上薄施青綠。因此學者們總結說，金碧山水金碧輝煌，大青綠山水長於燦爛明豔，小青綠山水妙在溫蘊俊秀。青綠山水明亮而輝煌，閃耀著爽朗愉悅的情緒，反映出蓬勃升騰的理想，所以長盛不衰，一直受到人們的喜愛。

北宋‧王希孟‧千里江山圖（局部）

現存於北京故宮博物院｜北宋時政府成立了國家畫院來推動書畫藝術的發展，天才少年王希孟十餘歲即入畫院學習，並曾得到宋徽宗的親自指點；十八歲時用了半年時間畫出《千里江山圖》，被視為青綠山水的扛鼎之作。

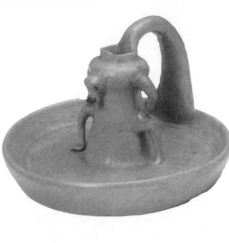

東晉・甌窯・青瓷點彩牛形燈
現存於浙江省博物館

青色

千峰翠色

瓷器被譽為中國文化的名片。青綠山水享有盛名，青瓷的名氣只怕還要超過前者。

青瓷之青，來源於製作瓷坯時混入的鐵礦。在焙燒過程中，氧化鐵因化學還原作用而變為淡綠色。由於鐵礦在中國分布廣泛，這才有了青瓷的盛行。據考古發現證明，早在商周時期中國就出現了原始青瓷，歷經春秋戰國時期的發展，到東漢有了重大突破。在浙江、江蘇、江西、安徽、湖北、河南、甘肅等地東漢墓葬和遺址中，都出土了東漢的青瓷器。而三國兩晉南北朝時期，南北各地燒製青瓷更為普遍，瓷窯增加，種類繁多，品質進一步提高。晉代才子潘岳在《笙賦》中有「披黃苞以授甘，傾縹瓷以酌雩」的句子，所以當時浙江溫州一帶的甌窯所產青瓷，還有了一個非常富有文學氣息的名字——「縹瓷」。

南北朝時，南方和北方所燒的青瓷確實各具特色。南方青瓷一般胎質堅硬細膩，呈淡灰色，釉色晶瑩純淨，常用類冰似玉來形容。北方青瓷胎體厚重，玻璃質感強，流動性大，釉面有細密的裂紋，行話叫開片，而釉色則是青中泛黃。河北景縣北齊

一六六

封氏墓出土的青瓷蓮花尊，造型非常漂亮，堪稱北方青瓷的代表作。

到了唐代，製瓷業已經成為獨立的部門。當時越窯的青瓷最富盛名。因浙江上虞一帶曾是古越人的故鄉，戰國時屬越國管轄，唐朝時稱越州，所以這一帶的瓷窯統稱越窯。唐代的文人雅士喜歡飲茶，越窯青瓷溫潤如玉的釉質，青綠略帶閃黃的色彩，能完美地烘托出茶湯的綠色，因此越窯青瓷受到了文人雅士的喜愛。當時詩人施肩吾的「越碗初盛蜀茗新」，許渾的「越甌秋水澄」，鄭谷的「茶新換越甌」，說得都是越窯瓷。而陸龜蒙的「九秋風露越窯開，奪得千峰翠色來」，寫得最好也最有名，所以「千峰翠色」也成為了青瓷的代稱。

越窯發展到晚唐時期日趨精緻，其中有被稱為「祕色」瓷者。清代《陶說》、《景德鎮陶錄》都把祕色說成是五代吳越王錢氏壟斷後越窯燒造的，專供錢氏宮廷和上貢中原朝廷使用，並要求臣下和庶民不得使用。學界歷來對「祕色」二字解釋紛紜，有的認為這顏色是艾草的顏色，也有的說祕色接近「縹碧」，即淺淺的青白色。查考文獻，祕色二字最早見於陸龜蒙的《祕色越器詩》；唐末徐寅又有《貢餘祕色茶盞七律詩》，説「捩翠融青瑞色新，陶成先得貢吾君，巧剜明月染春水，輕旋薄冰盛綠雲」，盛讚這供皇帝使用的祕色茶碗，造型圓如明月，色彩青翠可愛。一九八

唐‧八稜祕色瓷淨水瓶
洛陽法門寺出土的唐代八稜淨水瓶，出自越窯，被一些人認為是祕色瓷的代表。但亦有學者反對，認為祕色瓷並未流傳下來。

七年在法門寺地宮出土的唐代《衣物帳》中就有「瓷祕色」的記載，並出土越窯青瓷十六件。而祕色二字在明代文獻中仍沿用，甚至中華文化圈中的其他國家也有祕色瓷器，如古時朝鮮的「高麗祕色」。有學者認為，從大量的文獻記載與實物考察來看，祕色實際是晚唐以來高檔青瓷的代稱。

雨過天青

青瓷真正進入成熟期，是在宋代。龍泉窯、官窯、汝窯、耀州窯等，都屬於青瓷系，且各擅勝場，名動天下。其中最珍貴的，乃是汝瓷。

汝窯位於今河南臨汝境內，宋時稱汝州，故有此名。宋人評青瓷以汝窯為首位，號稱「名瓷之首，汝窯為魁」。當時文人的著作，如歐陽修《歸田錄》、陸游《老學庵筆記》，都曾寫到汝窯及其瓷器的精美。明清兩代品評宋代五大名窯時，也列汝窯為第一。不過汝窯只運作了二十年，產量很少，南宋時學者周輝在其《清波雜誌》中即發出「近尤難得」的慨歎。那時都難得，如今自然傳世的更少。

汝窯的青瓷，有天青、粉青、豆青、蝦青等多種層次，還有蔥綠和天藍，其中最為珍貴的乃是雨過天青色。前人讚美說，「青如天，面如玉，蟬翼紋，晨星稀」。所謂面如玉，是由於汝瓷撫摸時溫潤膩滑，看上去光亮晶瑩，「視之如碧峰翠色，有似玉

非玉之美」。所謂蟬翼紋，是由於釉面開裂的紋路，一條大紋旁又有一條次紋，次紋旁又生次紋，如同夏蟬翅膀上的紋路。所謂晨星稀，是由於釉中有少量氣泡，在光照下時隱時現，似晨星閃爍，被古人稱為「寥若晨星」。而最不可思議的，就是這「青如天」。

這種天青色的瓷器，在不同的光照下和不同的角度觀察，顏色會有不同的變化。在明媚的陽光下，顏色會青中泛黃，恰似雨過天青後，雲開霧散時，一碧如洗的天空上閃耀著的金色光芒。而在光線暗淡的地方，顏色又是青中偏藍，猶如清澈的湖水。

後人究其原因，原來是汝窯利用瑪瑙入釉產生的效果。摻入瑪瑙後，釉面會產生不同角度的開裂和大小不一的氣泡，最終對光線的反射產生不同的效果。

民間為這種顏色演繹的故事，卻比科學的分析精彩得多。據說，汝窯燒製瓷器時，請宋徽宗確定顏色標準，宋徽宗開口吟道

北宋·汝窯·青瓷奉華紙槌瓶

現存於台北故宮博物院｜這件瓶子上的「奉華」二字是宋高宗嬪妃劉氏的堂號。汝窯名列宋代五大名窯之首，但傳世的瓷器只有六十五件，且相當部分散落在歐美。隔著千年看去，它淡淡的青色，總帶著一抹淡淡的哀傷。

「雨過天青雲破處，這般顏色做將來」，就是要做成大雨初歇天色尚陰時，雲端裂開處漏出的一角天空，那種帶著傷感氣息的顏色。另一種說法，則說這一要求是周世宗柴榮提的。宋徽宗做皇帝不怎麼樣，卻擅長藝術，瘦金書名垂千古，所以說他提的這種文謅謅又刁鑽的要求，大約可信。而在匠人們的嘔心瀝血之下，這種顏色竟真的現於世上，委實令人驚歎。為了突出這種瓷器的珍貴，還有進一步的附會，說瓷器出爐的那一瞬必須是煙雨天，才能燒出這種顏色來。

其實，種種的演繹，無非是想為這美麗的瓷器增添些神祕色彩，從而更顯其高貴。背後蘊藏的，還是先人對自己技藝的自豪。

青瓷是瓷器的起源，在其基礎上發展出白瓷，之後才派生出青花、五彩、鬥彩、粉彩、古彩等各色瓷系，而萬變不離其宗，青瓷最能代表中國文化的精髓和審美。在它溫潤細膩的追求中，可以看出儒家溫柔敦厚的美學傾向；在它含蓄蘊藉的風格中，也可看出儒家美學內斂的氣質。宋代是中國儒學復興的時代，也是瓷器成熟的時期，儒家思想促使了宋瓷的突出發展，溫潤而內斂的儒家審美準則給造瓷者很大的啟示。二者之間絕非巧合。

氤氳青花

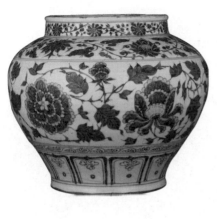

元·青花纏枝牡丹紋罐
現存於北京故宮博物院｜元青花纏枝牡丹紋罐，白底藍花，素樸、純淨而又含蓄。

唐代，在青瓷高度發展的基礎上，匠人們又製造出了精美的白瓷。到了元代，人們以白瓷和青瓷為根基，又發展出了成熟的青花。

青花是青花瓷的簡稱。青花的青色，與青瓷之青不同。後者偏淺綠色，而前者則是指徹徹底底的藍色。青花是在白色的胎底上以藍色形成圖案，表達了一種平淡優雅、從容安靜的美。

燒製出藍色花紋的祕訣，在於氧化鈷的使用。因為氧化鈷一經高溫，就會變成藍色。工匠們先用氧化鈷在白色的胎體上作畫，然後上釉，經過高溫燒製，便成了青花。乳白色的底子，上面加上清澈的藍色，外面罩上透明的釉，形成鮮潔光亮、清雅透明的效果。

這種氧化鈷，古時稱蘇麻離青，是波斯語「蘇來曼」的譯音。蘇麻離青是中土沒有的東西，其產地在古波斯或今敘利亞一帶，通過漫長的海上絲綢之路來到中國。唐代就已經開始使用蘇麻離青來製作青花瓷，但並不普遍。元代海上貿易發達興盛，大量蘇麻離青的進口，確保了青花瓷的

清・青花御窯廠圖桌面
現存於首都博物館

青花御窯廠圖桌面（局部）

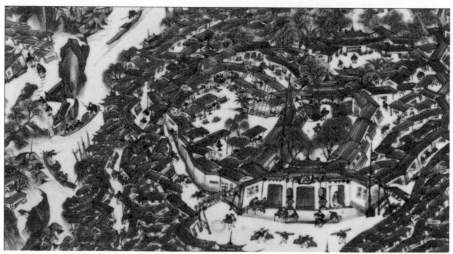

製作能夠形成規模，並不斷出現精品。明代永樂皇帝開始封鎖海上貿易，蘇麻離青進口不斷減少，匠人們只好用其他的材料來代替，效果便差了許多。南宋人蔣祈在其《陶記》一書中記載景德鎮瓷業的盛況，說「窯火既歇，商爭取售」「交易之際，牙儈主之」。「運器入河，肩夫執券」。瓷窯的火才滅，商人們已蜂擁而至爭相購買；作為仲介的牙人、儈人，幫助把握技術關和談價錢；採用水路運貨時，挑夫們都要持券編號，有秩序地工作。好一派繁榮景象！

希臘人一直認為藍與白的搭配是最和諧的顏色。元青花恰好體現了這一觀念，可謂不謀而合。元青花在裝飾上，充分發揮藍白的藝術效果，有白地青花、藍地白花或青花線描為地等幾種風格。而在圖案設計，既有花鳥魚蟲，也有龍蛇神怪，甚至還與當時流行的雜劇相結合，將一系列歷史故事繪製到瓷器畫面上，如三顧茅廬、昭君出塞、蕭何月下追韓信等等，充分體現了世俗的審美情趣。

明清之際，青花瓷的精品繼續不斷湧現，其出口的瓷器中，青花瓷能夠占到八成。明永樂、宣德年間由景德鎮出產的青花瓷，被譽為至上之品。此時，雖然粉彩、五彩等色彩斑斕的瓷器也都大批生產，但人們普遍認為「五彩過於華麗，殊鮮逸氣，而青花則較五彩雋逸」。白底藍圖的青花，乾淨而清爽，優雅而平靜，既體現了儒家的含蓄雋永，也蘊含著佛道的返璞歸真。這正是中華文化關於美的主要詮釋。青花，自然就受到人們分外的喜愛。

元青花瓷以景德鎮為代表，景德鎮也因此成為中世紀世界製瓷業的中心。

第三篇

黃色

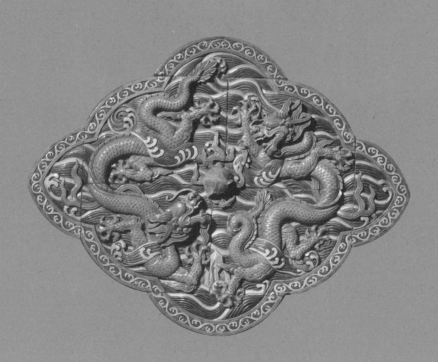

一

黃之源起

提起「黃色」，現代國人首先所想到的，大約不是某種顏色，而是淫穢、色情、少兒不宜、乃至某島國的電影和該類電影的女明星，大有魯迅先生所說的「一見短袖子，立刻想到白臂膊，立刻想到全裸體⋯⋯中國人的想像惟在這一層能夠如此躍進」的意味。而若將這詞彙與古代社會生活聯繫起來，人們大約又只會想起金光燦爛、雍容威嚴的皇室氣象；除此而外，那時似乎再無廣泛應用這一顏色的領域與場合。一為天子的專用色，一為賤業的指代色，「黃」之含義，究竟原本為何，又如何嬗變，還是很讓人好奇。我們不妨仍從這個字的源流說起。

廢棄的本意

「黃」字在中國文化裡出現得很早，甲骨文裡就有，寫作 ，有時也寫作 。郭沫若考證説，「黃」的本意，乃是玉佩，從字形來看，中部的方形筆劃代表環狀的玉，上面的筆劃代表繫於腰帶用的絲條，下面的兩筆代表裝飾用的穗子。金文中經常有「賜汝朱黃、玄衣」的記載，就是頒賜美玉等物的意思。

如此釋「黃」，並非郭氏的一家之言。一八九九年甲骨文被發現後，許多古文字學家，如徐中舒、張清常等，都持此見。《禮記》裡曾有「行步則有環佩之聲」的記載，也足見商周時人們有佩戴玉環玉玦的習慣。所以《甲骨文字典》裡採信了郭沫若等學者的觀點，解釋説「黃，象人佩環之形，古代貴胄有佩玉之習」。《漢字源流字典》則説得更為詳細，説「黃」在甲骨文裡的造型是象形字，出現金文以後變得繁複，在小篆裡則被修改得齊整，等隸書轉化為楷書後正式寫作「黃」，乃是「璜」的本字。而「璜」，本就是指黃色的美玉。《紅樓夢》裡賈寶玉那一輩兒以「玉」字排行，賈珍、賈璉、賈瑞等，名字裡都帶個斜玉旁，其中一個旁系地位低下的，就叫做賈璜。其實，都是一群假玉。

東漢時沒有人研究甲骨文，所以許慎對「黃」的解釋是「地之色也」，即大地和土壤的顏色。這個字的含義如何會從玉佩轉變為顏色呢？有人推論説，古時候，可能先形成了一個崇拜黃色事物的氏族，他們有了對

紅山文化·獸形玦

現存於首都博物館｜發現於內蒙古赤峰市郊的紅山文化，被視作新石器時代文化的代表。這裡出土黃色的玉質獸形玦，説明在西元前五六千年的時候，我們的祖先就開始使用黃玉作為飾物。

一七七

黃色

黃色

黃色這一色彩的認知和概念，但卻沒有一個表示這一概念創立某個文字，卻借用了一個字形來滿足應用的需求。借用一個什麼樣的字形，當然是要經過深思熟慮的，不能是隨意之舉。很有可能的是，這一氏族又以喜愛佩玉為特點，於是，他們選用了能反映本氏族特徵的佩玉的圖形符號，來代表他們喜愛的顏色，甚至他們的氏族。所以，本意為玉佩的黃字，就成了顏色的符號。而這一過程，就是文字學造字所用的「六書」中所謂的「假借」。

學者們的推論，並非毫無佐證。考古工作已經發現，在夏朝時，確實有一個名為「黃」的氏族，與商族同屬東夷集團，都受夏王朝的壓迫。而當商族興起、夏商鼎革之時，黃人便立即參加了商族反夏、滅夏的鬥爭。商朝建立後，由於黃氏族人的功勞，「黃」成為商朝的重要封國。商王朝的疆域，《漢書・賈捐之傳》說「東不過江黃」，就是往東不超過江水和黃國。而黃國的位置，大致在今河南潢川一帶。

黃國的故事，已經混同歷史的塵埃而湮滅；黃字那玉佩的本意，也逐步被人們忘卻，其顏色的含義卻深入人心。所以郭沫若總結說，「黃即佩玉，自殷代以來所舊有」，後來假借指代顏色，最終「假借義行而本義廢」。其實這一嬗變，在很多漢字的發展過程中都曾有過。

孤家寡人

黃色應當是我們這個民族最早認知的色彩之一。我們的文明起源於黃土漫漫的平原，這正是《易經》所謂「天玄而地黃」。我們的皮膚天然就是黃色，所以蒙古鐵騎踏過多瑙河時歐洲人驚慌失措稱之為「黃禍」。然而，漢字裡表示黃顏色概念的文字，卻十分有限。除了「黃」以外，勉強而論，「黈」原指黑紅色，通假「曛」字後，則指代落日餘暉那種紅黃相混的顏色，並不純正，而且這字基本已廢棄不用；「緗」是指淡黃色的絲織品，這字也用得極少，用它來指代顏色的情況就更少。所以，相對於表達紅色和青色的那些五花八門甚至千姿百態的字眼，「黃」之孤家寡人，顯得甚為可憐。

為何會出現這種狀況呢？有學者認為，黃色在封建王朝是皇室壟斷的色彩，因此限制了它的應用和推廣。但這個觀點不大說得通，因為黃色實際上是到了唐代，才宣布為帝王專用——這一點後文會詳述——而唐之前的千數年中，黃顏色的品類與文字都沒能發展到青、紅那種繁盛的程度，大約還是與這種顏色不易製作有關係。紅色既有從植物提煉的，也有從礦物提取的。青色雖然基本都是從植物原料中來，但那原料的栽培十分廣泛。黃色便不同了。古時染黃用的植物原料，秦漢時主要為梔子，南北朝以後，才擴展到地黃、槐樹花、黃蘗、薑黃、柘黃等。而秦漢之前，似乎連梔子的種植都很有限。比如周朝時設置的「掌染草」官員，負責的顏色有紅有黑有藍，

黃色

卻沒有黃色。而能夠染黃的礦物原料，如石黃、雄黃等，也都使用得很晚。

再者，人們對於色彩概念的認知和總結，基本都是來自於實踐。自然界中，紅色與青色的表現物十分繁多，黃色的卻相對有限。除了土壤與自己的膚色外，大約只有極少的植物、動物等是黃色。其結果就是，人們不再為這些極少數的東西單設概念，反而用已有的概念去指代它們。比如，《詩經》的《駉》裡說「有驪有黃」，《車攻》裡說「四黃既駕」，都是指黃色的馬。此外，黃鳥也是《詩經》裡出場頗多的角色，不是作為詠嘆的對象，就是承擔比興的媒介。《爾雅·釋水》則開始以「黃」指黃河，說它流出崑崙山的時候「色白」，但被無數條支流匯入以後「色黃」，所以稱黃河。至於一些藥材，比如大黃、地黃、牛黃等，也是因顏色而命名。

【黃帝四面】

既然上古之時，諸多事物都是因為顏色為黃色，所以名稱裡有了「黃」字，那麼被漢族奉為祖先的黃帝，其名稱是否也與顏色有關呢？

其實，關於黃帝究竟為何人的探討開始得很早。子貢曾經問孔子說：「古者黃帝四面，信乎？」夫子是「知之為知之，不知為不知」的老實人，坦率地承認自己關於上古時代是知之不多的。夫子曾說過，商因夏制，所以由商朝可以推論夏朝，周因

後人憑想像所繪的黃帝形象。他頭
戴冠冕、長眉細目、鬚分三綹，像
極了《西遊記》裡的玉皇大帝。

制，由周朝可以推論商朝，至於三皇五帝則不願多說。所以他對子貢提出的「黃帝四面」的問題，沒有詳細解釋，只泛泛地說黃帝可能找了四個與他合得來的人，讓他們分別統治東西南北四方，所以叫做「黃帝四面」。

夫子的後生們就沒有這種嚴謹的治學態度了，而且還極熱中於杜撰黃帝的故事。比如司馬遷就在《史記》裡為黃帝造過族譜，說他本姓公孫，名曰軒轅，「生而神靈，弱而能言」，就是出生的時候就有很多神蹟發生，剛生下來就會講話。至於為什麼後來稱「黃帝」，大部分學者的觀點是，他對應了五行中的土德，土色黃，所以名「黃帝」。還有人繼續推論，說黃帝一向是戴黃冕、穿黃衣、「垂衣裳而天下治」，這就是土德的表現。甚至還有人根據孔子與子貢討論的「黃帝四面」，認為黃帝有四張面孔。

其實，出現五行與五德始終理論的年代，與黃帝生活的年代相去甚遠，這種倒推牽強得很，但古代社會的統治者們卻是歡迎的，因為尊奉同一個祖先是宗族神，有利於維護大一統的局面；而五德始終如果是從黃帝就開始了，對於朝代的更替自然就有了合理的解釋。所以不僅《史記》，包括《易經》《禮記》《戰國策》等，關於黃帝的記載或描述，都基本一致。

現代學者考證說，黃帝的原型大概是中原地區的華夏族的一個酋長首領，因其對本民族的發展有很大貢獻，所以為後世長期傳誦。可是但因其年代太久遠，留下來的傳聞，大多撲朔迷離，難詳究竟。可是至戰國時，出於政治的需要，諸子百家中的許多人對那些傳聞進行編聯增纂，終於造就出一代帝王形象。

黃色

意轉下流

「黃」指玉佩也好，指大地之色也罷，總歸還是正正經經的顏色，至於跟黃帝聯繫在一起，更是無比高貴，如何到了現代會轉為色情淫穢之意呢？

一種說法是，這可能與《黃書》有關。相傳東漢道士張陵，也就是五斗米道的創始人、民間傳說裡赫赫有名的張天師。——因為是道教的泰斗，後世有時也稱之為張道陵，曾經寫過一部《黃書》，主要闡述房中術。之所以命名為「黃書」，據張道士說，是因為書裡的各種男女合體的法子都是黃帝創造出來的。張道士認為，自己的書裡講的乃是一種練氣修仙的途徑，但後世卻視之為宣淫之作，而且因為書中文字涉「性」太多，明清之際，居然還被列為禁書。張道士情託先人，甚至盜用黃帝的名義，無非是想增加自己學說的權威性，卻沒想到把祖宗拉下了水，使「黃」字衍生出「色情」的含義。

另一種說法是，「黃色」詞義的轉變，首先發生在西方社會的語言體系內，進而影響到中文語境。據說在一八九四年，一本名為《黃雜誌》的刊物在英國面世。這本雜誌的撰稿人、插畫作家、美術編輯、文字編輯等，大多是帶有一些世紀末情結的文藝青年，情調哀傷，自怨自艾，甚至還有一點點色情——當然，還遠遠稱不上淫穢。然而，在創刊的第二年，一樁意外使這雜誌聲名掃地。當時極負盛名的英國劇作家王爾德——也是許多人小時候都讀過的令人心碎的

《黃雜誌》封面
1894 年的一期《黃雜誌》。正是這本低俗的刊物，使黃顏色的身價一落千丈。

一八二

《快樂王子》的作者——因同性戀的罪名遭到逮捕。當地的報紙說，被捕的時候，王

爾德的脅下正夾著一本《黃雜誌》，於是當地人想當然地認為這雜誌和王爾德同樣是

不名譽的，甚至第二天就有人到《黃雜誌》的出版商門前示威，用石頭將櫥窗玻璃砸

得粉碎。

但後來有人求證說，其實王爾德被捕那天，胳膊夾著的書是法國作家比爾・路易

的小說《愛神》；無巧不巧，這本小說也是黃封面的——其實當時很多廉價小說都用

黃色紙張做封面，被稱為「yellow book」。而這些小說也被當時的人認為是低級趣味、

甚至粗俗下流的。所以《黃雜誌》也好，「yellow book」也好，都使得「黃色」與性、

色情、惡俗等等概念發生了聯繫。隨著西風東漸的過程，這一含義也傳入了國內。

間色流黃

黃色在古時視為五種正色之一，而在古人審定的五種間色中，還有一類顏色叫做

「流黃」。流黃是否也算是黃色？其深淺的程度又如何？不僅我們困惑，千年前就有

人產生過疑問。南宋學者程大昌在他的《演繁露》中說，紅、紫、流黃等被前人稱作

間色，但「流黃不知何物」。他開展了一番認真的考證，指出古詩裡曾有「中婦織流黃」

的句子，北宋黃庭堅的詩裡也有「明於機上織流黃」的說法，於是推論說，流黃應當

是一種絲織品，而且大概就是「黃繭之絲」。養過蠶的人大約都知道，有些品種的蠶繭是瑩白如玉，但有些品種的蠶繭卻是暗黃色。程大昌以為，流黃色就是指後者。這個說法引發了一場學術討論。同為南宋學者的高似孫在他的《緯略》裡專門寫了一篇《流黃》，列舉了更多的例子，來推斷流黃的概念。

他指出，漢代張載的《四愁詩》裡有「美人贈我筒中布，何以報之流黃素」；南北朝梁文帝寫過「思婦流黃素，溫姬玉鏡臺」；唐時張柬之則有「將軍占太白，少婦怨流黃」。此外，還有一些詩人的作品裡出現過「流黃」。高似孫總結說，「黃加黑為流黃」，就是一種顏色的名稱，只是有時代指這種顏色的絲織品而已。清代的學者俞樾也反對程大昌的觀點。他在《茶香室四鈔》裡也有一篇《流黃》，直截了當地說：「流黃者，程氏以為織黃繭之絲，非是。」

其實，流黃在古時不僅代指過絲織品。西漢劉安的《淮南子》裡有「甘露下，竹實滿，流黃出而朱草生」，東漢高誘對此注解說「流黃，玉也」，也就是一種顏色發黃的玉石。東晉葛洪輯錄的《西京雜記》裡說，會稽，

宋・米芾・褚臨黃絹本蘭亭序跋贊
黃絹是古人比較喜愛的書寫材料。唐代書法大家褚遂良曾在黃絹上為唐太宗臨摹王羲之的《蘭亭序》；宋代書法大家米芾對褚作十分欣賞，亦在黃絹上作文贊之。

也就是今天浙江紹興一帶，當時出產一種黃色的竹編席子，曾供給皇室使用，稱為「流黃簟」。隋代帶有百科全書性質的《編珠》，在羅列日常用品的《服玩部》裡也說，「會稽竹簟供御，號為流黃」。至於程大昌所舉的古詩「中婦織流黃」，是出自南宋郭茂倩主編的《樂府詩集》，年代並不算久遠，而此處的流黃，確實是指絹、素等絲織品。所以綜合來看，還是高似孫的觀點比較準確。

再者，「流」本身就有偏離的意思，「流黃」當然也就帶有似黃非黃的意味。古人按照五行確定了五種正色，又為了明確五種顏色間的遞進和轉變，像做填空題般地制定了五種間色。紅、紫、碧、綠等間色，都是獨立的造字，唯有流黃以組合詞的面目出現，其概念不清，需要學者多番討論，應用又窄，幾乎沒幾樣東西是這顏色，所以流黃很有被崇信五行學說的人，拉來湊數之嫌。

帝王專色

說起皇帝，有些人腦海中會浮現一個腦滿腸肥、酒色無度的胖子的形象，有些人卻會聯想到戎馬倥傯、英武威嚴的雄傑。無論樣子是猥瑣還是高大，有一件道具總是少不了的，就是他們身上一般都會穿著一件明黃色的、看起來金光閃閃的龍袍。這些或雄才大略、或剛愎自用、甚或昏庸無能的君主，為何都會選擇黃色來代表自身的權威呢？這其中，當然有很多故事發生。

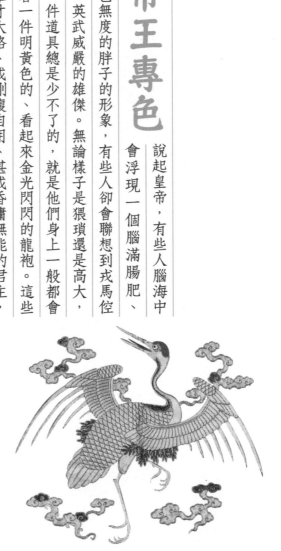

土火之辯

秦朝是中國歷史上第一個中央集權的帝國，秦始皇是中國歷史上第一個皇帝，秦始皇的龍袍自然也是國內古今第一件龍袍。然而這第一件龍袍卻不是人們慣常以為的黃色，而是黑色。春秋戰國時陰陽五行與五德始終之說盛行。按照這一理論，周人尚赤，是火德。水能剋火，秦王要取代周天子，就應以水德自居，崇尚黑色，而秦國的統治者對此深信不疑，所以無論是作為割據一方的小國之王，還是一統江山君臨天下的皇帝，其衣裳，都是黑色。

秦朝國運短暫，二世而終。代之而起的漢朝，龍袍起先也不是黃色。按照五德始終論的邏輯，漢取代了秦，應該是土剋水的表現，所以漢代當是土德，要崇尚黃色。

然而，也許是因為焚書坑儒導致五德始終論不能有效傳播，劉邦沒能接觸到，也許是因為「劉項原來不讀書」，劉邦根本就不曉得有這套東西，總之，建立漢朝以後，劉邦牢記自己號稱是赤帝之子來吸引大家跟著他造反的故事，當然也處處表現出尊崇赤帝、尊崇紅色的樣子。龍袍這樣具有象徵意義的重大物件，當然也做成了紅色。

然而劉邦不知道或者不信奉的東西，別人未必如此。其實劉邦建漢之初，就曾召集大臣討論國運。有些人逢迎劉邦的心思，說皇上是赤帝之子，大漢當然是火德。有些人大約是受過比較好的教育，嚴謹地論證說秦為水德，代秦剋水的當然是土德。

還有更激進的論點，說秦朝太短了，根本不算數，漢朝才是真正接替周朝的，所以

黃色

漢朝應為水德。由於議而不決，劉邦乾脆還是按自己的想法，尊崇了紅色。

而到了漢文帝的時候，又有大臣挑起關於國運的辯論。一個叫公孫臣的人對文帝進言說，漢朝其實應該是土德呀，馬上就會有黃龍現身，昭示這一點。但丞相張蒼反對，説漢朝明明是水德，黃河決口就是證明。文帝是個好好先生，對雙方的言論都不置可否。結果到了第二年，果然有黃龍出現於某地，很多人都看到了。文帝覺得這是上天給的警示，不重視不行了，於是召集一批高級知識分子，「申明土德」，並修改曆書和服色。武帝即位以後，正式承認秦朝是水德，漢朝是土德，要崇尚黃色。

武帝當然也就成了第一個穿黃色龍袍的皇帝。

中央之色

武帝雖然提出要崇尚黃色，但似乎並不真正重視。他做了黃色的龍袍，但也保留了紅色的龍袍。尚赤的傳統，在朝野和民間繼續保留。甚至到劉秀建立東漢後，又修正了武帝的提法，認為漢朝仍然是火德，就該看重紅色。劉秀也召集了一批人，展開關於國運的大討論。討論的結果，竟然把周人尚赤的理論都推翻了，說周朝其實是木德，崇尚青色，秦朝太短了，什麼德都代表不了，漢朝是繼承周朝的，木生火，所以是火德。一會兒説周朝是火、一會兒説周朝是木，一會兒説朝代更迭是「剋」、

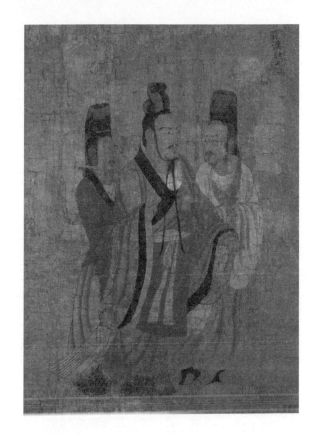

唐・閻立本・歷代帝王圖（局部）
唐代大畫家閻立本曾作《歷代帝王圖》，為從漢到隋的十三位帝王作畫。西漢的皇帝中，他只畫了漢武帝的兒子漢昭帝劉弗陵；而後者同劉邦等前任君主一樣，穿的是紅色的龍袍。

一會兒又說是「生」，足見五德始終說並沒有什麼客觀的邏輯，只不過是迎合政治的需要罷了。

所以有學者提出，武帝說尊崇黃色，並非真的承認什麼火德土德的辨析，而是看中了黃色的另一種象徵意義，即中央的顏色。

根據五行理論，金木水火土這五種元素與東西南北中這五個方位是一一對應的，同時又各以赤黃青白黑作為顏色的表徵。與中央對應的就是土，顏色為黃色，所以這顏色就有了中央的含義。天子要坐鎮中央，指揮四方，這種思維在周朝的分封制中已經體現得很明顯。《周易》裡說「君子黃中通理，正位居體，美在其中，而暢於四支，發於事業，美之至也」說的就是這個意思。孔穎達注解《周易》，對這句話又進一步解釋，說把黃色放在當中，而「四支」就是「四肢」，把四方的事物比喻為人的手足，黃色「兼四方之色」，就如同中心指揮手足。

到了秦漢的帝國時代，捨封國而設郡縣，權力集中於中央，中央直接指揮地方的意圖更加明顯。皇帝使用代表中央之色的黃色，正可加強這一意圖的體現。漢武帝是

一代聰慧而有作為的君主，他大約是既看到了五德始終說的混亂之處，又看到了作為五德基礎的五行說的可取之處，所以欣欣然地穿上了黃色的龍袍。

幫助武帝認識到黃色的這一層意義的，當數鼓吹「罷黜百家，獨尊儒術」的董仲舒。董仲舒對武帝說，帝王的王，有五層意思：皇、方、匡、黃、往。董氏在其著作《春秋繁露》裡解釋說：皇是指光明正大；方是指方向的明確和道德的正直；匡是指統治與寬容，讓道德修正天下；黃是指黃色，乃是美的象徵；往是指黃所蘊含的美的資質覆蓋四方，使天下完美無缺。黃色在五行中代表土，代表大地，忠臣、孝子的美好品德都是源於土的性質。土是五行中最高貴的物件，而黃色也是五色中最傑出的顏色。董氏的理論影響很大，現代學者考證說，即便在現在，皇、方、匡、黃、往這五個字，在中國各地的方言中，有的同音，有的同音同調，有的同義，而且都與帝王相關。

董仲舒對黃色的強調，顯然就是著眼於其方位的含義，跟五德始終沒什麼關係。

其實，某一朝代是某種德行的代表，本就很難論證。雖然有些比較二百五的人不遺餘力地舉例，一會兒那個祥瑞，一會兒這個奇蹟，但明白人一看就知道，這多係捕風捉影、牽強附會之說，想要以此來加強老百姓對政權的認同，即現代政治學所謂的合法性，效果比較有限。但五行方位之說，就比較容易為人所接受，而且實際上在秦漢時就已經被很多人接受，效果比較有限。所以捨德行之說而取方位的意義，對於加強統治而言，效果更好。

黃天當立

漢武帝提出尊崇黃色，卻並未禁止民間使用黃色。董仲舒之後，也有知識分子繼續強調黃色的特殊性。比如東漢的大學者班固，他在《漢書‧律曆志》裡說，「黃者，中之色，君之服也」，意思是黃色是中央的顏色，也是君主服裝的顏色。在《白虎通義》中，他又進一步指出，「黃色，中和之色，自然之性，萬世不易」，把黃色視作永不變更的大地自然之色。但此時民間似乎並不認同黃色與皇權間的關係，這集中體現在東漢末年的農民起義，也就是傳統史學所謂「黃巾之亂」上。

熟悉《三國演義》的人，對「黃巾之亂」會非常熟悉，因為該書開篇篇第一回的題目就是「宴桃園英雄三結義，斬黃巾英雄首立功」。劉備、曹操、孫堅等梟雄，都是靠鎮壓農民起義起家的。那麼，張角等起義軍領袖是否真的如說書人說的，是從山裡學了一身法術出來作亂的呢？「蒼天已死，黃天當立」的口號又是怎樣出現的呢？

小說裡說，張角是在山中碰到仙人，賜給他一部《太平青領書》，所以才學會呼風喚雨撒豆成兵，這事兒也略有歷史根據。在東漢末年，有一本宣講讖緯迷信的《太平經》十分流行，並成為道教經典。後世一般認為，《太平經》就是《太平青領書》，是傳承了戰國時陰陽家的一些學說。鉅鹿人張角是得到道士于吉的傳授，學習此經，創立了太平道，稱為道教的一個流派。張角領導的起義失敗後，于吉流落到江東一帶，繼續傳播教義，並得到了許多孫吳官員將領的信奉，最終觸怒了孫策，被賜死。

太平道也終於從此沒落。

《太平經》中也講五行無色，但有自己的一套獨特體系。比如，在它的理論中，「木」表示東方、青色，君主，「土」表示中央、黃色、民眾。基於這一點，張角等人認為當政的東漢劉氏應該倒臺，所以才提出了「蒼天已死，黃天當立」的政治口號，又用「歲在甲子」表明起事的時間，用「天下大吉」渲染成功後的美好世界。

道教尊奉黃帝和老子，所以穿衣戴帽都用黃色，「黃冠」還成為道士的別稱。太平道是道教的分支，張角當然也是穿黃戴黃。而起義軍大部分都是太平道的信徒，於是統一以黃巾裹頭，既表示信仰，也是對黃色天命的繼承。魏晉之際的學者楊泉在他的《物理論》裡描述他所見到的黃巾大起義的景象，說黃巾軍「被服純黃，不將尺兵……所至郡縣無不從，是日天大黃」。排山倒海的軍隊，把天空都映成了黃色。

農民起義軍這麼大張旗鼓的使用黃色，足見此時黃色尚未確立唯我獨尊的地位。

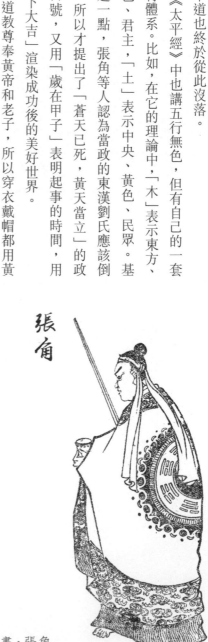

張角

版畫·張角

壟斷年代

真正把黃色提升到皇室專用、高不可攀的位置的，是隋唐的統治者們。

當然，在兩漢與隋唐間的四百年，也有一些小統治者們看重黃色。比如精彩紛呈的三國時代，軍閥們都相信劉秀訂立的漢朝火德的說法，而火能生土，所以都來搶當土德的繼承人。袁紹的手下就曾經勸他，說您是舜帝的後代，舜帝就是土德，您可是土德的傳人呢，您不爭天下誰爭天下。董昭勸曹操遷都許昌，也說許昌方位上屬於土，把基業建立於此的人必成大業。後來曹丕稱了帝，果然公告曹家是順應土德，尊尚黃色，還強調魏國皇帝要在每年的三月、六月、九月和十二月，各穿黃色禮服十八天。孫權對曹魏繼承土德不服氣，在自己稱帝時乾脆定年號為黃龍，表明自己才是正統。南北朝時也有一些小政權尊崇黃色。不過，在分裂割據的局面下，這些名為皇帝實為諸侯的統治者，影響力都還是有限的。

到了隋唐時期就不同了。隋唐時天下一統，國力繁盛，在安史之亂前，中央政府也十分強大，影響力廣泛。因此隋唐的皇帝們抬舉黃色，黃色便高貴起來。隋朝跟秦朝一樣國祚短暫，代表什麼德行還沒辨明白，就已經反了三十六路諸侯，起了七十二處煙塵，天下大亂。但隋文帝穿黃色龍袍，是有記載的。而且此時不僅皇帝衣黃，貴族也穿黃色。唐人劉肅在其《大唐新語》裡就寫到：「隋代帝王貴臣，多服黃紋綾袍。」唐朝的開國皇帝李淵則沿用隋朝的禮服形制，用黃袍作朝服，但卻禁止官員和

黃色

平民穿戴，這才開了黃色為皇帝專用的先例。

可能是因為在位不久就被兒子趕去做了太上皇，李淵的命令，似乎打了折扣，貫徹得並不好。很多隋朝乃至南朝的沒落貴族，在唐初仍然可以穿黃衫，而且黃衫似乎成了他們曾貴為王子王孫的經歷的說明。唐代書法家張彥遠記載過一個故事，說太宗皇帝李世民喜歡王羲之的書法，聽說民間有人收藏了《蘭亭序》，就派大臣蕭翼去調查；後者於是換上一件不大合體的黃衫，打扮成一副潦倒的樣子，開展情報搜集。蕭翼是南朝蕭梁的後裔，當然是貴族出身，但在太宗手下為官，絕對不能算沒落。他如此打扮，無非是一方面避免引人注目，一方面又表明自己有點家學淵源，有品鑒藝術品的能力，輕易不要騙他。在這個故事裡則可以看到，至少在貞觀年間，黃色尚未被皇帝完全壟斷。

再過些日子，情況又起了變化。天寶年間，大臣韋韜向唐玄宗建議說，皇上和臣屬還是要有所區別，皇上不僅龍袍要用黃色，桌椅板凳、床

唐‧閻立本‧步輦圖（局部）

在閻立本的另一幅名作《步輦圖》中，唐太宗在接見西域使者時已經身穿黃色龍袍。不過太宗皇帝從未要求黃色專屬皇家。

單被褥都要用黃色，而官民所有的物品都不能用黃色。此時的玄宗，已不是那個韋后亂政時力挽狂瀾、英姿勃發的少年，也不是那個開元盛世時選賢用能、廣開言路的君主。他已經開始沉湎於逢迎、諂媚和享樂，所以欣然接受。於是，自這時起，黃色真正被皇家壟斷了。據說供職於玄宗手下的大詩人王維，曾經擔任掌管宮廷樂舞的大樂丞，並編導了一齣「黃獅子舞」。而這舞蹈，也因黃色的關係，只演給皇帝看。這舞蹈大約一直流傳到了北宋，因為北宋學者王讜在其著作中描述「黃獅子舞」時，專門叮囑年輕人說，「非天子不舞，後輩慎之」。

元·佚名·張果見明皇圖

在元代佚名畫家所繪的《張果見明皇圖》裡，唐玄宗已是一身黃袍、大腹便便；坐在他下首的仙人張果老則白髯高冠、侃侃而談。中間隔了幾百年，畫家當然不可能親眼目睹玄宗的服色，只是因在元代已形成的定例推敲而來。

黃袍加身

唐王朝覆滅以後，天下再度陷入分裂割據的混亂局面。柏楊先生翻譯《資治通鑑》時，把五代十國時期稱為大黑暗，並感喟說，東漢末年同樣是天下大亂、軍閥混戰，但卻人才輩出，即使袁紹、劉表之類不成器的人物，也各有可愛之處；但唐末的混亂，各路軍閥都是豺犬之質，甚至豬狗不如，只給百姓帶來無盡的災難。而五代十國的混亂，終結於宋太祖趙匡胤之手。說到趙匡胤，人們自然就會想起陳橋兵變、黃袍加身的故事了。

話說趙匡胤本是後周政權統治者柴榮的手下大將，民間野史還說二人曾結為兄弟。柴榮也算有雄心有智謀，想要結束天下大亂的局面，但死得太早，大權於是落到趙匡胤手裡。西元九六○年，趙匡胤率軍抵抗外敵入侵，走到陳橋這個地方，忽然發生軍事政變，將領們要求趙匡胤自立為帝。後者還沒表態，就有人把一件黃袍披到他身上，於是三軍拜倒在地，口呼萬歲，一個新皇帝就此產生了。

陳橋兵變顯然是趙匡胤為了當皇帝，而自導自演的一幕鬧劇。為了堵住天下人的口，說自己不是蓄意奪權，他除了裝作被迫披上黃袍外，還叫人四處散播言論，說軍隊裡的某某頭天就發現天上多了一個太陽，這表示人間確實要換皇帝了。趙匡胤這套把戲，看起來虛偽做作，令人作嘔，但之前許多想做皇帝的人都搞過，比如王莽、曹丕、楊堅等等，所以也無可厚非。而作為此次演出最關鍵的道具，黃袍的巨大象

宋太祖趙匡胤畫像·現存於台北故宮博物院

趙匡胤雖是黃袍加身的主角，不過當了皇帝後，他的衣飾與生活均十分簡樸。在傳世的畫像中，他基本都是身著白衣、頭戴黑紗。

徵意義，是不言而喻的。

其實，如果仍按五德始終的理論來推的話，宋朝屬於火德，應當像漢高祖那樣穿紅色龍袍。當時朝野確有一些投機分子製造輿論，說宋朝好幾個皇帝出生時或者紅光滿屋，或者火光沖天，這都是應驗火德的表現。說這些話的人，無非是為了拍拍皇家的馬屁，換點實惠的東西。不過宋朝的皇帝還不是太傻，不怎麼買帳。據《宋史》記載，趙構當皇帝時，密州有人進獻五葉靈芝草，形狀好像人的手掌，顏色發紅而且富有光澤。宰相黃潛善認為這是一種祥瑞，因為紅色符合火德，象徵宋朝的昌盛。趙構卻看都沒看，就讓人把這草拿走了。

宋朝的皇帝們也許不怎麼尊崇紅色，但對黃色的象徵意義，還是很看重的。他們承襲唐制，不僅龍袍，其他穿的用的，也都用黃色。宋徽宗喜歡奇花

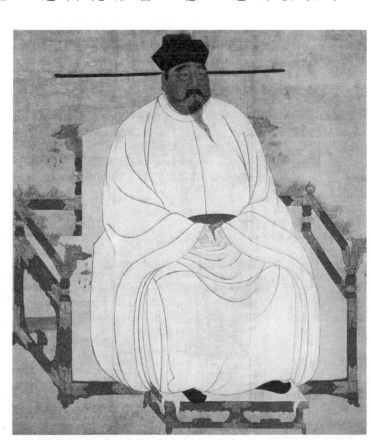

異石，蔡京等人就四處搜羅，上供所謂的「花石綱」。他們一發現誰家有稍微特別點的花草或石頭，不論其是官是民，都派兵卒直闖入門，在花草石頭上貼上黃色封條，表示這已經是皇家的財產了。這黃色封條的威力，已與現代國家政府強行徵用的法令相同了。

明朝的皇帝做過跟宋徽宗形式相似而更為過分的事情。一六四四年，闖王李自成攻入北京，崇禎皇帝在景山的松樹上懸繯自盡，他的弟弟朱由崧卻逃到南京，代替皇帝執政。這位先生毫無社稷淪喪的危機感，繼續作威作福。雖然是代理皇帝，他也要享受皇帝的待遇，下令搜羅民間美女充實後宮。於是宮廷使者在南京城內的街巷中四處逡巡，一發現年輕漂亮的姑娘，就在她的額頭上貼一張黃紙，表示她已是皇帝可以支配的物件，然後劫持到皇宮。《明史》和清人王初桐的《奩史》中都記載了這個事情，說「凡有女子之家，黃紙貼額，持之而去」。明代統治者如此為非作歹，國家焉能不亡？

恢復尊位

以黃紙作為皇室特權的代表，只是明朝承襲傳統繼續尊崇黃色的一個小例子。因為元朝時蒙古族統治者沒有設顏色的禁忌，所以百姓又開始混用各種顏色，明朝統治者在許多方面都極力恢復黃色的特權地位。比如皇帝的詔書要寫在黃色的紙上，稱

黃色

道光二十四年（一八四四）十月五日武殿試大金榜

古時科舉制度，除了針對讀書人的「文舉」，還有選拔軍事人才的「武舉」。然而，這份金光燦爛的武舉榜單頒布的年份，乃是鴉片戰爭戰敗後的第二年。國事衰微，但清廷仍強撐面子，百年之下，令人汗顏。

「黃敕」或「謄黃」；太監把「謄黃」送到內閣去，要用「黃袱盒」盛著；皇帝的文告也要用黃紙書寫，稱為「黃榜」；宮廷釀的酒要用黃羅帕封蓋；政府編造的戶口名簿叫「黃冊」，等等。

特別是在穿衣方面，明英宗在位時，曾下令說，官民都不許穿戴大雲（一種暗黃色）、柳黃、薑黃、明黃等黃色的衣服。這命令與唐玄宗當年的命令相同，據說是明英宗要恢復皇室尊嚴，所以下了這道命令。而沒過幾天，就有人撞在槍口上。京衛指揮使李春等身穿大雲和柳黃的紵絲衣上街，被錦衣衛抓了個正著，每人先罰了二十四紵絲，然後治罪。明代官員俸祿微薄，京衛指揮使官居正三品，但二十四紵絲還是會讓他破費不少。

不過，在明代，同皇帝沾邊的人，也是有可能享受到使用黃色的待遇的。朱元璋以八股取士來改造科舉制度，加強思想控制，而讀書人對考功名、走仕途仍然趨之若鶩。明時制度，讀書人要做官，需要先在本地考秀才；再到省城考舉人，此謂鄉試；最後到京城考進士，此謂會試。進士的第一名，當然就是狀元了。明時，倘若有人考中了舉人，所在的府縣按慣例要到考生家裡報捷，報捷的旗子用紅色的綾子製作，上面寫上金色的字，掛在旗杆上，到處宣揚。倘若某人中了狀元，那可是了不得的事，府縣的官吏要換用黃色的紵絲做旗子，用金絲在上面繡上「狀元」兩個字，掛在更高的旗杆上，到處宣揚。而用黃旗或者金字，就是宣稱，這讀書人已是皇家專用的人才了。

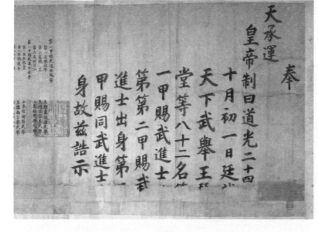

黃色

空前絕後

明清時期，國家的中央集權達到了前所未有的高度，黃色自然也就達到了空前絕後的尊貴地位。明朝恢復了黃色的崇高地位，而到了清代，尚黃的習俗更盛。

建築上，皇帝們居住的紫禁城，大面積使用黃色，而城外，除了廟宇，絕不允許使用。也就是說，只有神權才能與皇權稍稍看齊。唯一的例外是在雍正主政時，特准孔廟可以用黃色琉璃瓦鋪頂，以示對孔子的獨尊，算是民間建築的一次行政特別許可事項。

衣飾上，皇帝在平時可以穿藍色龍袍作為便服，但上朝一定要穿黃色龍袍以示威嚴。此外，皇家宗室還可以繫金黃色的帶子，「黃帶子」因此成了皇家直系子孫的別名。

此外，功臣和皇帝的侍衛，經過批准，都可以穿明黃色絲綢製作的褂子，俗稱黃馬褂。得到御賜的黃馬褂，既是莫大的榮譽，又可以享受許多特權。比如，打官司時，身穿黃馬褂，就可以免卻皮肉之苦，所以黃色還成為統治者籠絡下臣的手段。

至於吃穿用度行走起居，使用黃色的更多。所以末代皇帝溥儀曾回憶說：「每當我回想起自己的童年，我的腦海裡便浮起一層黃色：琉璃瓦頂是黃的，轎子是黃的，衣服鞋帽的裡面、腰上繫的帶子、吃飯喝茶的瓷製碗碟、包蓋飯鍋子的棉套、裹書的袱皮、窗簾、馬韁……無一不是黃的。這種獨家占有的所謂明黃色，從小把我獨尊的自我意識埋進了我的心底，給了我與眾不同的『天性』。」其實，甚至在八國聯軍打進北京，慈禧、光緒倉皇逃難時，走在河北 帶，還要人在路面上鋪撒黃沙，以示皇權尊貴，真可謂死要面子。

黃色因五行方位的原因而被政治利用，並經歷代統治者的打造，象徵意義不斷強化，固然變得尊

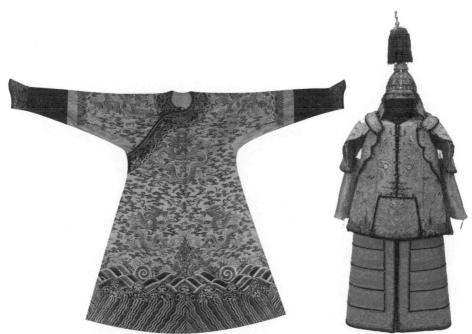

清・康熙明黃雲龍妝花緞袍
現存於北京藝術博物館｜龍袍是皇權的重要象徵，因為使用黃色，所以又稱黃袍。清代龍袍，一般繡著九條龍，前胸後背各三條，左右肩各一條，這樣前看後看都能看到五條龍，暗喻帝位「九五之尊」；——最後的那條藏在衣襟裡。

康熙明黃緞繡平金龍雲紋大閱甲
現存於北京故宮博物院｜這套金色盔甲是康熙皇帝檢閱八旗軍隊時專用，上衣繡了二十一條龍，下衣繡了十六條龍，均以金絲織就，可以充分襯托君主的強權與霸氣。

貴崇高，但偶爾也會顯得可笑。比如有人提出，華夏祖先黃帝之所以被稱為黃帝，就是因為他身穿黃衣治理天下，而皇帝要穿黃色龍袍正是這位祖先以身作則立下的規矩。其實，黃帝本就是傳說中的人物，其是否身穿黃衣根本無法考證；至於他本名公孫軒轅，為何被稱為黃帝，向來眾說紛紜。把製作龍袍的專利權套到黃帝頭上，無非是為君主統治再增加一抹神性色彩罷了。

《野客叢書·禁用黃》云：「唐高祖武德初，用隋制，天子常服黃袍，遂禁士庶不得服，而服黃有禁自此始。」自黃袍正式成為皇權象徵起，穿上黃袍的，力求保之；想穿黃袍的，伺機奪之。奪權的方式，除了高呼「天子寧有種乎？兵強馬壯者為之爾」此類野蠻型的，還有一種禮貌型的，也就是所謂的「黃袍加身」。提起「黃袍加身」，趙匡胤無疑是最有名的一個；但第一個導演「黃袍加身」的，卻是他當年的老上司郭威。趙匡胤策劃陳橋兵變，導演黃袍加身，建立北宋王朝，不過是拾了郭威的牙慧而已。

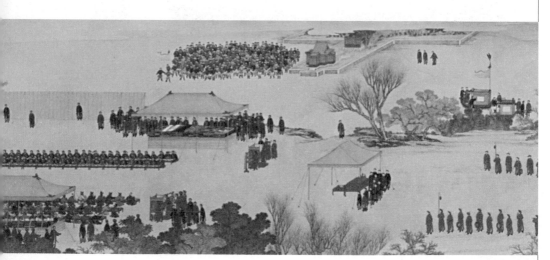

清·姚文瀚·紫光閣賜宴圖

清代畫家姚文瀚的《紫光閣賜宴圖》，描繪了乾隆皇帝在皇家內院的紫光閣宴請王公大臣和軍隊首領的宏大場面。因是皇帝請客，所搭的蘆篷和屏風都用了明黃色，在畫中十分引人注目。

吉祥如意

中國的各種傳統色彩中，除了紅色外，黃色也常常被視為吉祥喜慶的象徵，寄託人們的許多美好祝願。特別是那種金燦燦的黃，尤為人們所喜愛。這其中的原因，有人提出是因為黃色是皇家專用，顯得高貴，普通人出於攀附的心理，所以青睞黃色。不過這很難說得通，一則黃色是到了唐時才為君主們壟斷，而喜愛黃色的傳統卻早於唐代甚遠；二則，即使是為了抬高自己而喜愛黃色，那也不是想用就能用的，說不好要掉腦袋。於是又有人提出，可能與金子顏色發黃有關。俗語云「世道難行錢作馬」，有誰不喜愛金子、有誰願意跟錢過不去呢？何況金銀在戰國時就已成為流通貨幣。這種說法合理性強一些，但又不能解釋，銀子也是好東西，可白色為什麼往往被視為不吉利？其實，黃色之所以蘊含吉祥之意，有著複雜的成因，涉及宗教、種族乃至天文科學等多方面。

【有聖西來】

佛教在中國傳統文化中占有重要地位，而佛教似乎一直很重視黃色。寺院的山牆往往像皇宮那樣塗成黃色，當然一般顏色要暗很多，以示區別。許多王朝統治者禁止平民穿黃色衣服，但僧人的袍子與袈裟卻可以例外地使用土黃。佛祖與羅漢們的造像也基本是黃色，而且信徒或非信徒們跪拜許願時，常常把重塑金身作為心願達成後酬謝神靈的手段。這裡的「金」，大部分時候是黃銅，有權有勢或信念虔誠的，則會在銅像上貼一層金箔。至於富可敵國的若干人，乾脆就用黃金造了。那麼，佛教造像為何會選擇黃顏色的銅或金作為原料呢，這大約要從佛教的傳入說起。

關於佛教如何流傳進入中原，比較普遍的說法是，東漢明帝某夜做夢，見到有神人渾身散發太陽一樣的金光，在殿宇間飛翔。明帝醒來後諮詢群臣，博學多識的大臣兼辭賦家傅毅說，這乃是西方的聖人，名曰「佛」。於是明帝派遣郎中蔡愔等出使天竺。蔡愔最終請了兩位高僧回來，並以白馬駄經入洛陽。明帝准許二僧在中土傳教，還下令修築了中原的第一座寺廟，名之為白馬寺，此後香火綿延千年，至今仍為洛陽一大名勝。

大約由於明帝夢裡的神人身放金光，所以造像選擇了黃銅，以貼近其形象。又由於金子的珍貴可愛，貼金箔也成為禮敬佛祖的手段。不過明帝這夢並不十分可靠，許多學者對之提出了疑問。比如，有學者指出，傅毅在明帝在位時還是十幾歲的少年，

根本不可能在朝中做大官；有的學者考證，明帝做太子時就從兄弟那裡聽說過佛教的事情，不可能十幾年後做了夢才第一次見到佛祖。梁啟超先生還曾專門寫過《漢明帝求法說辨偽》，也不很相信這一說法。

從年頭上來講，釋迦牟尼是與孔夫子同時代的偉人，到了秦漢之際，佛教已經傳播到了西域的許多小國。漢武帝開疆闢上征服西域後，當地與中原的經濟文化交流就已開始，極有可能，有篤信佛教的龜茲或月氏商人長途跋涉去長安做生意，把佛教與葡萄、石榴和駿馬，都帶入了漢家的藩籬之內。學術界後來提出，西元前二年的漢哀帝時期，大月氏的國王派出的使臣伊存到了長安，曾口授佛經給一個名叫景盧的博士弟子，這才是佛教傳入漢地之始。這一說法源於裴松之注《三國志》時，所引魚豢的《魏書‧西戎傳》。大月氏於西元前一百三十年左右遷入大夏地區，其時大夏已信奉佛教。至西元前一世紀末，大月氏受大夏佛教文化影響，接受佛教信仰，並將其傳進中國漢地，完全可能。

而明帝求法的故事最早見於漢末和兩晉時的《四十二章經序》和《牟子理惑論》，兩本

明永樂‧釋迦牟尼佛像
現存於首都博物館｜金色的佛祖釋迦牟尼造像，在中國的寺廟中十分常見。

書都是佛教著作，寫皇帝派人隆禮重典地把僧人和佛經請入中原，大約也很有給自己臉上貼金的意味。

倘若明帝夢見金色神人的事是後人虛構出來的，那麼佛像以黃色為主調，又是什麼原因呢？這大約就與佛教經典中，關於佛的相貌的描寫有關了。比如《法華經》裡說，「諸佛身金色，百福相莊嚴」；《佛說觀無量壽佛經》裡說，「無量壽佛身，如……檀金色」；《大日經疏》裡也說，「大日如來……金色，寶幢如來白色如朝日，其餘花開敷佛、無量壽佛、鼓音佛三如來共為真金色。」當然，把佛的形象定位為金色，也是因為金子本身就是很有價值的東西，借此來凸顯諸佛的高貴。金光燦爛的銅像，當然比顏色暗淡的石雕或木偶更能震撼信徒。但這樣注解佛祖的形象，卻也有膚淺之處，以致後世有了所謂「人要衣裝，佛要金裝」的諺語。無論如何，因佛教的力量，黃色，特別是金黃色，具有了神性的含義。

巧妝額黃

南北朝時，佛教進入第一個興盛期，江南留下了四百八十寺的遺跡，北方則開鑿了大同石窟、雲岡石窟，讓佛祖們冷眼旁觀世事變幻。此時，

愛美的女子們從貼金箔的佛像上受到啟發，在化妝時將額頭飾成黃色，並逐漸形成一種風尚。

額黃妝的具體做法是，採集花朵的黃色花粉做成顏料，再用其將薄紙片、乾花片、雲母片、蟬翼、魚鱗、蜻蜓翅膀等物染成金黃色，剪成各種花、鳥、魚的形狀，然後將其黏貼於額頭、鬢邊等處。這些用黃色花粉染製而成的飾物被人們稱為「花黃」，也稱「約黃」、「塗黃」。南朝梁簡文帝的詩《美女篇》裡說「約黃能效月，裁金巧作星」，想來是這位皇帝稱讚的美女，化妝時用了月牙兒或星星形狀的花黃。北朝傳唱千古的《木蘭詩·敘述》說的也是額黃妝，而且與她姊姊的「當窗理雲鬢，對鏡貼花黃」相映成趣。除了貼花黃，也有許多女子直接把額頭塗成黃色。南北朝時的畫家楊子華作《北齊校書圖》，畫北齊後宮的女官校對圖書，就把這些女子的額頭畫成黃色。隋時詩人虞世南曾奉隋煬帝的命令，寫詩跟御前的司花女袁寶兒開玩笑，說她「學畫鴉黃半未成」，則是嘲弄這個十五歲的女孩額頭

北齊·楊子華·北齊校書圖（局部）

現存於美國波士頓美術館｜在《北齊校書圖》裡，畫家楊子華曾對女子們的額黃妝做過細緻地描繪；現在流傳下來的，是宋人的摹本，而且年代久遠，只能看到一些高光的效果。

的黃色畫得不好。

當然也有學者提出，額黃妝在漢朝的宮廷裡就有了，著名的美女趙飛燕就曾畫過。但不管是否屬實，這種妝扮在南北朝時才真正成為風尚，受到人們的追捧。而且，在當時，似乎額黃妝是未出閣的少女常用的裝束，出嫁以後就要另作一番打扮。有俗語說「今朝白面黃花姐，明日紅顏綠鬢妻」，所以在民間，「黃花閨女」成了少女的代稱，而且流傳至今。

額黃妝的流行就沒那麼持久了，不過唐宋時期，也還是受到女子們喜愛的。唐朝是佛教的另一個鼎盛期，武則天當皇帝後甚至自稱彌勒佛轉世。想來是隨著佛教香火的旺盛，所以額黃也更加盛行，這點在詩人們的作品中頗多體現。初唐盧照鄰的《長安古意》裡有「纖纖初月上鴉黃」，寫的是月牙狀的花黃。中唐的李商隱說「壽陽公主嫁時妝，八字宮眉捧額黃」，說的則是南朝劉宋壽陽公主眉間塗黃的典故。擅長描寫閨閣風情的溫庭筠，一會兒寫「額黃無限夕陽山」，一會兒寫「蕊黃無限當山額」，彷彿在這一體裁上建樹甚多。當過宰相的牛僧孺，在他的傳奇小說集《幽怪錄》中，記述了神女智瓊的故事，也寫到她把額頭化妝成黃色。

至宋代時額黃還在流行。大政治家王安石詠梅花的詩裡有「漢宮嬌額半塗黃」，又有「額黃映日明飛燕」，都是用美麗的女子來形容蠟梅的風骨。學者彭汝礪在他的《鄱陽集》裡說，「婦人面塗黃……謂佛妝也」，還寫詩說「有女夭夭稱細娘，珍珠落鬢面塗黃」，記載的都是這種習俗。額黃妝甚至還傳到了少數民族。北宋文學家張舜民曾奉命出使遼國，在他的《使遼錄》裡說契丹婦女的習俗，「胡婦以黃物塗面如金，

謂之佛妝」。宋人趙珙在記載蒙占族習俗的《蒙韃備錄》裡也寫到，蒙古族先民「婦女往往以黃粉塗額……至今不改也」。其實，幾百年裡女子們都愛用額黃妝，除了美化形象外，大約也覺得這黃色中蘊含著佛祖的力量，可以庇佑自己吧。

眉間喜色

把額頭的黃色視為吉祥的兆頭，並非女子的專利，而是古時社會上頗為流行的看法。許多相書裡都寫到，如果一個人的額上眉間出現黃氣，那麼這人必有喜事；如果黃氣濃得像帶子一樣，那麼這個人還要做大官。宋代的《相術占氣雜要》裡就說：「黃氣當額額橫……卿之相也。喜皆發於色……黃色最佳。」明代號稱是劉伯溫寫的一本相書《玉管照神圖》裡，也說「黃氣喜徵」。當時大眾顯然都接受了這種觀念，所以宋代蘇東坡寫詩說「忽然眉上有黃氣，吾君漸欲收英髦」，稱讚他的朋友馬上就有大好事降臨；梅堯臣在詩裡有「不信偃仰中園樂，還愛眉間喜色黃」，也是巴望著有好事發生；另一位詩人陳與義說「阿奴喜氣照人黃，傳得新詩細作行」，只是寫出一首新作品，同樣是喜氣洋洋，頗為滿意。

相面是一門古老的職業，據說可以上溯到春秋戰國時期，但專門記載相術的專業書籍，宋代以後流傳至今的很多，漢唐年間的就很難找了，所以眉間黃氣代表吉兆是

菊花圖
因為會使人聯想到歡喜之色，這種黃色
的菊花在古時很受人們喜愛。

何時被提出來的，很難考證。從文學作品看，這一命題唐代肯定是有的，因為韓愈在送別友人的詩裡也說過「城上赤雲呈勝氣，眉間黃色見歸期」。再往前，似乎漢代也有類似的説法。

漢代時倒是曾有一個表示黃色的字，寫作「蘴」，特指菊花的黃色。這個字又引申出美好之意，説面色若與黃色的菊花相仿，是歡喜之色。

「蘴」字後來不怎麼被使用了，但黃色的菊花似仍然受到人們的寵愛，甚至在唐宋時，與眉間黃氣相連，被賦予了一個別致的名字，叫做「喜容」。

其實，國人的皮膚是黃色的，憂慮苦悶時雙眉緊鎖，眉心的肌肉擰在一起，顏色發暗；高興時雙眉舒展，眉心的肌肉放鬆，皮膚平整，在陽光下呈現明亮的黃色。江湖術士所謂靠面相來斷人吉凶，主要還是察言觀色來揣摩對方心理。若有人雙眉舒展印堂發亮，自然是因為有好事發生、心情舒暢。相士打蛇隨棍上，一通花言巧語，矇得客人因果顛倒，以為是眉間有黃氣在先而事實發生在後，這才是黃色被稱為「喜色」的原因吧。

黃道吉日

柏楊先生以十餘年的心力把《資治通鑑》翻譯為白話文，為傳承中華文化立下不可磨滅的功勳。但此事有一未竟之處，就是中國的史書裡常夾雜許多天文現象的描述，而柏楊先生坦陳此事太過複雜，自己不懂。先生都不懂的事情，後生不敢妄論。所以黃道、黃道吉日這些古代天文學概念，與黃色有關，也代表著吉祥的徵兆，但含義具體是怎樣的，又如何演化而來，只能在這裡做一些簡單的描述。

中國古代的宇宙觀，主流的是所謂渾天說。「渾」就是圓的意思，古人認為天是圓的，形狀像個蛋殼，出現在天上的星星是鑲嵌在蛋殼上的彈丸，而我們的地球則是蛋黃。從這個蛋黃看出去，日月星辰都在東起西落不斷地運動，於是古人以地球為參照物建立天體運行的坐標系，並測量太陽月亮等在這個坐標系中的位置。這種想法就是「渾天說」，根據這種想法做出來的天文儀器就是大名鼎鼎的「渾天儀」。

我們學習現代科學，當然都知道地球是圍繞太陽公轉的。但在古人眼裡，太陽每天升起落下，似乎是它在不停運動。於是中國古代天文學家們測量太陽在天空中運行的軌跡，並稱之為「黃道」。智慧的先人，又進一步區分出太陽在黃道上的二十四個不同的位置，這也就是我們熟知的「節氣」。節氣是中國古代天文學特殊而偉大的成就，對於指導農業生產、維繫國家繁榮有著巨大的作用。

有學者考證出，「渾天說」與「黃道」概念的提出，大約產生於西元前四世紀的

戰國時代。而在西元前一百零四年漢武帝統治時期，已經有科學家落下閎製造渾天儀的記載。這相對於西方天文學，是有些晚的。古巴比倫人大約在西元前五世紀就有了比較完善的黃道說。他們的宇宙觀跟我們的「渾天說」很類似，也認為宇宙是一個大球，而地球處於中心。他們把太陽運行一周的軌跡劃分為十二等分，也就區分出了一年的十二個月。這個理論後來傳入希臘，希臘人把太陽視為偉大的阿波羅神，他們又觀測到太陽運行的黃道要經過十二個星座，神所走過的地方當然要有金碧輝煌的宮殿供他停留，於是這十二個星座就被稱為「十二宮」了。

從語言學上說，黃道在西方寫作「ecliptic」，是從「蝕（eclipse）」這個詞演化出來的，跟顏色沒有什麼關係。漢語就不同了，因陽光是金黃色，所以稱之為「黃道」。

渾象示意圖

渾象復原圖模型
渾象也叫渾天儀，是古時按照天體運行的原理製作的天球儀，據說最早是漢宣帝時大司農中丞耿壽昌所做，後來張衡發明了由水力推動齒輪運轉的渾天儀。

古時又常以星象來推算吉凶，說青龍、明堂、金匱、天德、玉堂、司命六個星宿是吉神，這六星出現在黃道軌跡上的日子，什麼事情都會順順利利地開展，不會有岔子有阻礙，這樣的日子，就是「黃道吉日」了。

古人根據太陽在黃道上的運動制定的曆法，就是「黃曆」。為了提高這一曆法的可靠性，有人製造傳言說此乃華夏祖先黃帝制定的，所以才叫「黃曆」。黃曆中標明了開展農業生產需要的天時節氣，也明確了每年的「黃道吉日」的具體日期。所以古時人們辦婚事、開店鋪、談生意，都要選黃道吉日，以求吉利。有民俗學家考證出，古時新娘在上轎子時，先要穿用黃紙摺成的鞋子，稱為「黃道鞋」，到了夫家才會換成紅色婚鞋，以保佑婚事順利。黃色蘊含的吉祥之意，因此更加豐富。

黃色在指代積極美好的意義方面，還有多種表現。比如，古時三歲以下的孩子稱「黃童」，或者「黃口」，在這裡，「黃」就意味著蓬勃向上的生命。古時又用黃髮指代長壽的老人，比如《廣雅》裡就說「黃髮·壽也」；鄭玄注解《詩經》裡的「黃髮台背」，也說「此為壽徵」，把黃色看做長壽的象徵。當然，黃色在某些語言環境中也有消極含義。比如某件事情失敗了，人們就會說「這事兒黃了」，是從秋天草木枯黃、失去生機演化出來的意思。古時又把幽冥世界稱為「黃泉」，取的是天玄地黃、而泉在地下之意。但總的來講，黃色因皇權等原因而尊貴，因宗教等原因而吉祥，這些才是它在古代社會中的主流含義。

黑色

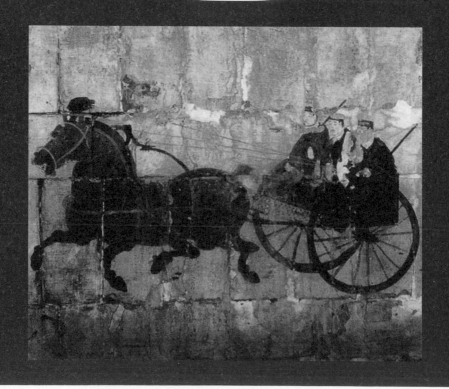

黑・玄・緇・烏・皂・墨・黎・黔

黑色

一

萬變不離

學者們普遍認為，黑色與白色是人類最早認識的顏色，因為它們位於色階的兩極，對比最為強烈，最容易為視覺細胞辨識。而我們的民族使用黑色的歷史，也極為久遠。在距今一萬多年前的新石器時代，當先祖們剛剛學會製造陶器的時候，便已經使用紅色和黑色來做裝飾。在黃河流域的諸多新石器時代考古發現，出土了許多以黑色條紋作為裝飾的陶器殘片，有些花紋甚至稱得上精美。而在殷商時期，人們在龜甲和獸骨上刻下文字後，也常常用紅色和黑色的粉狀物去填充這些組成文字的刻痕。與黑色如此漫長的廝守，自然也賦予它多種多樣的文字表現形式。

「黑」是最常用來表達黑顏色概念的文字。對於這個字，《說文解字》的解釋是，

「火所熏之色也」，從炎上出」。許慎這樣講，很有些望文生義的意思，因為「黑」在小

篆裡的寫法是 🔥，看上去確實是一堆旺火在冒煙，上面那個部分甚至看起來就像

是個煙囪。而木柴燃燒產生的煙氣，會附著在別的物體上，顯為一層黑漆漆的顆

粒，——後來人們以此發明了墨——這大約也能理解為「黑」字的緣起。

許慎所處的東漢時代，小篆乃是官方文字。而甲骨文早已失傳，所以這位老先生

並不知道，在殷商時代，「黑」字其實寫作 ✦。這個造型，哪裡是火在冒煙，分明

是一個人頭上罩了個袋子，在四處亂闖。頭被蒙住了，自然四下裡一片漆黑，彷彿

伸手不見五指的夜晚。甲骨文的這個寫法，比小篆更能體現象形文字的意旨。

在甲骨文與小篆之間，還有金文作為過渡。金文裡「黑」寫作 ✦，形象果然介

於 ✦ 和 ✦ 之間。金文的造型比甲骨文繁複，似乎想傳達一些特殊的意義。但這

意義究竟是什麼，學者們產生了分歧。有學者提出，金文的這個寫法，上半部分其

實是周朝的「周」，——「周」字在甲骨文裡確實寫作 田；下半部分不是代表人，而

是火焰，是「赤」的本字。周人尚赤，赤色代表火；而黑色代表水，是赤色的對頭。

所以，周人把「黑」字造得跟火和國號有關，是為了鞏固國運、消弭災禍。其實，「周

人尚赤」這個説法能否成立，前文在表述紅色時已經探討過了。從顏色生剋的角度去

分析「黑」的字形，顯然也還是受五行思維的影響。

玄

「玄」字也出現得很早，在甲骨文裡寫作 ，它的字根是「絲」，而且看上去就

像是一團絞成 8 字的絲帛，掛在一個架子上。所以古時學者們對於「玄」字的解釋，

也就與顏色產生了密切關係。比如許慎《説文解字》裡説，玄是「黑而有赤者」，就

是黑色裡帶著紅色。有一本古書叫做《考工記》，記述春秋時期齊國關於手工業各個

工種的設計規範和製造工藝，裡面關於織染，有「五入為緅、七入為緇」的段落，説

的是用紅顏料染絲帛，越染顏色越重，染到第五次就是類似紫色的「緅」第七次就

是純黑的「緇」。這書裡沒提到染第六次是什麼顏色，於是大學者鄭玄抓住此處注解

説，染第六次就是「玄」色了，非常的黑，但還依稀可見紅色。鄭先生提出這個看法，

並不是因為他的名字裡有這個字，而是作為一個儒者，無私地追求對周禮的研究，因

為周禮裡常説到玄色，而大家搞不清楚其具體的樣子。

鄭玄與許慎作為學者，提出的「黑裡帶紅」，是精確的説法。其實，很早開始，

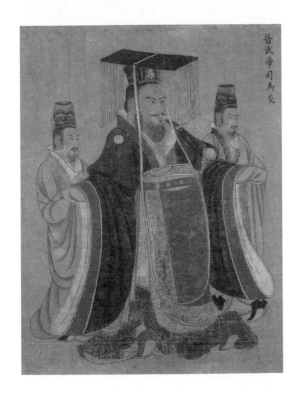

晉武帝司馬炎

人們在使用「玄」字時，就已經用它來泛指黑色。比如，燕子在商朝時被稱為玄鳥，就是以它那黑色的羽毛來言，以貌取名，簡單樸素。《詩經》裡用來稱頌商朝的「商頌」中，有「天命玄鳥，降而生商」的詩句，說的是商人的神祕來歷。據說一個叫簡狄的女子，在某次洗浴時，忽然有燕子飛過，並留下一枚卵；簡狄吞下這鳥卵後，便懷孕了，生下的孩子取名為契。契便是商部落的祖先，也被稱作「玄王」。

與《詩經》幾乎同時的《易經》裡，「坤」卦的卦辭是「天玄地黃」，後人也多認為此處的「玄」是黑色，而且特指黑漆漆的夜晚。漢代的劉楨寫詩說「遺思在玄夜，相與復翱翔」，「玄夜」也就是黑夜。所以漢代補允《爾雅》的《小爾雅》裡直接說：「玄，黑也。」

對「玄」具黑色含義的另一個有力注解乃是古代的袞服。袞服是皇帝們最重要的禮服，專用於祭天等大型活動。與上朝時穿的黃色龍袍不同，袞服都是黑色為主、配以紅黃色，謂之「上玄下」，象徵天玄地黃。閻立本在《歷代帝王圖》中所繪的十三位皇帝，有十位是身著此套衣衫。

「玄」除了表示顏色外，還有「幽遠」的含義。「幽」字最初的寫法，就是帶著兩個

唐・閻立本・歷代帝王圖・晉武帝司馬炎
閻立本在《歷代帝王圖》中畫了十三位皇帝，其中
七位身著袞服。七位中，又以晉武帝司馬炎的畫像
最為威風，常為後人引用。

黑色

「玄」字的大山。如此遙遠，自然難以捉摸。所以老子才在《道德經》用「玄之又玄」，來形容他的「道」有多難懂。《西遊記》裡乾脆說：「難、難、難，道最玄！」

緇

按照《說文解字》的說法，「緇」的原意是指黑色的絲帛。前面說「玄」字時提到，《考工記》裡說染色時「七入為緇」，這裡「緇」也不是指黑色，而是說染到第七次時，得到黑色的帛。黑色，乃是「緇」的引申義。

用黑色的「緇」做衣服，在春秋時還是比較流行的。當時官員們的工作服，很多就是黑色的「緇衣」。流行的原因，主要是因為當時的工藝有限，還做不出後世那些五光十色、絢爛奪目的織品。

宋・趙佶・聽琴圖

現存於北京故宮博物院｜宋徽宗曾繪《聽琴圖》，被視為傳統人物畫中的優秀作品。畫面的中心人物，正是一位身著緇衣的道人。他坐在石墩上撥弄著琴弦，其餘三人則沉浸在這美妙的音樂中。

到了漢代以後，官員們就不穿黑衣了，反而是出家的僧尼，把這樸素的顏色披到了身上。特別是在南北朝時，佛教興盛，身著黑色緇衣的僧人形象深入人心。南朝劉宋的官員孔凱認為僧人慧琳有政治才能，稱他為「緇衣宰相」；北朝高齊，則有荊州竹林寺的和尚僧慧與玄暢，因為博學多識，被喻為「黑衣二傑」。此後，人們提到「緇衣」，多半說的是出家人的衣服。比如《紅樓夢》裡，曹雪芹給惜春的結局是出家為尼，過「緇衣乞食」的生活，也就是穿著黑色的僧衣，靠化緣得來的食物度日。可惜後四十回無人有幸得見，不知這公侯小姐後來究竟如何了。

烏

「烏」字最早出現在秦漢時的小篆裡，寫作 ，乃是一個象形字，指的就是烏鴉這種鳥。

在唐代以前，烏鴉被人們視為有吉祥和預言作用的神鳥，流傳有「烏鴉報喜，始有周興」的典故。這個說法首先來自於董仲舒宣揚天人感應之說的著作《春秋繁露》。書裡說，周朝將要興起的時候，有一群很大的紅黑色烏鴉，銜著莊稼種子集結在周武王的房子上，武王和大臣們都很高興，認為是吉兆。後來，西漢劉安的《淮南子》裡

也出現了類似的故事。董氏習慣搞封建迷信，所以他的書裡記的事都很不可靠。劉安也不是史學家，《淮南子》裡的故事大約是從董仲舒那裡借來的，更不可信。但烏鴉在漢代的地位還是很高的。遠古時人們看到太陽裡有黑子，聯想到烏鴉，就發揮想像力說，太陽中居住著神鳥三足烏；之所以三足，自然是為了與普通烏鴉相區別。陝西寶雞出土的西周青銅器中，便有一座三足烏尊，非常精美。漢代繼續視烏鴉為神鳥，許多漢墓的壁畫上都有它的形象。漢代的御史臺院子外種著很多柏樹，招來大批烏鴉棲息，所以時人還稱御史臺為烏臺。這個說法一直流傳到宋朝。蘇軾寫詩反對王安石變法，被送到御史臺受審，留下歷史上赫赫有名的「烏臺詩案」。

由於烏鴉是黑色的，「烏」便引申出了「黑」的含義。人們把頭髮稱為「烏絲」，黑色的雲彩叫做「烏雲」，取的都是這層意思。

清・朱耷・枯木寒鴉圖（局部）

現存於台北故宮博物院｜八大山人的《枯木寒鴉圖》中，以濃墨所繪的黑色的烏鴉棲在乾枯峭拔的樹幹上，對人間冷眼相向。

皂

「皂」最早出現在小篆裡，寫作 。它的本意，是指皂斗這種植物。皂斗古時又稱櫟實、柞實，它的殼煮水以後，可以染黑。前文提到多次的、專門記載植物染料製作的《周禮・地官・掌染草》，對此即有記載。也由於這種功用，皂又引申指黑色，並且用得十分普遍。

不過在先秦時候，穿用皂斗染製的衣服，似乎是身分低下的象徵，因為歷史文獻裡有很多地方，用「皂」指代穿黑色衣服的小吏。比如，春秋時的《左傳》裡有「人有十等」的説法，並把穿黑衣的養馬人列為第五等，稱之為「皂」。按《左傳》説法，王、公、大夫、士作為一至四等的社會成員，屬於統治階級；自「皂」而下，都是被統治階級。但「皂」的位置相對高些，因為他們還可以管轄轎夫、僕人、奴隸等更低下的階層。「皂」的主要職責是管理馬廄，跟《西遊記》裡設置的弼馬溫一職差不多，地位上跟奴僕們差距不大，也難怪孫猴子要生氣。

與《左傳》差不多時期的《國語》裡，也提到過「皂」。《國語》記載晉國歷史的部分曾提到：「公食貢，大夫食邑，士食田，庶人食力，工商食官，皂隸食職。」意思就是，國公是靠大家進貢之物生活，大夫等官員靠分封的采邑生活，讀書人靠田租生活，普通百姓自食其力，工商業者靠經營，皂隸等人則要靠主人賞賜。在這裡，「皂」

的排序在庶人與工商業者之下，與奴隸並排，足見其地位之低。

一直到了東漢，《漢書·貨殖傳》裡還把「皂」與奴隸、打更人等並列。顏師古對此專門注解說：「皂，養馬者也。」漢成帝的諫臣谷永，原是長安小吏，後來被提拔為光祿大夫，俸祿達到一千二百石左右，相當於現在國務院的一個部長。谷永自稱「擢之皂衣之吏」，也是説自己出身低微。東漢以後，更多品級低下的小官被冠以「皂」字。比如衙門裡站在公堂兩旁手持長棍的差役，由於身穿黑衣，也被稱為「皂役」；他們的頭目，則被稱為「皂頭」。

墨

墨是國人都非常熟悉的文房四寶，以「墨」表示黑色，很明顯使用了引申義。

目前可考的最早的「墨」字的寫法，是小篆中的 墨。小篆是秦漢時期的文字，

明·粉底皂靴
明代百官上朝時所穿的靴子必須染成黑色，俗稱「皂履」。鞋底往往用木頭做成一定厚度，外塗一層白粉，因此又稱「粉底皂靴」。後來京劇中男性角色所穿的靴子，造型就由此而來。

但墨的歷史卻早得多。陝西仰韶文化的新石器時代墓葬中，曾出土一套完整的繪畫工具，有石硯、研石、水盂和黑紅色氧化鐵礦石。使用時，在硯裡加上水，用研石和鐵礦石在水裡互相研磨，水會變成黑色，可以當作墨汁使用。這塊黑紅色氧化鐵礦石，被視為天然墨。

人工墨大約出現在商周時期。《禮記‧玉藻》中說：「卜人定龜，史定墨。」意思是占卜的時候要在龜甲上塗墨，然後再使用。上世紀三〇年代，美國人曾經對殷商甲骨進行微量化學分析，結果證明，在甲骨上書寫文字的顏料，紅色是朱砂，黑色是碳素單質，也就是製墨的原料。上世紀七〇年代，湖北雲夢縣發掘出十餘座戰國時代的古墓，墓中則發現有墨塊。而《莊子》中還有「舐筆和墨」句，說明在春秋戰國時代，已經開始廣泛使用毛筆和墨汁了。

從墨塊和墨汁的顏色，很容易引申出「黑」的含義，所以「墨」字的用法也變得廣泛。《孟子‧滕文公上》裡說守喪的禮儀，有「君薨⋯⋯歠粥，面深墨，即位而哭」的要求，意思是君主如果死了，他的兒子應該天天喝粥，餓得自己又黑又瘦，哭著去即位。孟子還強調說，這個規矩是孔子說的。杜甫有名的《茅屋為秋風所破歌》裡還有「俄頃風定雲墨色」，也是以墨指黑。所以《廣雅》裡對墨的解釋就是：「墨，黑也。」

黑色

黎、黔

把這兩個字放在一起講，是因為古人有時把它們互相通用。

「黎」原本是指一種莊稼，類似於小米。由於這莊稼的枝葉顏色深綠，近乎黑色，所以「黎」字引申出黑色的含義，也寫作「黧」。《戰國策》裡寫蘇秦的故事，說他連給秦王上了十份建議書，秦王都不理他，蘇秦深受打擊，「形容枯槁，面目黧黑」，健康都受到了影響。《墨子》裡敘述有名的「楚靈王好士細腰」的故事，寫到朝中的大臣們都把一日三餐改為一日一餐，結果不到一年，「朝有黧黑之色」，就是大家的臉都黑瘦黑瘦的。

「黔」字不知本意如何，《說文解字》直接說「黔，黎也」，把這兩個字劃了等號。許慎的依據是，秦代普通百姓都以黑布裹頭，秦人稱之為「黔首」；周朝則把百姓叫做「黎民」，所以「黔」和「黎」是一個意思。其實，有些學者不同意這種觀點，認為周人把百姓叫做黎民，取的是像黍米一樣多的意思，並非從顏色來說。但反駁者認為，老百姓都是在田裡耕作的人，面孔被太陽曬得漆黑，取黑色之意稱之為「黎民」，也合乎邏輯。

用於表達黑色的文字之繁多，絲毫不亞於紅色，這與我們民族使用黑色與紅色的漫長歷史密切相關。二者不同的地方在於，紅色的色調，有著從淺到深的諸多變化；

黑
色

黑色卻單調得多，不論使用哪個字眼，傳達的都是同一個概念，可謂萬變不離其宗。

這是由於黑色位於色階的最末端，已經失去了變化和過渡的空間。但黑色的意義，就

不這麼單一了。

黑色

(二) 嚴屬正大

由於處在色階上最暗的一極，黑色看起來讓人覺得濃厚、凝重，有一種內斂的力量。在色彩的應用中，黑色可以輕易地覆蓋或容納其他顏色，青、紅之屬遠遠做不到這一點。而當夜晚來臨的時候，黑暗更是籠罩一切、吞噬一切，讓人心生敬畏。所以，在我們的傳統文化裡，黑色一直具有嚴屬正大的意味。

《緇衣》之歌

【緇衣】

緇衣之宜兮，敝予又改為兮。
適子之館兮，還予授子之粲兮。
緇衣之好兮，敝予又改造兮。
適子之館兮，還予授子之粲兮。
緇衣之席兮，敝予又改作兮。
適子之館兮，還予授子之粲兮。

前文說紅紫諸般顏色時，常拿官服舉例子。官員們是統治階級，占有和支配的資源最多，所以他們的衣服能夠體現的製色工藝、配色技巧自然也最高，審美情趣也最主流，所以那些五光十色的朝服、公服，千百年後還令人驚歎。但在上古時代，由於資源有限，即使是統治階級，能夠使用的色彩也十分單調。朱、赤等色成為王公貴族的衣飾，普通的官員則普遍以黑色作為制服。之所以選擇黑色，一則是由於黑色染料易得，二則就是來自黑色傳達的嚴肅意味。

《詩經‧鄭風》中有一首《緇衣》，主題就是一位普通官員的黑色公服。從詩的表面文字看，主人公在反覆稱頌一位賢士的黑衣如何的合體，穿著它去衙門是如何的端

黑色

東漢・御車圖・洛陽朱村漢墓壁畫

莊；還説，倘若衣服破了舊了，我還要為你準備更好的。當代學者高亨認為這詩是借黑衣來讚美君臣之間的情誼。他在《詩經今注》裡説：「鄭國某一統治貴族遇有賢士來歸，則為他安排館舍，供給衣食，並親自去看他。這首詩就是敘寫此事。」

高先生的觀點古已有之，唐代學者司馬貞、宋代大儒朱熹都持這種看法。

而最具説服力的，則是與《詩經》幾乎一個時代的讀書人們。《緇衣》裡表述的君臣關係，似乎成為當時知識分子們渴慕的上下級關係的典範。根據《禮記》的記載，孔子就曾經評價「好賢如《緇衣》」，就是重視人才的君主，應該像《緇衣》裡的那位那樣。《左傳》裡則記載説，鄭國的賢士子展去見國君鄭伯，先唱了一段《緇衣》，很有些旁敲側擊、為自己爭取權益的意味。

二三〇

秦為水德

先秦時，穿著黑衣的，當然不僅限於普通官吏，許多貴族也身列其中。特別是秦國的貴族，對黑衣始終有一份特殊的感情。這份感情，大約主要是發源於秦文公獵龍的故事。

秦國有國家檔案記載的歷史，是從第七代國君秦文公那裡開始的。傳說秦文公外出打獵，曾抓到一條黑龍，──大約是黑色的娃娃魚或者鱷魚。這事後來《史記》的《封禪書》部分也有記載。到了秦文公的後人、第三十六代國君嬴政在位的時候，秦國滅了六國，統一了天下。為了增強政權的合法性、讓老百姓順利接受新的政治體系，嬴政費了很多心思，其中的一條措施就是，採納了鄒衍的五德終始說，宣布周朝尚赤，是火德；秦能代周而起，是因為秦為水德，水能滅火，這是天地運行的法則。用什麼來證明秦國是水德所在呢？嬴政便把祖宗抓到過黑龍的故事搬了出來。

秦文公獵龍畢竟是發生在一二三十代人以前的事了，老百姓也沒愚昧到君主說什麼大家就信什麼的地步，所以嬴政又想了很多辦法，來加強水德的宣傳，比如把黃河改稱為德水。而這些辦法中非常重要的內容就是，要樹立黑色的權威地位。

嬴政說，國家的標誌色要用黑色；衣服的顏色以黑色為貴，而

秦始皇像

秦始皇長相如何，並無畫作存世。據《史記》等書描繪，他長得身材瘦小、形容猥瑣；但後人卻根據閻立本所繪的晉武帝司馬炎的樣子，把始皇帝也畫成了一個身著黑衣的威嚴皇帝。

非周天子那樣以朱為尊；自己作為始皇帝，龍袍也要是黑色。甚至於他把自己的陵墓選在驪山之北，也是為了凸顯黑色。因為「驪」本就是指黑色的馬，而北方的代表色就是黑色。

這其中，最有意思的大約是那件龍袍了。前文我們討論過漢初皇帝們紅色的龍袍，和歷代皇帝的黃色龍袍；但很少有人知道，中國最早的龍袍，既不是吉祥如意的紅色，也不是雍容華貴的黃色，而是深沉凝重的黑色。

頂戴烏紗

根據嬴政的要求，秦朝不僅皇帝服黑，官員的衣服也依舊是黑色。漢代承襲秦制，官服仍用黑色；但又因漢初的皇帝們崇尚火德，公卿們有時也穿紅色。漢代的官員，無論級別高低，官服的式樣都是相同的，區別是體現在他們佩戴的印綬上，也就是前文說過的「金印紫綬」等等。皇帝和官員代表的是強權，黑色的嚴肅、莊重意味因此而更勝。

漢以後，官服開始變得多姿多彩，但黑色仍然被保留下來，並且在空間的位置上有所上升，定格為大小官員頭上的那頂烏紗帽。

上世紀七〇年代，馬王堆的西漢墓葬就曾經出土過黑色的紗帽，形狀類似現在的

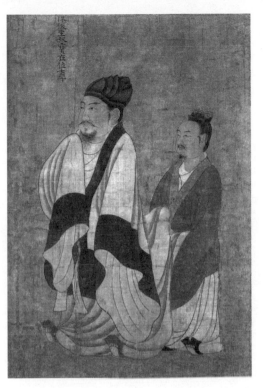

泳帽。有文獻記載的烏紗帽卻最早出現在東晉。東晉成帝時，凡在宮裡做事的人，都戴一種用黑紗做的帽子，不過當時尚沒有「帽」這個稱呼，而叫做烏紗帢。這頂烏紗，當時只是僕人們的穿戴；晉朝的貴族們，都是戴高高的白色紗帽。

後來，南朝宋明帝時，有一位叫王休仁的，為了標新立異，把一塊黑紗的四邊抽紮起來，做了一頂與眾不同的帽子。王休仁戴著自製的小帽在街上走的時候，果然引起人們的興趣與討論。由於材料便宜，製作簡單，式樣大方，所以後來有不少人仿製著戴。

到了隋文帝時期，「烏紗帽」的專稱開始出現了。根據《通典》的記載：「隋文帝開皇初，嘗著烏紗帽，自朝貴以下至於冗史，通著入朝。」也就是說，由於隋文帝喜愛戴烏紗帽，無論王公貴族還是低級小吏，都跟著趕這股潮流。唐朝的時候也是如此，唐太宗甚至下詔書說：「自古以來，天子服烏紗帽，百官士庶皆同服之。」不過皇帝百姓都戴同樣的帽子，身分就不好區別。於是，隋文帝就定下了條規矩，用烏紗帽上的玉飾多少顯示官職大小：一品有九塊，二品有八塊，三品有七塊，四品有六塊，五品有五塊，六品以下以及老百

唐·閻立本·歷代帝王圖·陳叔寶像
閻立本的《歷代帝王圖》中，寫過《玉樹後庭花》、富有藝術細胞的陳朝君主陳叔寶，就是頭戴黑紗。他是亡國之君，無法以頭戴冠冕、身著袞服的帝王形象出現。

黑色

姓就不准裝飾玉塊了。

到了宋代，烏紗終於定格為官員的專利。宋太祖趙匡胤登基後，為防止議事時朝臣交頭接耳，就下詔書改變烏紗帽的樣式：在烏紗帽的兩邊各加一個翅，這樣只要腦袋一動，軟翅就忽悠忽悠顫動，皇上居高臨下，看得清清楚楚。此外，他還很人性化地要求在烏紗帽上裝飾不同的花紋，以區別官位的高低，免得高級別的大臣覺得自己與低階官員沒有分別，心裡不舒服。宋太祖這份機巧的心思，收到了良好的效果，朝堂之上果然秩序井然；不過，另一方面講，這也是在箝制群言、打壓輿論自由了。

到了明朝，朱元璋定都南京後，於洪武三年作出規定：凡文武百官上朝和辦公時，一律要戴烏紗帽，穿圓領衫，束腰帶；但皇帝已不再戴了。另外，取得功名而未授官職的狀元、進士，也可戴烏紗帽。從此，「烏紗帽」遂成為官員的一種特有標誌。

清初順治皇帝入關時，由於收留了許多明

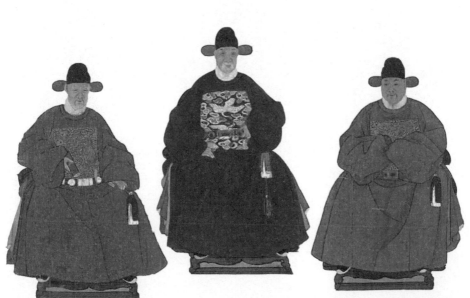

明·呂紀·十同年圖卷（局部）

現存於北京故宮博物院｜科舉制度中，在同一年考中進士的人稱為「同年」。明代弘治年間，十名有「同年」之誼的大臣齊聚一堂，畫家呂紀為他們作畫為念。從畫中可以看出，明代官員的正式服裝，包括要戴烏紗帽，穿圓領衫，束腰帶。

代降臣，而且為了籠絡人心，允許不少地方官員仍穿明代朝服，戴明代烏紗帽。等到清室統治鞏固，才下令將官員戴的烏紗帽改變為紅纓帽。但人們仍習慣使用「烏紗帽」一詞，久而久之，「烏紗帽」便成為官位的代稱了。時至今日，我們仍將罷官現象稱為「丟了烏紗帽」。

黥墨之刑

黑色與統治階級的服飾結合在一起，自然增加了不少威嚴；而與統治階級強硬手段的融匯，更使他多了許多肅殺之意。後者集中體現在上古五刑的黥刑上。

根據《尚書》、《周禮》等的記載，上古時有五種刑罰，分別是削去鼻子的劓、削去雙足的刖、毀去生殖能力的宮、奪去生命的殺，以及黥刑。黥刑又叫墨刑，就是在犯罪人的臉上刺字，然後塗上墨炭，作為罪犯的標誌。相對於其他四種刑罰，黥刑似乎輕得多；但當時黥刑是用刀將文字刻在臉上，也十分痛苦，而且傷口感染，同樣會造成人死亡。

根據郭沫若對甲骨文的考證，黥刑其實早在殷商時代就有，而從西周時起，它的使用變得非常普遍。《周禮·秋官·司寇》一篇中有「墨罪五百」的記載，意思是當時可以被處以墨刑的罪名有五百條。鄭玄曾專門對這一句注釋說「墨，黥也」，先刻其

面，以墨窒之」，算是比較詳細地描述了這種刑罰。而《司寇》一篇中還說「墨者使

守門」，就是用施了墨刑的人當看門人。在商周時，能用得起看門人的，當然只有貴

族。被施以墨刑的人臉上有標記，非常好認，用他們守門，大約可以警示小偷或強

盜；貴族們互相串門時，也知道要抓著誰帶路。

除了《周禮》外，《尚書》中也有關於墨刑的記載，不過更為恐怖。《尚書·呂刑》

說當時「墨罰之屬千」，比《周禮》中多了一倍，所以學者推斷說，大約當時民眾有

點雞毛蒜皮的小過錯，都要被處以墨刑。不過刑罰當然不只針對民眾。商鞅變法時，

恰逢秦國國君之子犯法，為了體現「王子犯法與庶民同罪」的精神，商鞅想對太子用

刑，但又遭到貴族們的反對，最後就折衷為對太子的老師公孫賈施以墨刑。

秦始皇統一天下後，仍然保留墨刑。在大規模的焚書坑儒行動中，政府曾下令說，

如果有人不能把家裡的儒家書籍在三十天內燒毀，一被發現，要「黥為城旦」。所謂

「城旦」，就是每天早晨起來去修城牆的役工；既然被黥，他們的臉上自然也有標記，

無法逃跑。漢高祖劉邦手下的大將英布，也曾受過墨刑，所以當時人們又稱他黥布。

野史傳說，英布年輕時曾請人相面，相士說他「當在受刑之後稱王」，所以英布在臉

上被刺字時，反而很高興，認為自己馬上就要發達了。

漢朝時，墨刑曾一度被取消，因為心腸仁慈的漢文帝曾下詔廢除包括五刑在內的

各種肉刑。他規定，把當受黥面之刑者「髡鉗為城旦舂」。「髡」就是剃光頭髮，「鉗」

是指帶刑具。按照漢文帝的要求，應當判處墨刑的人，改為剃光頭髮、戴上刑具，

男子去做修城牆的「城旦」；女子則改為做舂米的苦役。剃髮戴枷是為了防止囚犯逃

明·陳洪綬·水滸葉子——林沖

走，起的是與面上刺字同樣的功效，但卻要人道得多了。得益於漢文帝的好心，直至西漢末年，政府都沒有再實行墨刑。

像漢文帝這樣宅心仁厚的皇帝畢竟是鳳毛麟角。東漢時，墨刑重新被採用。晉代時，對奴婢的黥面刑罰，甚至可以把墨漬深深刻印在骨頭上。傳說唐代有人曾經撿拾到刻著「逃走奴」三字的頭骨，文字仍帶墨色，並被認為是晉人遺骨，可見此刑罰之殘酷。

由唐宋至明清，墨刑仍被使用，不過形式變得文明了些，不再用刀刻，而改為針刺。針刺對肉體的傷害較小，所以很少再有人因此而死亡。宋朝常把犯人黥面後發配到邊疆服役，這就是鼎鼎大名的「刺配」。《水滸》中，林沖因高俅和高衙內的迫害，被刺配滄州坐牢；宋江因殺了閻婆惜，被刺配江州坐牢；楊志因賣刀殺死了潑皮牛

二，被刺配北京大名府充軍；武松因殺了潘金蓮和西門慶，被刺配孟州坐牢，繼而又因為快活林一場爭鬥，再被刺配恩州坐牢。而在真實的歷史中，名將狄青也曾被刺配。

他年輕時曾犯過小罪，面上被刺了字；後來當了大將軍，宋仁宗讓他用藥物把黥面的痕跡除掉，他卻不肯，要把這黑色的文字留作一生的警示。

鐵面無私

大約是因為與刑罰相結合，黑色蘊含的嚴厲正大之意，迅速被社會意識接納，並凝結為民俗文化中的幾個標誌性人物。比如《三國演義》裡的張飛、《水滸》裡的李逵、《隋唐演義》裡的尉遲敬德等等，都是面色黝黑、行事磊落、性格直率的人物。京劇臉譜裡也常用黑色來表現正直豪邁的英雄人物。然而這些單純的武夫形象難以滿足人們對正義的渴望，於是又產生了黑臉的包青天。

作為歷史人物的包拯，出身於官宦世家，是春秋時楚國名臣申包胥的第三十五代孫。他生活於宋仁宗時期，當御史時曾多次彈劾權幸大臣，做地方官時則贏得了斷獄英明剛直的名聲，而且執法不避親黨，確實受到老百姓的歡迎，在汙穢黑暗的官場中顯得特別，給了社會一絲希望。

於是，包公因此進入了民間傳說，既然是民間傳說，自然少不了來自民眾的想像、

版畫・包拯

天性峭嚴斷事電神
關節不到閻羅包老

包拯

虛構和改造，少不了與社會的普遍心理、百姓的生活哲學與審美情趣，乃至受壓迫者的內心渴望相結合，於是包公的形象、脾性、能力、品格不斷地演化。當說書人口沫四濺活靈活現對聽眾們表現的時候，當鄉村野老搖著蒲扇、趁著星光向懵懂頑童述說故事的時候，包公便從一名恪盡職守的普通官員，變成了智慧超群、半人半神的角色。民間傳說裡，包公甚至可以白天斷人間冤

獄，夜裡審陰曹地府。至於鍘國舅、鍘駙馬等段子，則曲折地表達了百姓挑戰特權、尋求公平正義的心理。

百姓們口耳相傳，將包公塑造為黑臉的清官形象，可以說是表達了人們對於法的多重理解。有學者以為，黑色是統一的、不雜亂的顏色，寓意法的恆定、不易變化；黑臉無情說明法的公正，不受任何情感的主宰，不徇私情；黑色同時顯示著憤怒，表現著國家對犯罪行為的譴責和制裁；黑色還象徵著刑罰的嚴酷和不祥，具有深重的警示意味。

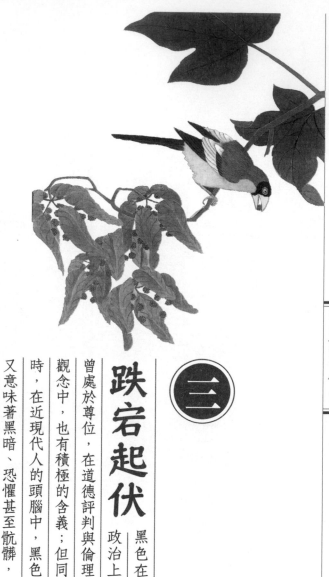

三

跌宕起伏

黑色在政治上曾處於尊位，在道德評判與倫理觀念中，也有積極的含義；但同時，在近現代人的頭腦中，黑色又意味著黑暗、恐懼甚至骯髒，命運可謂跌宕起伏。這種現象是如何產生，又代表何種意義呢？

心有餘悸

上古之時，黑色雖然被用作官服，視為嚴肅、莊重的象徵，但同時也被看做可怕的凶惡之色。這種心理，與其說是對黑色的厭惡，不如說是原始人類對黑夜的恐懼的留存。

遠古人類舊石器時代就發現和使用了火。恩格斯曾經說：「摩擦生火第一次使人支配了一種自然力，從而最終把人同動物界分開。」擁有火的意義，不僅在於可以吃熟食，更加健康；更在於火在漫漫長夜中，為人類提供了安全的庇護。試想，在沒有火的時候，我們的遠古祖先，到了夜裡，或居於樹上，或集於洞穴，看到的，是綠光閃閃的狼群的眼睛，聽到的，是低沉嘶啞的豺狗的吠聲，那是怎樣一個讓人心驚膽戰的畫面。直至有了火，先祖們在夜間才得到了庇護。

雖然有了火的庇護，對於黑暗的恐懼，還是在人類的內心深處保留下來。伸手不見五指的夜色，在人的眼中就是一片漆黑。所以看到黑色，這種恐懼感似乎就容易被激起。《左傳》記載，昭公十五年，祭祀時天空有一團黑雲飄過。出現烏雲，大約是因為要下雨的緣故，本是正常的氣候現象；但由於處於祭祀這種莊嚴的大典之中，人們還是極度的恐慌，認為其帶有死亡的氣息，並稱這團黑雲為「喪氛」。

五行學家更以黑色來指代北方，因為北方意味著冬季，萬物凋零，一片肅殺，死亡的氣息到處瀰漫。先秦時期，楚人有招魂的風俗，《楚辭》中的〈招魂〉和〈大

黑色

招〉，以及屈原長嘆的「魂
兮歸來」，反映的都是這種
習俗。而典籍載錄，楚人招
魂，都是從房屋的東邊飛簷
登上屋脊高處，面向北方招
魂，再從西邊屋簷下來。面
對北方，就是因為人們相信
北方意味著死亡，是靈魂的
歸屬。西周時期，人們便開
始把今天的北京一帶稱為幽
州，「幽」便有陰間的含義，
同時又有黑暗的意思。董仲
舒甚至在《春秋緯》裡牽強
附會地說，北方的少數民族
狄人生於幽州，所以性格彪
悍，喜歡殺戮，如同野獸。
北方、黑暗、死亡，這大
約就是黑色的恐怖感的來源
了。

日全蝕
古時日全蝕常常引起人們的恐慌。光輝的太陽被
黑暗遮罩，或許也增加了人們對黑色的畏懼。

不分皂白

如果把黑色理解為恐懼，是源於人類作為動物對死亡的本能畏懼，那麼視黑色為骯髒、不潔，則純屬人類文明下的道德判斷了。但綜觀古史，似乎將黑色降到如此低的地位，乃是近代的事情；在古時，人們對於黑色的道德判斷還是比較客觀的。

比如今人常用的「不分青紅皂白」一詞，一般是形容人不辨是非對錯。而把前面表示顏色的漢字與是非對錯相對應，似乎「白」就是正確的、積極的；「皂」就是錯誤的、反動的。其實，古人第一次使用這個詞，褒貶的含義並不強烈。《詩經·大雅·桑柔》中有「匪言不能，胡斯畏忌」之語，意思是「不是我們不能說，為何我們還顧慮重重」，用來形容人們缺乏勇氣指斥朝政得失。東漢大學者鄭玄注釋這一段時寫到：

「胡之言何也，賢者見此事之是非，非不能言之於王也。」意思是，為什麼不能說呢，實明的人看得出其中的是非，不是不能在國君面前指出對錯。在這裡，鄭玄用「皂白」一語，只是因為黑白兩色放到一起對比強烈，用來比喻是非的明顯區別，並沒有說黑色就是「非」，白色才是「是」。

比鄭玄更早的《楚辭·七諫》中，也曾以黑白來比喻是非。其中說道：「愉近習而蔽遠兮，孰知察其黑

陰陽太極圖

太極圖是所有中國人都很熟悉的道教標誌，據說是五代時著名的道士陳摶老祖創制的，以黑白對立且互相包容為主題，顯示了陰與陽這兩種宇宙間最偉大的力量的對立統一。這其中並沒有說黑是惡、白是善，絕無道德判斷在內。

白？」傳說這篇《七諫》是漢武帝的臣子東方朔所作，這一句也是說人們熟悉身邊的東西而不瞭解遠處的東西，就難以做出判斷。「黑白」在這裡，也僅僅是指代事實的一種修辭手法。

甚至到了南宋大詩人陸游那裡，仍然把黑白用得很客觀。他寫詩說「豈是天公無皂白，獨悲世俗異酸鹹」，也並無對黑白的道德判斷在內。

不過，大約是由於白色看起來乾淨，黑色卻難以一眼看透的緣故，人們看到以「皂白」比喻是非時，本能的聯想到，黑色乃是錯誤的一方。當然也有學者指出，黑色的墮落，與佛教的傳播有很大關係。

黑色

不善為黑

前文討論黃色時曾經提到，佛教強調「金身」，重視黃色。而同時，佛教似乎很不喜歡黑色。佛經中，把人所作的罪惡之事，稱之為「惡業」，同時又叫「黑業」。在東晉高僧鳩摩羅什翻譯的《大智度經》中曾說：「黑業者，是不善業果報地獄受苦惱處，是中眾生，以大苦惱悶極，故名為黑。」簡單點說，就是因為做了壞事，所以進了地獄，非常糟糕；由於苦悶到了極點，一片黑暗，所以稱之為「黑」。

唐代獨孤及寫詩稱讚一幅觀音菩薩的繡像繡得好，還說「法雲垂蔭，光破黑業」，用

二四四

來形容菩薩的法力之偉大。

除了「黑業」，佛教理論中還有「黑繩地獄」、「黑沙地獄」，都是以黑色來形容其陰暗恐怖。比如黑繩地獄，之所以叫這個名字，是因為黑色鐵繩是這一層地獄中的主要刑具，據佛經《廣論》說，罪人到了這裡，有的會被獄卒放在熱鐵上炙烤，然後用黑色鐵繩捆綁，就如同木匠鋸大樹那樣；有的會被逼迫在縱橫交錯的熾熱鐵繩上行走，而當風吹來的時候，這些熱的發紅的鐵繩飄來蕩去，把罪人身上的皮膚一塊塊燙爛，骨頭一根根烤焦，「燒皮徹肉，焦骨沸髓，苦毒萬端，不可稱計」。而且，黑繩地獄下面還分十六個小地獄，包括挖心肝的、挖眼球的、砍腳的、拔指甲的等等。如此栩栩如生而又令人毛骨悚然的描述，自然會讓人對黑色又恨又怕。

而在唐代玄奘法師翻譯的《俱舍論》中，則明確提出「諸不善業，一向名黑，染汙性故；色界善業，一向名白，不雜惡故」。意思是，罪惡的事情，都是黑的，因為它會沾染和掩蓋別的東西；善良的事情，都是白的，因為它簡單純粹，不夾雜別的東西。這就徹底上升到了對黑白進行道德判斷的程度。隨著佛教的推廣和盛行，這種觀念慢慢地深入人心，「黑」從此也就有了「惡」、「壞」、「錯」的含義。《紅樓夢》裡怡紅院的丫頭們看不慣趙姨娘，麝月說起有個盤子放在王夫人那兒，就說：「那個主兒（趙姨娘）的一夥子人見是這屋裡的束西，又該使黑心，弄壞了才罷。」此時，陰險狠毒的心思，都被直接稱之為「黑心」了。

官員貪墨

除了佛教的渲染，黑色之所以不佳，可能也與「貪墨」的典故有關。

「貪墨」本就是貪汙的意思，也引申為貪官汙吏。《左傳·昭公十四年》裡就有「貪以敗官為墨」的提法。三國時文武雙全的名將杜預對此注解說：「墨，不潔之稱。」

意思就是為官不能潔身自好，有貪汙受賄這些不法行為，所以稱之為「墨」。

史上有文字記載的第一個貪墨的官員，是春秋時晉國的羊舌鮒——就是他的故事。《左傳·昭公十四年》裡記載，晉國昭公即位後，由貴族韓宣子執政，起用大夫羊舌鮒代理司寇職務。司寇大約相當與現在的大法官，執掌國家刑法。而在掌握執法權的這段時間裡，羊舌鮒持續「瀆貨無厭」——就是不停地受賄、從不滿足，「邀寵竊官」——就是拍上級馬屁、賣官鬻爵，「賣法縱貪」——就是徇私枉法、從中牟利。羊舌鮒做了諸多壞事，結果天網恢恢，最終在一件貴族案子中翻了船。

這件案子，是一樁地產糾紛。晉國有兩個貴族，邢侯和雍子，他們的封地相連，而無明顯的界限。雍子想占便宜，就多侵占了刑侯的封地，引起刑侯不滿。官司打到正在代理司寇的羊舌鮒那裡，雍子又耍小聰明，偷偷把女兒嫁與這位法官大人為妾，於是羊舌鮒就判雍子占地有理。刑侯遭此不公判決，十分惱怒，竟一刀把羊舌鮒和雍子殺了。事情鬧得如此之大，執政的韓宣子只好親自出來料理。羊舌鮒的兄長叔向是

有名的賢者，韓宣子詢問他的意見，叔向引用夏朝的法律說：「己惡而掠美為昏，貪以敗官為墨，殺人不忌為賊。《夏書》曰：昏、墨、賊，殺。」雍子強占別人土地是「昏」，羊舌鮒貪婪虛偽是「墨」，刑侯未經授權就殺了兩人，是「賊」，都該判死刑。韓宣子覺得叔向說得有理，於是把刑侯也殺了，又把已死的羊舌鮒和雍子二人的屍體暴市，就是擺在大街上，警告其他人。

故事到這兒還沒結束。遠在魯國的孔子聽說了這事兒，又發了一通感慨，稱讚叔向正直，又譴責羊舌鮒貪墨。以孔子在儒家的地位，和儒學在中華的地位，貪墨遂成為貪官的代稱。

中國歷史上，每朝每代都有貪官，從未斷絕過，即便政治清明的貞觀年間，也不例外。明清之際，官員俸祿微薄，而政治日益腐敗，出現幾乎無官不貪的局面。實際上，在封建專制的體制下，官員掌握了權力，就掌握了大量的社會資源，不讓他們從中牟利，就如同不讓貓兒吃腥一樣難。這才是產生貪墨現象的根本原因。而官員貪墨，民眾便要遭殃，所以人們對黑色反感，也不難理解了。

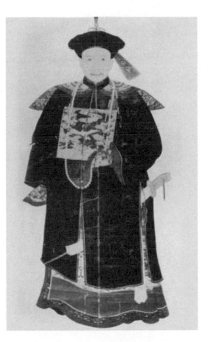

和珅像

清代著名貪墨官員和珅的畫像，現收藏於北京恭王府。嘉慶皇帝查抄和珅住所所得的銀兩，相當於當時清政府十五年的財政收入，人稱「和珅跌倒，嘉慶吃飽」。

黑色

黑道黑幫黑社會

現代人所熟悉的「黑幫黑道黑社會」，指的都是同一種東西，即以獲取非法利益，有一套與法律秩序相悖的非法地下秩序的有組織犯罪團夥集合。黑幫或黑社會是漢語裡一個包羅性的詞彙，指的是以不正當、惡意手段自行犯罪、聚眾犯罪，或者教誘他人犯罪等種種不法方式，而獲取利益的一個結構體。他們或坑蒙拐騙，或恃強凌弱，為普通百姓深惡痛絕，所以黑色的負面意義更加深化。

然而這三個詞語，其實都是在近現代形成的，甚至是從外文裡翻譯過來的。比如黑社會，古時國人連「社會」這個詞都很少用，現代意義上的「社會」則是日本學者在明治年間對英文「society」一詞的漢字翻譯，近代中國學者在翻譯日本社會學著作時，襲用此詞；所以「黑社會」一詞，更是出現的晚得多。古時只有江湖、綠林、山大王，而這些群體往往有自身的道德標準，某些情況下還非常高，與現在為非作歹的黑社會完全不同。我們以探討顏色的古代含義為主，這三個詞語均為現代產生，因為太流行，所以作個簡短的注解，以免人們誤會。

四 年華之表

從人類學的角度來講，黃種人的外形特徵之一，就是毛髮皆為黑色。當然，隨著年齡漸長、肌體衰老，毛髮又會轉為灰色或白色。這種變化主要是由於人體因老化，新陳代謝功能不足，頭髮所含的黑色素下降導致的。古人雖不明白其中的道理，但卻把這變化看在眼裡，於是把黑色的頭髮視為青春、健康的象徵。前文分析青色時談及，古人曾用「青絲」、「綠鬢」等諸多詞彙來形容年輕美麗的女子；此處所謂「青」、「綠」，其實都是對女孩那一頭烏雲般的秀髮的略帶誇張的修飾。說到底，那頭髮仍是黑色的。而女性與黑色的淵源，就從頭髮開始，而至面色、妝容，演出一段段或哀婉或奇妙的故事。

黑色

光可鑑人

把烏黑亮麗的頭髮視為美麗女子的標誌，自夏代開始就已如此。《左傳‧昭公二十八年》和《楚辭‧天問》中都記載，夏初有位有仍氏部落的女子，名叫「玄妻」。她長著一頭美麗的黑髮，並且富有光澤；《左傳》甚至誇張地形容她的頭髮「光可以鑑」，就是能像銅鏡那樣映出人的影子來。可惜這位女子的命運十分悲慘，因為自己出眾的美麗，而先後被三個貴族男子霸占，其中還包括傳說中的射日英雄后羿。

據說，玄妻生活在夏朝啟當政的時候。她最初嫁給了樂正後夔作為妻子。所謂「樂正」，就是掌管音樂的大臣。上古時期，音樂是禮器，國家的重要統治標誌，所以後夔的地位是比較高的，是朝中的八位伯爵之一。玄妻婚嫁後，為後夔生下兒子伯封。後夔死後，夏啟准許伯封繼承樂正之位。後來夏啟也死了，他的兒子太康繼位，做了夏朝的君主。有窮氏的后羿卻想取代太康，就將太康逐出國都，使其有國難歸，有家難回。後來太康病死於陽夏，他的弟弟仲康即位，得到伯封的支持。后羿沒能得到王位，便深恨伯封，起兵滅了後者，並把玄妻擄進自己的後宮。

古人實行早婚，兒子成年時，母親可能還是三十出頭。玄妻處在這個年紀，大約仍然十分美麗，所以才被后羿看上。玄妻在後宮忍辱負重，終於等到機會，與后羿的宰相寒浞聯手，將之殺死。可惜寒浞也心懷齷齪，又將玄妻霸占，並生下兩個兒子。

很難說玄妻會是一個真實的歷史人物，因為即使《左傳》這樣嚴肅的著作，關於

夏商周等上古時期的情況，也都是史實與傳說相結合，帶有許多神祕色彩。但類似玄

妻這樣因美貌而被貴族爭來搶去的事情，一定經常發生。因為自上古至先秦，伴隨私

有制的發展，戰爭與掠奪的頻繁，美女與土地、財物一樣，都是王公貴族們爭搶的

對象。而在王公貴族之間，以強凌弱，以上欺下，奪人妻妾的事也經常發生。所以，

玄妻的烏雲秀髮，說的其實是女子們無奈的命運。而在幾千年的男權社會中，男子們

編寫的歷史，對女子的品評仍停留於對外表的欣賞，甚至時時帶有狎弄之意。比如，

據夏代三千多年後的明朝，在給兒童做啟蒙教育的《幼學瓊林》裡，仍寫的是「玄妻

髮光可鑒，絳仙秀色可餐」。

因秀髮之美而受到青睞，玄妻大約是有史記載的第一人；而自她以後，便層出不

窮了。比如漢武帝的皇后衛子夫。她原本是平陽公主家的歌女，漢武帝去壩上祭掃，

完畢後順路到平陽公主家吃飯，歌女們席間助興時，衛子夫的一頭秀髮吸引了漢武帝

的目光。按照漢魏六朝小說中的《漢武故事》的說法是「上見其美髮，悅之，遂納

於宮中」。既然是小說，當然不一定是事實，但它反映的，確是當時的審美標準與社

會心態。所以，漢時大文學家張衡的《西京賦》裡也說，「衛后興於鬢髮」。

衛子夫之後，以秀髮而出名的，則有束漢明帝的馬皇后。她的父親，乃是留下「老

當益壯」、「馬革裹屍」等豪言的大英雄伏波將軍馬援。馬皇后入宮時，以一頭絕好的

秀髮使後宮粉黛一一失色。據《東觀漢記》裡說，「明帝馬皇后美髮」，頭髮又長又濃

密，梳成四面起的高大髮髻以後，長髮還有剩餘，圍著髮髻又盤了三圈，令其他的

嬪妃和宮女們十分羨慕。

東漢之後的美髮女性，則首數魏文帝曹丕的皇后甄宓。她被認為是大才子曹植《洛神賦》裡「洛神」的原型。據說她的頭髮也是美而長，並模仿蛇的姿態發明了一種髮髻，名為「靈蛇髻」，深受皇帝欣賞及宮女豔羨。如此別致的造型，大約會令曹植對她的思念更濃吧。

衛子夫、馬皇后、甄宓等人的頭髮雖美，但卻還沒達到玄妻那種「光可鑒人」的程度。中醫認為，「髮為血之餘」，所以頭髮富有光澤，是人身體強壯、血氣旺盛的標誌。相對於男子，古時的女子特別是宮廷中的女子往往身體羸弱，大約氣血沒有那麼旺盛，所以頭髮雖然又黑又長，但還沒能光芒四射如同鏡子。玄妻之後，唯一達到這一標準的，乃是南朝陳後主的寵妃張麗華。

張麗華也是歌伎出身，陳後主第一次見她時她才十歲，但卻驚為天人。她成年

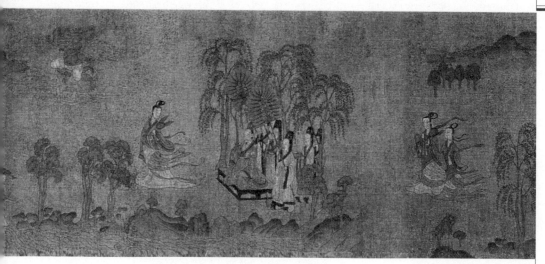

東晉‧顧愷之‧洛神賦圖（局部）
東晉大畫家顧愷之根據曹植的《洛神賦》，繪製了長達數卷的《洛神賦圖》。圖中洛神完美地表現了「翩若驚鴻，矯若遊龍」的神韻，可惜難以考證這髮髻是否就是「靈蛇髻」。

後，不僅眉目如畫，而且長有一頭秀髮。唐人編撰的《南史·後妃列傳》形容她「髮長七尺，鬢黑如漆，其光可鑒」，顯然達到了玄妻的標準。

更難得的是，張麗華還很聰明，能言善辯，鑒貌辨色，記憶特別好。當時百官的啟奏，都由宦官蔡臨兒、李善度兩人初步處理後再送進來，有時連蔡、李兩人都忘記了內容，張麗華卻能逐條裁答，無一遺漏。因此陳後主簡直當她是寶貝，一朝時甚至讓她坐在自己腿上，共同處理朝政。可惜這種行政作風之下，不亡國簡直是不可能的。隋文帝開皇八年，隋朝大將韓擒虎打過長江，攻下南京；陳後主嚇得帶著張麗華和另一個妃子，躲進了後宮的一口枯井。據說隋兵把他們三人從井裡拉出來的時候，張麗華的胭脂蹭在了井口的圍欄上，所以後人稱之為胭脂井。

統率此次隋軍南征的太子楊廣，也就是日後有名的好色君主隋煬帝，早就聽聞張麗華的美名，很希望把她得到手。然而老臣高潁以為張麗華魅惑君主，無益於國家，下令把她斬於清溪之畔。一代美女，就此香消玉殞。

其實，高潁之殺張麗華，與姜子牙之殺妲己一樣，仍是男權社會的意識體現。美麗的女子，永遠都是紅顏禍水。烏黑亮麗的秀髮，只是這禍水中的一道誘惑的波紋。

黑色

黑色

鬢染如漆

烏黑的秀髮既然是美麗的標誌，古時的女子們除了想辦法把容貌畫得漂亮、衣服穿得好看外，還想了許多法子，去保護自己的一頭秀髮，讓它永遠黑亮如漆，不會轉灰或是變白。這就是所謂「自古美人同名將，不許人間見白頭」。所以染髮這種時下比較流行的美髮行為，幾千年前人們就已開始探索。

據說，最早的烏髮藥方，是周靈王的兒子姬喬發明的。由於是君王之子，他也被叫做王子喬。他的祕方是，採摘甘菊的苗、葉、花、根，製成藥丸，服用一年就可使白髮變黑；倘若連吃五年，八十歲老翁都會變成少年。王子喬是古代傳說裡經常出現的神仙人物，東漢《古詩十九首》裡就有「仙人王子喬，難可與等期」的句子，魯迅先生講《古小說鉤沉》，也提到王子喬墓中有神祕寶劍的故事，所以這方子可以肯定是後人杜撰出來，附會到仙人身上罷了。

不過，現實生活中，很早人們就發現，食用某些植物可以讓人身體康健，頭髮鬍子都會由白變黑。相傳漢武帝登嵩山封禪，發現一個瀑布附近的村民大多長壽，很多人年過七十頭髮都還是黑的。漢武帝詢問原因，得知此地村民都喜歡吃一種長壽粥。這種粥是將何首烏和小黑豆熬製，用的水則是從一口周圍長滿了何首烏的井裡打來的。漢武帝親自到井邊查看，看到井壁垂滿了何首烏的根，直浸到水裡；於是賜名長壽井。從此，長壽粥也作為御用品每日貢膳，漢武帝則壽至七十。到了唐朝武則天

二五四

黑色

稱帝的時候，她為求長壽，命國師胡超煉製仙藥。胡超來到嵩山腳下，得到黑豆與

何首烏，煉出仙藥，專供武則天食用。大約是因為藥品的純度比粥要高，武則天居

然超越漢武帝，活到了八十二歲。

這個故事的前半截是很不可靠的，因為古代歷代君主都是在泰山封禪，唯一在嵩

山封禪的是武則天而非漢武帝；後半截卻極有可能，因為唐代人們已經普遍使用何首

烏製藥了。在唐代之前的許多醫書中，也有服用何首烏來保持黑鬚黑髮的記載。

除了何首烏等內服的藥物，古人還研發了外用的染髮劑。比如，隋唐

時期，《隋煬帝後宮諸香藥方》裡記錄有一種染髮藥方——大豆煎，該方

組成非常簡單，就是黑大豆和醋漿。將黑大豆泡在醋中一到兩天，一同加

熱煮爛，過濾掉渣子，然後用小火再慢慢熬製成稠膏狀。這是一種天然的染髮

膏，用的時候，把頭髮洗淨，頭髮乾後把樂膏塗上即可。據此書記載，黑大

豆味甘性平，可以補腎健脾，是黑髮的良藥；醋漿就是米醋，配上黑大豆，

可染白髮，是隋唐時期比較流行的一種染髮美髮劑。再比如，明代龍虎山道士

邵應節曾製成「七寶美髯丹」，主要由中草藥當歸、熟地、何首烏、女貞子、黑

豆配製而成，每天塗抹，可使頭髮逐漸變黑、光亮。至於治療脫髮的方子，歷代

醫書中也都有記載，主要使用的中草藥包括川芎、川椒、白芥子、蓮子、五倍子、

桑葉、當歸、苦參等。

何首烏圖例

何首烏具有令人鬚髮變黑的功效，故而古人以「首烏」名之。

王莽大婚

古時染髮並不僅僅是女子的專利，男子也有涉獵其中的，比如前面提到的王子喬和漢武帝。女子染髮無非就是為了美觀，為了好看，目的比較單純；男子染髮，目的就不那麼單純了，往往與政治、權勢乃至陰謀有關。而古時幾位著名的染髮男子中，王莽大約是最失敗的一個。

王莽曾篡奪皇位，在西漢與東漢間建立了短暫的新朝。不過在他統治期間，各地農民起義連綿不絕，風起雲湧，沒幾年就使新朝處於分崩離析的境地。特別是在新朝的地皇四年正月，綠林軍擁立西漢的皇族後裔劉玄為皇帝，名義上重新建立了漢朝政權，使得王莽更加寢食難安，《漢書》稱其「聞之愈恐」。當然，對於政客而言，越是內心慌亂的時候，越要表現出鎮靜，以安人心。於是，王莽絞盡腦汁，想出了一個主意。由於他的妻子已經過世，王莽想要再冊封一個皇后，通過舉辦一場盛大的婚禮來粉飾太平。經過層層篩選，王莽最後選定了杜陵史家的女兒為皇后。這一年，王莽六十八歲，已是皓首白鬚的老翁了。

為了儘量在形象上與作為新娘的少女相配，在地皇四年三月大婚的時候，王莽把自己雪白的頭髮和鬍子染成了黑色。《漢書》對此的記載是，王莽「乃染其鬚髮」；話本小說《漢史演義》就沒那麼客氣了，說「莽年已六十有八，鬚髮盡白，他卻用煤塗髮，用墨染鬚，假充壯年男子」，充滿了譏諷與不屑。

黑色

可惜王莽雖然費盡心機，卻也難挽頹勢。地皇四年十月，也就是他新婚剛七個月後，起義軍便攻破了城門，原本想用大婚和染髮扭轉敗局的王莽，最終在刀光劍影中身死漸臺。

烏膏塗唇

最早出現這種做法，完全是被迫的。在西元五八一年的南北朝時期，北朝的周靜帝，不滿七歲就做了皇帝。他即位後，下了一道指令，禁止北周的婦女使用胭脂、鉛粉等等紅白色的化妝品，只能用黃色畫眉毛，黑色塗臉，史稱「黃眉黑妝」。黑妝的具體方式，乃是用木炭的灰塗在額頭上。這種樣子當然不會好看，周靜帝的旨意也很類似兒童的惡作劇，所以很快就廢止了。

到了唐代，女子們卻開始自願地用黑色飾面。當時產生了一種黑色的唇膏，名叫烏膏。運用烏膏畫出的妝容，稱之為「啼妝」。這種妝面的形式，流行於唐代的長安婦女中，是由當時的西北少數民族傳來。其特點是兩腮不施紅粉，只以黑色的膏塗在唇上，兩眉畫作「八字形」，頭梳圓環椎髻，有悲啼之狀。這種妝梳尤為當時的貴族婦女所喜尚。大畫家吳道子曾畫過一幅神仙圖，其中的一位女神嘴唇畫成深黑色。

北宋時蘇東坡的老爹蘇老泉收藏到這幅畫，看了以後卻十分困惑，認為上天的神非常

啼妝

「啼妝」是沿用東漢六朝時期的一種面妝。新創的面妝則有「淚妝」，即以白粉抹頰或點染眼角，如啼泣狀。

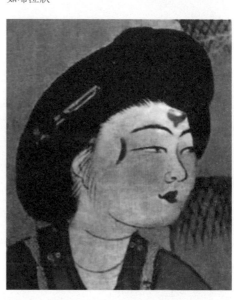

尊貴，卻用黑色的唇膏塗嘴，看上去跟妖精一樣，幾近下流，不知吳大師為什麼要這樣畫。後來，蘇老泉讀史書時，得知吳道子死後，唐朝婦女一度愛用黑色唇膏，看起來如同一幅哭相，於是他斷定，這幅畫必是偽作，乃「唐之俗工作時世妝，嫁名道子」。

不僅蘇老泉覺得「啼妝」如同妖精似的，即便生活在唐代的大詩人白居易對此也十分看不慣。他專門寫了一首長詩《時世妝》，諷刺時人這種故意搞怪、譁眾取寵的做法。其中有幾句寫道，「腮不施朱面無粉，烏膏注唇唇似泥，雙眉畫作八字低，妍媸黑白失本態，妝成盡似含悲啼。」是對這一妝容的精確描述。

事實上，由於太過古怪，「啼妝」流行了一陣子，也就消失了。但這黑色的妝容所體現的女子對美的追求，借助畫家的畫、詩人的詩，流傳至今。

第五篇

白色

白・素・縞・皓

白色

一 萬色之基

白色被古人視為各種色彩的基礎色，有了白色，其他顏色彷彿才有了安身立命之所。《淮南子》裡就說，「色者，白立而五色成矣」，直接確定了白色的基礎性地位。其實《淮南子》這話也是轉借來的。老子的弟子文子有本著作，名稱也叫《文子》，其中就說過同樣的話。文子與孔子同時代，名氣卻要小得多，所以不怎麼為後人關注。但道家思想包含著樸素的辯證法的觀念，對絢爛多姿的各種顏色與樸實無華的無色之色之間的關係，頗有見地：「白立而五色成矣」，很有一針見血的意味。

作為基礎的事物，一般都有比較大的恒定性、單一性，都不會有太多的變化。所以，雖然白色也廣泛地使用了幾千年，但表示白色的文字並不多。

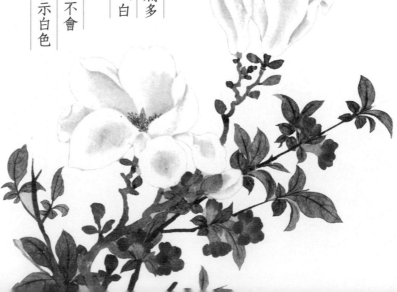

白

即便是在原始社會，白色的自然物體也是很多的，比如牙齒、骨頭、雪花、貝殼，以及明亮的太陽光。所以人們很早就有了白色的概念，甲骨文裡也就出現了白字。商人把白字寫作 ，就彷彿一輪上下放射光芒的太陽。而鐫刻在青銅器上的金文中，白字形態略有變化，寫作 ，彷彿一滴水滴，但學者們仍認為這是對陽光顏色的描述。比如古文字學家商承祚先生，他認為，甲骨文和金文中的白字頂端寫的都很尖銳，是象徵太陽升出地面，光芒閃耀刺眼，而此時黑夜過去天色已白，所以古人造出這樣的字形；這也是人們把有太陽的時間稱為「白日」或「白天」的由來。

《說文解字》裡的解釋，比商先生的說法要複雜得多。由於文明的斷層，許慎只認得「白」在小篆裡的寫法 ，而不知道甲骨文與金文中的造型，於是許慎做了一番非常形而上學的解釋。他說：「白，西方色也。陰用事，物色白。從入合二。二，陰數。」這句話十分的費解。首先，「白，西方色也」就讓人困惑。以紅色象徵炎熱如火的南方，青色象徵春風源頭的東方，甚至以黃色象徵黃土四布的中原，黑色象徵長夜漫漫的北方，都是有明顯的表象上的關聯，包涵一定的邏輯性；但白色與西方有什麼關係呢？古人為了把這一點說通，可以說大費周章。比較流行的說法是，西方盛產白銀，白銀是重要的金屬，所以西方代表五行中的金，而顏色為白色。不過先秦

時期主要的流通物是銅幣，當時還稱銅為「金」；白銀是在東漢時才建立其作為貨幣的地位，所以這個說法不太站得住腳。但由於五行觀念的流行，西方——金——白色這一觀念普遍為人們接受，也就沒有人細究其內在聯繫如何了。

再說後面的「陰用事，物色白」。要理解這句，得先搞明白最後一句「從入合二○二，陰數」。許慎把白字拆為兩半，看作是「入」字下面包含一個「二」；按照周易的觀念，奇數為陽，偶數為陰，所以「二」是陰數，因此「白」也代表陰，就是白色的事物。許慎說了一大圈，總的意思是白色代表西方，同時代表陰。但按照後世流行的太極圖來說，陰陽魚中的白魚是代表陽，所以，中國古代哲學中自相矛盾之處，又多了一個例子。

白還有「空白」的意思。《詩經・小雅・六月》裡有「白旆央央」的句子，孔穎達注釋說，這裡的白旆不是指白色的旗子，而是指沒有紋飾的純赤色的旗子。白在特定的語境中叫做帛，某些時候可以互換，即用白表示白色的絲綢。白色的帛是商代絲織物的總稱，由於其質料、手感和色澤與白玉相似，一直延續到西周。據說周穆王到西部巡遊，抵達青藏高原一帶，送給西王母的主要禮物就是帛。帛應當很類似今日藏族地區流行至今的哈達。廣東客家話唸帛為 ped，與哈達的讀音也十分接近。

商・白玉馬

河南安陽殷墟婦好墓出土的商代玉馬，以白玉雕成。商代時我們的先祖就有了明確的白色的概念。

素也是比較常用的表示白色的文字。它出現得很早，在金文裡就有，寫作為[字形]，就跟現在的造型很接近了。到了小篆中演化為[字形]，從構造來看，下半部表示它起源於絲織物，上半部則常被人理解為懸掛絲帛的鉤子或架子，表達「垂」的意思。所以，《説文解字》對「素」的解釋就是「白緻繒也」。「緻」通「致」，是密的意思；「繒」則是秦漢時對絲織品的總稱。所以「素」的本意，就是白色的又密又厚的絲帛。

「素」這種織物，是當時多種多樣的「繒」中比較貴重的一種。《詩經·唐風·揚之水》中，寫到當時諸侯的打扮，是「素衣朱襮」、「素衣朱繡」，就是穿素做的裝飾了紅色衣領或紅色花紋的衣服。東漢《古詩十九首》裡有一首《上山采蘼蕪》，寫一個被休的女子，在採蘼蕪時遇到新婚的前夫，於是「長跪問故夫，新人復何如」。這位前夫舉了諸多例子，說新婦不如舊妻，其

西漢·直裾素紗衣
長沙馬王堆漢墓出土的西漢直裾素紗衣，輕盈飄逸，薄如蟬翼，包括領及兩袖口鑲邊總重量才四十九克，被視為一級國寶，年代久遠，素紗的白色盡失。

白色

中一條是「新人工織縑，故人工織素，織縑日一匹，織素五丈餘」。「縑」是一種細薄的絹，比又密又厚的素品質差很多；按漢代的尺度，一匹為四丈。所以他最後嘆息說：「將縑來比素，新人不如故。」藘蕪是一種香草，古時人們相信佩戴藘蕪可以使婦女多子，從這隱喻中，大約也可以看到這位心靈手巧的女子，被休棄的原因。

中國的繅絲工藝起源得很早，而從蠶繭中抽出的絲，在沒有染色之前，是呈現白色；當然也有品質不好的絲，會略顯淺黃。而「素」本身就是用未染色的絲織成的，所以又引申出不加裝飾、沒有花紋的意思。《易經》中的第十卦「履卦」，卦辭為「素履往，無咎」，意思就是穿著白色沒有裝飾的鞋子上路就好了，沒有問題。卦辭正是以「素履」來比喻君子樸素清白的處世態度。楊貴妃的姊姊覺得自己長得好看，不化妝就去面見皇帝，也就是史上有名的「素面朝天」了。

縞

縞最早出現在小篆裡，寫作

縞

，本意是指未經染色的細絹。諸葛亮遊說孫權抗曹，說曹操遠道而來兵馬困乏，是「強弩之末，勢不能穿魯縞也」，用的就是它的本意。大約魯地出產的縞更薄一些，所以用打不穿魯縞來形容對方力量衰竭之甚。

現存於北京故宮博物院｜胤禛即雍正皇帝，胤禛
妃行樂圖一共十二幅，是用來裝點書房的精緻畫
作。這一幅描繪了一名身穿白衣的仕女，嫻靜優
雅，清麗動人。

未染色的絹，看上去自然就是絲的本色，所以縞也引申出白色的含義。《禮記・王制》裡提到殷人「縞衣而養老」，東漢大學者鄭玄對此注釋說，殷商時崇尚白色，所以人們都穿白衣服，所謂「殷人尚白，而縞衣裳」。《詩經・鄭風・出其東門》裡有「縞衣綦巾」、「縞衣茹藘」的描寫，前者是指女子穿白衣而配綠色圍裙，後者是指女子穿白衣而紫紅色絲巾，想像一下，還是其為奪目。千百年後到了南宋時，辛棄疾還在詞裡寫「青裙縞袂誰家女，大趁蠶生看外家」，一樣的色彩搭配，一樣的清新明快。

由於前述的「素」也有絲織品本色的含義，所以「縞」和「素」可以通用。東漢文學家王逸就說：「縞，素也。」「縞素」連用，加強了白的含義，並成為喪服的代稱。《戰

白色

國策》裡寫到著名的「唐雎不辱使命」的故事，唐雎面對傲慢無禮的秦王，表示願意以死相拚，說「伏屍二人，流血五步，天下縞素，今日是也。」嚇得秦王趕緊道歉，說：「先生坐！何至於此！」《史記》裡記載劉邦與項羽爭天下時的小細節，說項羽把用作傀儡的楚義帝殺了，劉邦借此爭取輿論，說「寡人親為發喪，諸侯皆縞素」，而且願意統率各路諸侯去討伐殺義帝的人，把項羽轉成被動。而明朝末年，大詩人吳梅村在《圓圓曲》中描述吳三桂引清兵入關的緣由，也寫下「慟哭六軍俱縞素，衝冠一怒為紅顏」。

白色

皓

皓也是出現在小篆裡，寫作 𣆶 。奇怪的是，《說文解字》裡沒有收錄這個字，可能是許慎的疏漏吧。《小爾雅》裡對它是有解釋的，說「皓，白也」，就是白的意思。有學者認為「皓」還含有明亮的意思，因為《詩經‧唐風‧揚之水》有「白石皓皓」的說法，就是說石頭在水流的沖刷下又白又亮；《詩經‧陳風‧月出》裡的「月出皓兮，佼人懰兮」，下一章則是「月出皓兮，佼人燎兮」，也有這層意思。至於後世常用來形容女子的「明眸皓齒」，更是從顏色和光澤兩個角度來描寫這牙齒的漂亮。

但更多的時候，「皓」還是僅僅指白色。文人騷客常用「皓腕」即潔白的手腕來

形容女子的美麗。比如曹植的《美女篇》裡寫那美女的樣子，「攘袖見素手，皓腕約金環」；韋莊的花間詞裡回憶自己少年時的風流生活，「壚邊人似月，皓腕凝霜雪」；徐夤寫女子討好心愛的男子，「無事把將纏皓腕，為君池上折芙蓉」，都是例子。

不過，在形容青春美麗的同時，「皓」也常被用於其對立面，與年華老卻、黑髮變白相聯繫。劉邦當皇帝後曾寵愛戚夫人的兒子，一度想把呂后的兒子劉盈廢掉，改立戚夫人的兒子為太子；呂后聽了張良的意見，請到了有名的隱士商山四皓來輔佐劉盈。有

一天，劉邦與劉盈一起飲宴，看到其背後有四位白髮蒼蒼的老人，詢問之下才知是商山四皓。這四人在秦朝曾擔任博士之職，是著名的學者，劉邦建立漢朝後多次邀請他們入朝為官，但一直被拒絕。如今看到他們成了劉盈的賓客，劉邦十分驚訝，認為太子還是很有影響力的，於是放棄了廢立的念頭。

之所以稱為「四皓」，當然是因為他們均已上了年紀、鬍鬚皆白。明清之際，中國讀書人深受八股取士荼毒，用盡一生去讀所謂聖賢經典，頭髮都熬白了還得不到功名，留下「皓首窮經」的哀嘆。

以「白」為部首的字，除了「皎」、「皓」外還有一些，也都有白色的含義，比如「皚」，專指雪的白。但由於適用的範圍太小，就不再一一討論了。

商山四皓
清人在演義小說裡所繪的商山四皓的形象。一蓬雪白的鬍子是他們最明顯的特徵。

（二）粉飾太平

白色是各類絲物的本色，樸素簡單，切實無華。統治階級是很需要從形式上來強調自己的特權地位的，白色則太過普通，無法滿足這一要求，於是，白色在千百年裡，一直為政治所疏遠。但由於白色又有純潔、無瑕的寓意，白色的事物，常又用來作為天下太平的標誌，獻給統治者，成為政治舞臺上的小道具。

閻立本在《歷代帝王圖》中所繪的兩個陳朝皇帝，廢帝伯宗和陳文帝，都是頭戴白紗帽，盤膝坐在矮榻上，彷彿在出席宴會。這打扮也是從兩晉到南朝的傳統。

尚白的王朝

崇尚白色的王朝是很少的。據儒家學者的研究，商朝是以白色為國色的。商朝的國旗是白色，叫大白，就是沒有圖像花紋的淨白的大旗；商人舉行朝會必須在白天，普通百姓舉行婚禮也要在白天；尚朝貴族的隨葬品，也以白色的陶器居多。不過這些理論並沒有太多的證據支援，儒家學者的目的是希望證明商朝對應的是五行中的金，所以崇尚紅色和火德的周朝替代商朝，就是火剋金，是合理合法的。畢竟，周朝在儒家學者心目中，是一個完美的時代。其實，前文講黑色時，說過「天命玄鳥，降而生商」的典故，商朝的祖先又稱玄王，所以黑色似乎才是商人喜愛的顏色。五行家們就支持這一觀點，認為商朝是水德，儒家學者們說得不對。

商朝畢竟處在久遠的上古時期，很多事情難以考證。

而在商朝以後，崇尚白色的王朝，只有兩個，一是晉朝，一是兩宋時的金國政權。晉朝認為自己是金德，應當凸顯白色的特殊地位，所以晉朝的皇帝都戴白紗帽，太子結婚

白色

則穿白色的絲質禮服，裝飾紫色的瓔珞。西晉張敞的《東宮舊事》就說：「太子納妃，有白縠白紗白絹衫，並紫結綬。」當時的官員則流行佩白色的衣帶，一改兩漢的懷金拖紫，以致上朝時大殿上一片白色。這一傳統在東晉之後還有留存，宋齊之際，皇帝在宴會上經常戴白色紗帽，而大臣們則戴的是烏紗帽。

　兩宋時的女真族政權金國喜愛白色，理由也差不多。女真族政權建立之初，曾與宋朝聯盟，共同對付契丹人的遼國政權。女真族首領發現自家的政權尚無名稱，就請教宋人的意見，以定國號。宋人很擔心在打垮契丹人之後，女真人又變得強大，再度欺負宋朝，於是建議其定國號為金，因為宋朝是火德，火可以剋金，防止其坐大。女真人大約當時還不懂中原文化，所以欣欣然接受了這個建議，成立了金國。女真族本來就喜愛白色，金在五行中又對應白色，正好匹配。不過若干年後，金國統治者的文化水準提高了，看出了宋人包藏的禍心。此時遼國已滅，金國對宋朝的疆土虎視眈眈，於是金國皇帝召集群臣討論國運，希望改國家為水德，因為水能滅火；結果有人跳出來說，所謂烈火煉真金，金不經火煉也不成器，不需更改。金國皇帝覺得有道理，繼續崇尚金德與白色。這段故事，在記述金國歷史的《大金德運圖說》裡有詳細記載。宋人處心積慮，以為能夠從五行上剋制金國，卻仍被金國打得避居江南，兩個皇帝都做了俘虜，留下史上有名的「靖康之恥」，足見五行學說的荒謬之處。

晉朝除了衣飾用白色外，在政治生活中還使用過一款重要的白色器物。

當時，晉朝皇帝為了鼓勵大臣批評天子，直言朝政，每年正月初一，天子都舉行國宴，在宴會上擺設特製的酒壺，漆上白色，壺蓋畫上白虎，然後裝酒，讓敢於提意見的大臣先喝酒，再發言。這酒壺被稱為「白虎樽」，用來化解大臣們阿諛奉承的虛偽作風，提倡發言時無所顧忌，兇猛如虎。

白色對應的是五行中的金，方向中的西方，而白虎被視為西方的守護神。白虎樽，被皇帝寄予深重的道德意味。不過由於皇帝們殺人也經常用毒酒，所以那班奴才成性的大臣們，不知道皇帝的酒壺裡裝的什麼藥，沒人敢去冒險。於是，白虎樽從其被設置開始，就成了皇帝標榜自己開明寬宏的擺設。晉朝以後，南朝宋齊梁陳都設置了白虎樽，但百餘年裡，敢於打開白虎樽喝酒言事的只有兩人。

第一次發生在南朝的蕭齊年間，齊國的都城南京有六個城門，每個門都使用了竹子做的籬笆護欄，其中白色的宣陽門加了三層。有一年元旦國宴的時候，有人打開白虎樽喝酒，然後說「白門三重門，竹籬穿不完」，就是說宣陽門的籬笆護欄太多了，不利於行人和車輛

西周・青銅器虎樽
白虎樽並未流傳下來，但形象可能與西周青銅酒器虎樽類似。
後者現存於美國華盛頓弗利爾美術館。

白色

進出。對於這種芝麻綠豆大的小事，皇帝當即表示改正。另一次就近似於鬧劇了。齊

武帝繼承齊高帝的第一年元旦，有人打開白虎樽，一口氣喝了個底朝天。大家等著他

發表高見，不想這人早已醉了，滿口嘟嘟囔囔，只說「回想高皇帝」，就是剛死掉的

齊高帝。《南齊書》記錄這件事，大約也覺得很過分，連這名大臣的名字都沒記下來，

只斥責說他是小人。

唐朝開國皇帝李淵的祖父名叫李虎，曾當過南北朝時西魏的大將軍，李家就是從

他這裡開始發跡，後來得了天下。唐朝建國後，為了避李虎的諱，在其各類文獻中

都把白虎樽改稱白武樽或白獸樽。

獻吉用白

白色雖然很少能夠有機會進入政治的核心，但還是經常被用於帶有政治目的的演

出。君主們雖然並不喜歡自己與臣下穿戴白色，卻十分樂意見到下屬呈現白色的動

物、植物，視之為自己統治有道、為君有得的表現。這首先是由於純白的動植物十

分的稀少，其次大約是因為白色能夠給人純潔無瑕的感覺，所以拿白色生物作為吉祥

物，自有其道理。而這種做法，在歷史上綿延了幾千年。

據《孔聖全書》說，早在商朝建立之初，商湯建國時，有白雲流進他的房間，有

白虎跑到朝堂嬉戲，這是天意嘉許商湯的體現。《國史》裡說，在西元前十世紀，周穆王準備攻打西方的犬戎。一位大臣說，犬戎民風謹慎，遵守舊約，不宜武力攻打。穆王不聽勸告，執意兵戎相見，迫使犬戎進貢了四隻白狼四隻白鹿，才收兵回朝。自此以後，無論四條腿的野獸還是兩隻腳爪的飛禽，只要毛色純白，就被視為吉祥的標誌。

比如白鹿。漢代宣揚神學迷信的《孝經緯》裡說，「德至鳥獸，則白鹿見」，就是說道德統治如果施加到鳥獸的頭上，就會出現白鹿。當時的另一本著作《禮緯》裡則說，「君乘水而王，其政平，則北海輸白鹿」，意思是君王的命運屬於水，他的統治和平安寧，就會從北海地區跑來白鹿。據說漢朝皇帝在澠池修築打通崤山交通的道路，被譽為有益百姓的德政，結果白鹿、黃龍、甘露等祥瑞景象紛紛出現，時人特地把這三景象刻在石碑上記錄下來，製作了《澠池五瑞畫像》。東漢末年曹丕想要以魏代漢，結果各地連續十九次報告說出現了白鹿，於是曹丕高高興興地舉行了禪讓儀式。其實曹丕早就想廢掉漢獻帝了，白鹿出現的新聞這樣多，也許是下屬投其所好幫他利用輿論造勢，也許根本就是他刻意安排的。

白色的野雞，古稱白雉或白鳩，也是好兆頭的體現。《孝經緯》裡說，周成王時，越裳國派人進獻白雉；越裳國距離西周都城有三萬里那麼遠，只有君王規規矩矩地開展統治，飲食起居都不越軌，才能以德服遠，感動遙遠地方的小國，進獻白雉這樣的寶物。《春秋緯》裡則說，君王的恩德如能遍布天下，白雉就會出現。曹魏建國之前，各地先後報告發現了白色的野雞，居然也有十九次。

白色的燕子就更加吉利了。據東晉葛洪的《西京雜記》說，東漢年間有個女子叫王政君，出嫁前某日做女紅的時候，有隻白色燕子銜著拇指大小的石塊兒，掉在她的針線筐裡；然後石頭一分為二，露出內裡的三個字「母天地」，結果後來王政君果然嫁給了漢元帝，當了國母皇后。王政君一直保留著這塊石頭，並把它放在裝玉璽的盒子裡，稱之為天璽。李時珍在《本草綱目》裡也提到，明朝時京城的人常說「人見白燕，主生貴女」，就是誰家有白色燕子做的窩，生下的女兒將來會十分高貴；因此當時人們把燕子稱作「天女」。

清·沈銓·松梅雙鶴圖

白鶴在民間常被視為吉祥的象徵，「松鶴延年」是祝福平安長壽常用的題材。

國人一般不喜歡烏鴉，並常說天卜烏鴉一般黑，但若有反常的白烏鴉出現，那就是吉祥的象徵。漢成帝河平四年，有白色的烏鴉在孝文廟殿集會，大臣們紛紛向皇帝道賀，因為《孝經緯》裡說如果皇帝品德昭著，烏鴉就會由黑變白。不過漢成帝是個昏庸好色的君主，他最為後世瞭解的，就是寵愛趙飛燕和趙合德兩個美女，最後自己吃春藥過量而亡。

南朝齊高帝時也出現過白色烏鴉，還被進獻給了皇帝。齊高帝問大臣們這事是凶是吉，大家都搞不清楚，最後官職最低的范雲說，我聽聞帝王如果尊重祖先，那麼就會出現白烏鴉。齊高帝對此十分滿意。

除了上述鳥獸之外，因顏色發白而被視為祥瑞的動物還有很多。武王伐紂時坐船過黃河，有白魚跳到船裡來，被看做打勝仗的好兆頭；春秋時宋國一家善良百姓養的黑色母牛生出了白色牛犢，有人就此事去問孔子，孔子說是吉兆；唐太宗時白喜鵲在皇宮大殿的槐樹上築巢，形狀如同腰鼓，滿朝文武官員都來向皇帝表示祝賀。《北史·李嵩傳》記載，北朝的李嵩在酒泉做官，政績頗為顯著，於是白狼、白兔、白雀、白雞、白鳩等野生動物紛紛出現在田間地頭，時人稱之為「白祥」。李嵩雖然只是個地方官兒，但一次就召喚出多種多樣的白色物種，比周武王、唐太宗都強得多了。

居心叵測

關於白色吉祥物的這些牽強附會的故事，古人一直津津樂道，可謂不絕於史。古人當然沒有那麼傻，會全然相信這些荒謬甚至可笑的事情；他們編造、宣傳、記錄這些故事，動機大約可以分為兩種。

一類的動機比較善良，是希望借此來規勸君王做好事。比如說，他們告訴君主，出現了白色野兔，是由於您善待老年學者，或者處事果斷；出現了白色鳥雀，是因為

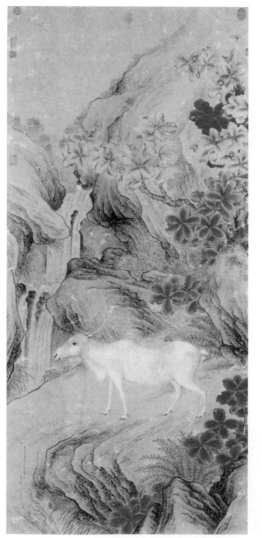

清・賀清泰・賁鹿圖
現存於北京故宮博物院

清·居廉·富貴白頭圖

現存於北京故宮博物院｜清末畫家居廉在《富貴白頭圖》中，以大朵的牡丹隱喻富貴，以一對停憩石上的白頭翁隱喻成雙成對、白頭偕老，充分表達了民間百姓對於幸福的理解。

您提倡廉政，不大興土木。也許這皇帝從不把老先生們放在眼裡，或者生性奢侈喜歡修建金碧輝煌的宮殿，聽到臣下這樣婉轉的勸諫，也許就轉了性兒；再笨一點兒的，說不定真的相信這是上天的獎勵，於是就放棄了蓋樓的念頭，或是虛心的向老前輩們請教問題。當然，能把這些話聽進去的皇帝，是少之又少的。

另一類的動機就險惡多了，完全是為了討好皇帝，從中牟利。既然存了這樣的居心，當然就會花樣百出的製造祥瑞，借機溜鬚拍馬，人獻殷勤。北宋的神宗皇帝篤信道家。他沒做出什麼像樣的政績，對外打不過契丹人的軍隊，對內的改革又不成功，偏偏還要效仿秦皇漢武去泰山封禪。封禪之際，有人在曲阜郊外抓到一隻白兔，進獻到泰山，說是封禪活動得到了天帝的回應，白兔就是證明。其實白兔本就是尋常

清·冷枚·雙兔圖
現存北京故宮博物院

的動物，並不似白鹿、白狼那樣會被理解為天帝的旨意。明朝時，元老大臣胡瑩善於逢迎皇帝，他對明宣帝說，各地進貢給皇帝的白烏鴉和白兔子，是天帝對天子的嘉獎，應當受到朝臣的祝賀。宣宗皇帝表示謙讓，但卻不加禁止，以致進貢的人十年不曾間斷，史書成為「十年之間，貢媚無虛日」，直到皇帝一命嗚呼。

不想過了不到百年，歷史再次重演。嘉靖年間，河南巡撫吳山帶頭向皇帝進貢白鹿。嘉靖皇帝篤信道教，一心想要煉丹飛升成為神仙，對這些祥瑞很是喜歡，以為是上天對自己的激勵。結果各地官員效仿吳山，不斷進貢白烏龜、白喜鵲、白烏鴉這些鳥獸，哄騙這個昏庸的皇帝。史家厭惡吳山，稱之為「大臣諂媚之始」。

三 哀思所在

白色在我們的文化裡有純潔、質樸之意，白色的飛禽走獸也經常成為吉祥的象徵，甚至，日本人因襲中華文化，新娘成婚時要身穿白色的和服，象徵其作為處子的純潔無瑕；這套衣服則被稱為「白無垢」，時至今日仍在使用。但在中國的傳統文化裡，白色同時是葬禮所用的顏色；由於與死亡相聯繫，某些場合下它也被視作兇惡之色，比如中國許多地方的民俗中，過年或嫁娶極為忌諱有人穿白色衣服。這些現象，又是如何形成的呢？

白色

喪服之制

在中國的傳統習俗中，遇有人死亡，經辦喪事時，所有的當事人都需穿白色衣服；考究的家族，每人還須紮白色的頭帶；靈堂要用白色，祭奠用的花要用白色，甚至帶有迷信色彩的招魂幡也要用白色。白色為何會與死亡相聯繫呢？這與國人源遠流長的喪服制度密切相關。

所謂喪服制度，就是人們居喪期間的服飾制度。這一制度起源甚早，《尚書》裡便曾提及。在《尚書‧康王之誥》這篇西周前期的文獻中提到，成王去世，其子康王繼位，在即位典禮上，康王穿著王者的服飾，接受諸侯群臣的朝賀。典禮完畢，「王釋冕，反（返）喪服」，就是摘了王冠，穿起喪服，按照制度為父親服喪。

那麼，西周時期的喪服制度是怎樣的呢？據學者們考證，作為講究禮儀規範的王國，西周的喪服制度非常複雜，不僅包括對居喪者服飾的要求，還包括居喪的時間安排和居喪期間生活起居的特殊規矩。當然，喪服的形式是其中最核心的部分。

根據現有的文獻反映，春秋時期似乎出現過黑色的喪服。《左傳‧僖公三十三年》記載過秦晉兩個大國之間的一場戰爭。當時晉文公重耳剛剛去世，秦穆公以為自己稱霸的時機到了，發兵攻打晉國的附庸鄭國，晉國於是出兵保鄭，兩國在崤山激戰，結果秦軍大敗，三個將軍都被晉人俘虜了。書裡說晉人打勝了以後，「遂墨以葬文公」，晉國從此後舉辦葬禮都穿黑色。就是穿著黑衣舉辦了晉文公的葬禮，「晉於是始墨」，

二八二

不過，按照西周的儀軌，喪服都應該是白色的。《論語·鄉黨》曾記錄孔子一段話，叫做「羔裘玄冠不以吊」。意思是在喪禮中不僅要求喪服是白色，而且不能穿黑色的衣服，也不能戴黑色的帽子。只不過春秋時禮崩樂壞，周朝的規矩沒人遵守，這才有了黑色的喪服。而且，根據「晉於是始墨」這句，顯然晉人以前的喪服不是黑色。

也許，在崤之戰以前，晉人也是循規蹈矩按周朝禮儀穿白色服喪的呢。

誠摯哀思

西周的規矩所要求的喪服，按照喪事重輕、做工粗細、週期長短，還可分為五等，包括斬衰、齊衰、大功、小功、緦麻等。其中「衰」通「縗」，指麻質的喪服上衣。「斬」是不加縫緝的意思，斬衰服都是用生麻織的布拼在一起，不縫邊兒，表示哀痛很深，已不顧及體面，連像樣的衣服都不穿。這樣的服飾就彷彿是披著幾塊布頭，所以後世才有「披麻戴孝」的成語。齊衰服就體面了一些。「齊」是指縫合整齊，這幾塊布頭好歹做得有點衣服的樣子，表示哀痛比「斬衰」那種程度要輕一些。大功，是穿用熟麻布做成的衣服，麻布細於齊衰而粗於小功；小功，則穿用細於大功的麻布製成的衣服；緦麻是五服中最輕的一種，穿用細麻布製成的衣服。總之，穿得越粗糙簡陋，就表示自己越悲痛。

五類喪服裡，無論哪一種，都是以白色為主。這是由於，當時喪服的原料都是取材於麻，並且是「牡麻」，即大麻中的雄株。大麻的纖維經過漂洗紡織以後，呈現自然的白色，也是它的本色。西周禮儀要求的喪服本就是素服，包括素衣即素色的上衣，素裳即素色的下衣，素冠即素色的頭巾等。素者，不加修飾也，就是不染色的衣服，當然也就是麻的本色白色了。

這種白色體現的乃是禮的「真誠性」。《史記·樂書》云：「窮本知變，樂之情也；著誠去偽，禮之經也。」唐代張守節正義云：「著，明也。經，常也。著明誠信，違去詐偽，是禮之常行也。」則常行之禮，在於誠，在於去偽。所以「布筵席，陳樽俎，列籩豆，以升降為禮者，禮之末節也。故有司掌之」(《史記·樂書》)。鄭玄注曰：「言禮樂之本由人君也。禮本著誠去偽，樂本窮本知變。」為禮之本的「著誠去偽」，影響著中國古人的著衣，「君子不以紺緅飾，紅紫不以為褻服」，後天顏色的修飾，被認為是一種「偽」，是禮之末也。因此，無論是從顏色，還是從質地、工藝的角度來說，以麻的純色——白色為喪服顏色，體現了為禮之本的「著誠去偽」精神。

周禮既然規定服喪期間必須穿白色，那麼人們自然會把這種顏色與死亡相聯繫，

在日常生活中產生禁忌。《禮記》即提出，「為人子者，父母存，冠衣不純素」，就是說父母送終時才用的服裝。

因為被定位為喪服之色，史書中也就多了許多牽強附會的故事，說明白色怎樣的不好。比如，《史記》裡就說，武王伐紂時，紂王兵敗自殺，周武王向紂王的屍體射了三箭，又上前再刺一劍，然後砍下紂王的頭，懸掛在白色大旗上；紂王的兩個寵妃也已自殺，——太史公沒說裡面是否有妲己，周武王也向她們的屍體射了三箭，又上前再刺一劍，然後砍下她倆的頭，懸掛在白色的小旗上。周武王號稱賢德之君，居然也有這樣暴虐的行為，實在令人驚訝；而掛了三個人頭的白旗，被視為凶象。此後人們行軍打仗，戰旗用白色大旗，投降用白色小旗，殺人的刑場也要掛沒有花紋的白旗，據說都是因襲這一故事。

而天上的白雲，如果形狀像面旗子，也是厄運的象徵。這種雲被稱為蚩尤旗，表示將有戰亂發生，生靈塗炭。《三國志》記載，三國末期，司馬炎剛剛逼迫曹家禪讓帝位後不久，有白色的雲氣像旗幟一樣橫貫天空。大將軍司馬景詢問這種奇異的天象形成的緣故，精通歷史和方術的學者土肅說，這就是蚩尤旗，東南一帶可能會發生叛亂。果然，第二年，鎮東將軍毋丘儉和揚州刺史文欽就在東南一帶造反了。

按照古代天文學，二十八宿中的昴星別名白衣會，也是凶星，主刑事訴訟。昴星就是現代科學中所說的仙女座，因為有大量的星雲存在，看上去如同白色的雲氣，所以稱為白衣。古代星象家認為，金木水火土五星運行時，如果與木星與金星重合，

清抄本天文圖

該圖表現了中國古代天文學的三垣五星二十八宿的星象體系。

也叫白衣會，人間會出現洪水。

據《漢書》記載，新朝末年，皇太子王臨同父親王莽的宮女原碧私通，兩人計畫殺死王莽奪取皇位。王臨的妻子會觀天象，說宮殿上方出現了白衣會的景象，王臨很高興，以為計畫必定成功，沒想到事情敗露，三人皆被處死。南宋時，由於白衣會這個名字不吉利，白色又是北方金國的國色，宋理宗於是下令禁止民間的百姓穿著白衣服聚會，一旦出現，監管部門和郡、縣的負責人都要一道治罪。明代的《萬曆野獲編》一書甚至說，「白為凶服，古來已然」。

白花之殤

白色的花朵在自然界裡十分常見，由於跟白色相聯繫，這些花也被視為不祥之兆。這種觀念，可以一直上溯到西元前八世紀。當時，西周的末代君主周幽王寵愛妃子褒姒，為了她而廢掉自己的皇后，還出現了歷史上有名的烽火戲諸侯的故事。時人諷刺周幽王喜新厭舊，作了一首詩，説「白華菅兮，白茅束兮，之子之遠，俾我獨兮」，意思是滿地的菅草開出白花，白茅與菅草緊緊纏在一起，那個人啊離我遠去，讓我終日孤獨一人。這詩後被收錄入《詩經·小雅》，名曰《白華》。後世借用這個典故，常把女人失寵後的哀怨稱為「白華之怨」。

菅草是一種極普通的野草，山間地

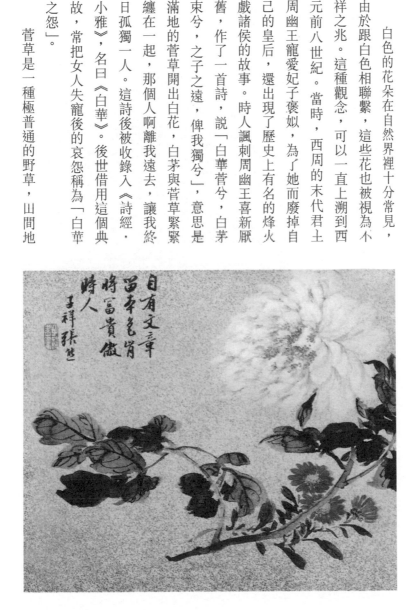

目有文章
當季色肖
將富貴做
時人
王祥張熊

清·張熊·花卉圖
現存於日本大阪市立美術館

後來，到了北宋年間，靖康之變中，擅長藝術而不懂治國的宋徽宗和他的妻子寧

史，足見當時人們對它的重視。

有人懷疑女子們插白花是太后去世的先兆。此事被收進了《晉書》這樣官方編撰的正花。茉莉又名白奈、素奈，原產印度，與佛教一起傳入中國。正巧當時皇太后去世，一帶傳說天帝身邊的織女去世了，女子們為了表示哀悼，都在頭上插上白色的茉莉負責任。而除了萱草，茉莉花也被視為不祥。據《晉書》記載，東晉咸康七年，江浙頭隨處可見，所以後世才有「草菅人命」的說法，以把人命看做菅草，比喻當政者不

清・虛谷・五色牡丹圖軸
古代畫家多喜歡繪製大紅大紫、雍容富貴的彩色牡丹。這幅圖軸用五種顏色畫牡丹，墨筆勾葉，相互映襯，清秀淡雅。是虛谷的代表作。

德皇后被金人俘虜，並送到了冰天雪地的北方做人質。五年後，寧德皇后死在松花江邊的五國城。消息傳至江南，南宋高宗皇帝放聲痛哭，國人都插茉莉花表示哀悼。南宋文學家洪邁在他的《容齋隨筆》中記載此事，還寫下一副對聯，叫做「十年罹難，終弗返於蒼梧；萬國銜冤，徒盡簪於白奈」。蒼梧是近湖南廣西交界一帶，代指南方；白奈，就是茉莉花了。

牡丹是富貴的象徵，千百年裡一直為帝王將相、文人墨客及平頭百姓所欣賞，但如果牡丹開出白花，同樣會被輕視。白居易曾寫過兩首題為《白牡丹》的詩，說的就是世人對這白色富貴花的態度。其中一首說：「白花冷淡無人愛，亦占芳名道牡丹，應似東宮白贊善，被人還喚作朝官。」所謂贊善，就是太子贊善，即陪太子讀書的官兒。這種官的差事大多只是做做樣子，沒有實權，雖有官名，卻為人輕視。白居易做過太子贊善，深知人情冷暖，所以才有此詩吧。

總而言之，白色被視為消極之色時，就有了失敗、死亡、低下等諸多負面意義，甚至被視為晦氣。這種跌宕起伏的命運，倒與黑色十分相似。

四

不厭其白

白色在國人傳統的審美觀中具有重要的地位。

雖然是黃種人，但無論男女，都認為白皙如雪的肌膚是最美的，民間甚至流傳「一白遮千醜」的諺語。為了美白，數千年前，人們便已開始著手研究相關的化妝品；以白為美的觀念輻射開，又形成了白面郎君等獨特的審美意象。

粉白黛黑

以肌膚白皙為美女的標誌，至少在春秋時期就已形成了，因為相關的文獻裡有諸多的反映。比如屈原的《楚辭》裡有「粉白黛黑」的句子，不僅點到了肌膚雪白且頭髮烏黑這樣的特點，還呈現了當時的兩種化妝品，塗面的粉，和畫眉的黛。

《說文解字》對「粉」的解釋是：「粉，敷面者也」。作為女子的閨中密友，它的歷史大約不比胭脂短多少。據墨子說，粉乃是著名的治水專家、夏朝的創立者大禹發明的。大禹發現把稻米磨成粉末，擦在臉上後會使人變得漂亮，於是又搭配了一些香料進去，做成精緻的化妝品，送給自己的妻子。在穿越數千年的傳說裡，大禹都是一個以天下為重、不恤兒女私情的大英雄，可以三過家門而不入；從一盒小小的粉，我們卻看到了這個頂天立地的男兒心思細膩的一面。大約他是因為長期在外奔波、忽視了妻子，內心也十分愧疚吧，所以才發明了這樣別致的禮物，還惠及了後世一代又一代的女子。果然「無情未必真豪傑，憐子如何不丈夫」。

除了以稻米做粉外，占人還常以礦物製粉，即通常所說的「鉛粉」。米粉是有機物，做得不好容易變質；鉛粉就恆定的多了，可以存放很久。據說鉛粉是商朝的最後一任君主、著名的暴君紂王發明的。紂王喜愛妲己這樣的美女，做些小道具出來把她變得更美，也是情理之中的事。何況據學者們考證，紂王本就是十分聰明的人，不是只知道酒池肉林、炮烙大臣的昏庸統治者。

以礦物製粉的工藝，在春秋時就有很大的改進，出現了品質很好的鉛粉，後世也稱為輕粉。據說在西元前七世紀，擅長吹簫的蕭史為秦穆公燒煉仙丹，第一道工序進行完後，得到一批又細又白又輕的粉；蕭史就把這粉送給秦穆公的女兒弄玉擦臉。弄玉覺得這粉比平時用的鉛粉好很多，非常的開心。弄玉對蕭史頗有好感，又向蕭史學習吹簫，後來還嫁給了後者。某日，兩人吹簫的時候，引得龍鳳下凡，兩人跨上龍飛上天空，成為了一對人人羨慕的神仙眷侶。這就是千古佳話「乘龍快婿」了。

蕭史製作輕粉的故事，最早出現在宋人的筆記裡，虛構的成分當然很大；不過當時留下的輕粉的配方，卻是實實在在的工藝了。據這份配方，製作輕粉需要用汞一兩、白礬二兩、食鹽一兩，和在一起研磨，直到不見汞粒，然後將混合物倒進鐵器中，用小盆覆蓋；再用篩子篩灶灰，同鹽水攪和成泥，密封住盆口，然後用炭火燒烤，經過兩炷香的時間，揭開盆子，附著在盆子上的汞會變成輕盈雪白的粉末。

據說一兩汞能昇華成八錢粉，不加鹽，顏色就不白。不過，從現代醫學來看，汞是有毒的物質，對身體損傷很大。古時也不知有多少女子，為了外表的美麗，而讓自己的健康暗中受損。

馬王堆漢墓出土的彩繪雙層九子漆奩，內有九個小盒子，放置白粉、粉撲、胭脂等物。此時脂粉就已是女子們不可缺少之物，死後也要帶在身邊。

白色

美白祕方

有些女子天生麗質，自然賦予的基礎很好，不需要用粉、胭脂這些化妝品來修飾。比如宋玉筆下的東家之子，「著粉則太白，施朱則太赤」，渾然天成，幾近完美。然而這樣的女子畢竟是鳳毛麟角，絕大部分還是需要外物來幫助自己掩蓋一些外貌上的小缺陷。甚至，除了使用品質上佳的輕粉外，還各出機杼，想方設法來尋找美白的技巧。

以「髮可鑒人」而聞名的南朝美女張麗華，除了愛惜自己的頭髮外，也十分重視肌膚美白。她的祕方是：將雞蛋打破一個小口，取出蛋黃，然後取朱砂一兩，放進蛋殼，再用蛋清注滿蛋殼，然後封口，讓它同正常的雞蛋一起孵。等小雞孵出時，把這個蛋取出來，用裡面的朱砂蛋清擦臉。不超過五次，就可使臉色潔白如玉。據說，這是西王母留下來的美容術。

唐人記錄各種祕方的書籍《外台祕要方》裡有一份《令人面白似玉色光潤方》，從這名字，就可看出其效果是多麼的誘人。其製作方法是，用羊油、狗油等動物脂

白色

肪，混合白芷、烏喙、大棗、麝香、桃仁、甘草、半夏等藥材，在爐火上煎煮，到白芷的顏色發黃時，淘去渣滓，即可以用來塗面。據說連用二十天，臉色就大為改觀；五十天以上，就會如同羊脂玉一樣潔白有光澤。

甚至在唐代醫聖孫思邈的《千金方》裡，也收錄了二十多種使人面部和手部變白的藥方。這些方子光名稱就非常動聽，如五香散、澡豆方、洗面藥、悅白方、玉屑面膏方、玉屑面脂方、面白淨悅澤方、面潔白紅潤方、桃花丸等等。

其中有些非常簡單易行，很適合普通百姓。

比如「楊皮散」，用白楊皮十八銖（當時大約二十四銖為一兩）、桃花一兩，東瓜子三十銖，研成細末，用篩子把大顆粒篩去，用溫酒沖服，每天喝三次，每次一勺。如果想變白就多加瓜子，如果想變紅潤就多加桃花。服用三十天後，

元·錢選·楊妃上馬圖

元代畫家錢選所畫的《楊妃上馬圖》。按照唐人的審美標準，楊玉環的美在於她又白又胖，所以上馬很吃力，必須得好幾個人幫忙。

臉色就會轉白；五十天後，手腳的皮膚也會變白。

另一種簡易方法是用酒浸泡三個雞蛋，密封二十八天，用雞蛋液來敷臉，臉色也會變得雪白。

而使人變白的最簡單方法是飲用人奶，孫思邈把它記錄在用於食療或滋補的鳥獸類食物的第一條。據唐代劉的《隋唐嘉話》記載，唐太宗時，大臣侯君集因謀反被誅殺，抄家的時候在他的府中發現了兩名絕色美女，肌膚勝雪，眉目如畫。太宗詢問她倆長得漂亮的原因，回答是自從到了侯家之後，每天只喝人奶，不曾吃過飯。

到了宋代，北方的女子發明了一種美白的土方子。她們在冬天用一種葫蘆的瓢塗臉，稱之為「佛粉」；塗了以後並不洗掉，要等隆冬過去，春暖花開，才用水沖乾淨。由於一冬天沒有風吹日曬，皮膚顯得潔白如玉。清代還有人附會楊貴妃的故事，說馬嵬坡上楊貴妃死的地方土色變白，細膩如粉，用水化了以後洗臉，可以去除臉上的黑斑，稱之為「貴妃粉」。

白色

傅粉何郎

在中國漫長的歷史上，美白並不只是女性的專利。在某些特定的歷史時期，有許多男性也塗脂抹粉，追求肌膚白嫩，形成一種近乎病態的風氣。

這股歪風主要盛行於魏晉年間。自東漢末年黃巾起義至西晉短暫統一天下，百餘年間戰亂頻仍刀兵為患，讀書人嘆息生命短暫苦難深重，看不到光明的前景，於是轉而尋覓一些短暫的精神慰藉，出現了種種不符合尋常標準甚至荒誕怪異的思潮。知識分子群體是社會的精神核心，世族地主則是當時的統治階層，於是這思潮由讀書人開始，由世族地主們身體力行。以白為美，本是男權社會對婦女的評判標準，卻也在此時成為諸多鬚眉男兒的追求。諸多紈袴子弟膏粱人家塗著白粉、戴著高冠、坐著馬車緩緩而行，成為當時的街頭一景。

三國時小有才名的玄學家何晏，便是追求美白的代表之一。何晏也屬於先天條件很好，生就一張白嫩的面皮；他非常以此為榮，十分自戀，平時也白粉不離身，隨時補用，讓自己更美。據《世説新語》記載，某日魏文帝曹丕召見他，看到他很白，以為是擦粉的效果。曹丕不想戲弄他，當時正值盛夏，十分炎熱，曹丕又故意讓廚師煮了一碗熱湯麵賜給何晏，讓他當面吃下。曹丕以為，如此一來，何晏一定汗如雨下，擦的粉都會被汗水沖走，然後就原形畢露了。沒想到，何晏用紅色的絲巾把汗水和粉一起擦去後，皮膚反而更加白皙，令曹丕大為嘆服，稱之為「傅粉何郎」。

除了何晏外，當時的文學家夏侯湛、潘岳等，也是因皮膚潔白而被譽為美男子的。

《晉書》裡說，潘岳年輕時常駕車往返於洛陽的道路，女子見了他，就手挽手把他圍在中間，紛紛拋果子給他，把車裝滿了才放他回家。這架勢，比當今之天王巨星絲毫不差。潘岳字安仁，「貌似潘安」也成為後世讚譽男子常用的成語。

男子因白而美，在當時的文學史學著作中，相關記述還有很多。《世說新語》裡說王羲之稱讚杜弘治，「面如凝脂，眼如點漆，此神仙中人」，羨慕之情溢於言表。《南史‧王茂傳》寫王茂「身長八尺，潔白，美儀容」；《冊府元龜》裡記載東漢大將軍霍光「白皙，疏眉目，美鬚髯」，說漢末的左光祿大夫崔浩「潔白如美婦人」，說劉宋荊州刺史王義宣「白皙美鬚眉」，簡直可稱連篇累牘。

書生白面

南北朝以後，男子終於不再擦粉，略微回歸了雄性本色；但以白為美的風尚仍在。大多數朝代都崇尚文人治國，讀書人常年累月待在屋裡，「兩耳不聞窗外事，一心唯讀聖賢書」，既不從事農作，也不進行體育鍛鍊。沒有經過陽光曝曬，臉色自然都比較白。由於「萬般皆下品，唯有讀書高」，白面書生居然成為人們欣賞和讚美的對象，這在通俗文學中最為常見。

白色

《三國演義》形容書中幾位漂亮人物的長相，慣用的詞就是「面如冠玉」。所謂冠玉，是古時男子鑲嵌在頭巾上的裝飾品，多用質地純正的玉石，又白又光潔，以顯示身分。說一個人面如冠玉，自然是形容他皮膚白皙有光澤，如同用了《令人面白似玉色光潤方》一般。「面如冠玉」並非羅貫中發明的詞，《史記》裡形容劉邦的大謀士陳平「美丈夫，如冠玉耳」，是這個詞的出處。但頻繁地使用這個詞，羅貫中大約是第一人。

書裡寫劉備出場時，是「兩耳垂肩，雙手過膝，目能自顧其耳，面如冠玉」，不僅皮膚白，而且耳朵很大，生相非凡；諸葛亮出場時，是「面如冠玉，唇若抹朱」，不僅皮膚白，而且嘴唇鮮紅，表示身體健康、血氣旺盛；馬超也是書裡有名的帥哥，人送外號「錦馬超」，由於他是武將，書裡除了形容他「面如冠玉，目如流星」外，又寫他體型彪悍，「虎體猿臂，彪腹狼腰，聲雄力猛」，殺得曹操割鬚棄袍於潼關，奪船避箭於渭水。如此高頻率地使用這個詞，一方面讓人覺得小說語言有些單調，另一方面也凸顯了白色面皮在古人審美觀中的地位。

如果說《三國演義》裡描寫一堆面色白皙的人物，是為了稱讚其形象出眾、英雄了得，那麼此後的若干民間故事坊間傳說裡，白面書生則上升為大眾偶像，特別是女子的夢中情人。在眾多的才子佳人小說裡，女方一般都是深藏閨中嬌生慣養的富家小姐，大門不出二門不邁，無聊的時候頂多逛逛家裡的後花園；男方則是上京趕考的不甘寂寞的書生，雖然頂多考試的壓力，還有心思跑到別人家的後花園裡去欣賞流連一番。兩人相遇時，小姐認為書生白皙的面龐是修養的體現，瘦弱的身體是風

明·曾鯨·王時敏小像

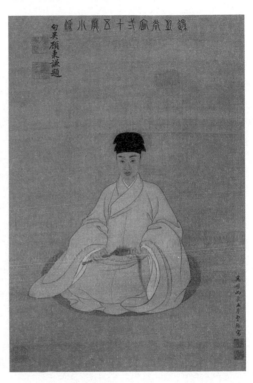

麼是幸福的人生？對於宋元以後的女子而言，她們不能像唐代女子那樣豔幟高張地出入街頭，炫耀自己的美麗，也不能像漢代女子那樣與男子隨意攀談，身分接近平等；越來越嚴格的禮教，把她們嚴密地限制在一方小小的空間裡，能夠偶遇一個具有中狀元潛質的白面書生，並且最終嫁過去，就是幸福的人生了。

男子面白，當然不都是好事。在京劇裡，白色臉譜首先讓人想到曹操，代表的是人品奸詐，這就是一種道德批判了。但百姓們欣賞的白面書生，在舞臺上是不塗油彩的，以本色示人，稱之為「俊扮」。與曹操等白臉奸臣相比，書生們還是受到特殊待遇的。

流的外顯，於是二人乾柴烈火，偷嘗禁果。這段姻緣大約還要遇些阻礙，比如小姐的爹爹不同意，或是已經把她許配了人家。但書生最後高中狀元，回來上門迎娶，有情人終成眷屬。這情節雖然俗濫，但卻有古時老百姓十分樸素的生活態度在裡面。什

補述　五行五色之論

這個世界的多姿多彩，亙古未變，但本書只探討了五種色彩的運用。實際上，在古代中國，最重要的顏色只有這五種，——這也是老子為何說「目迷五色」的原因。

這五種顏色，按照典籍記載，排序是「黃、青、白、赤、黑」，然而也曾有學者認為是「赤、黃、青、白、黑」。不管具體名稱如何，它們對應的，基本就是現代美術色譜中的黃色、紅色、綠藍色、白色和黑色。

現代醫學推論，人的眼睛能夠分辨的顏色，可以達到十六萬種。當然，這是理論上的說法；實際上，即使一個受過良好訓練的畫家，也只能區分出一千三百種不同的色彩，而在日常生活中，普通人可以識別的顏色，只有一百二十種左右。

當然，哪怕是一百二十種顏色，也可稱得上是名目繁多、百花繚亂了，為何我們的先人卻只選取其中的五種，而且恰恰是五種，視之為無比重要呢？這就與古時盛行的五行理論密不可分了。

五行理論是古人一種樸素的世界觀，認為宇宙主要是由金、木、水、火、土這五種元素構成的。據說，在儒家學者盛讚的堯舜禹時代，舜帝就提出了五行的觀念；在此後的夏商周三代，這一觀念不斷發展完善。而現代學者普遍認為，雖然堯舜禹時期和夏朝無文字可以考證，商代的甲骨文資料和周朝的金文資料也很有限，難以推論五行理論當時是否存在，但到了春秋戰國時，它確實形成了較為完善的體系。理論向來

不是朝夕可竟之功，一定有它的發展脈絡、歷史傳承，所以，也可以由此推論，在春秋戰國之前，五行的觀念確實存在。

五行觀念的存在，以及五行理論的發展，直接影響了我們這個民族的思維邏輯，很多方面開始貴「五」。比如，在空間上，確立了東西南北中五個方向；在醫學上，提出了心肝脾肺腎為五臟；在聽覺上，建立了宮商角徵羽的五音聲律；在天文上，提出了極為重要的五顆星，金星、木星、水星、火星和土星。這五個一組的命題，都植根於五行，都與金木水火土一一對應。甚至，為了能夠讓五行理論無所不包無所不能，先秦時還有學者把四季劃分為五季，把最熱的仲夏單獨拎出來湊數。如此牽強附會，使得原本帶有唯物主義色彩的五行理論越來越不科學。

但五行理論在很長一段時期內是非常強大的，所以視覺系統的各種概念也需向它靠攏，這才出現了五色的命題。而之所以選擇青紅等五種顏色，也是附會的結果。

比如，火焰是紅色的，所以選擇了紅色；草木的葉子碧綠，所以取到了青色；大地由黃土構成，黃色自然也列入其中。只是，為何用白色指代金、黑色指代水，信奉五行的人一直沒有特別可信的解釋，但還繼續這麼用，也足見這一套理論的粗疏淺陋了。

顏色系統在與五行建立其應對關係之後，又以五行為橋樑，與其他各類「五」的命題進行融合。比如，紅色在五行中代表火，火在方向中則指代南方，所以紅色又稱為南方的表徵。當然，在實際生活中，五種顏色不可能滿足人們描繪多姿多彩的世界的需求，於是又有學者提出了「正色」與「間色」的命題。「黃、青、白、赤、黑」因為與五行直接對應，所以被稱為正色；而這五種顏色兩兩之間的過渡，則被稱為間

補述

色。比如，由赤到黑之間，是「紫」；由白到赤之間，則是「紅」——這紅按前文所述，指的乃是粉紅色。但為何依照「黃、青、白、赤、黑」的順序確定間色——這種排列既非相生也非相剋——就沒人能解釋了。甚至於五種間色究竟是何名目，有說是「綠、紅、碧、紫、流黃」，也有說是「紺、紅、縹、紫、流黃」，一直沒有定論。但一般認為，間色是不純正的顏色，所以地位不怎麼高。

五色的理論體系，大約也是在春秋時形成。而隨著戰國時齊國學者鄒衍的推動，五色還與政治間有了諸多交錯，使之影響倍增。

鄒衍的貢獻在於，他依據五行，提出了影響深遠的「五德終始說」。五行理論認為，金木水火土這五種元素間，存在著相生相剋的關係。比如，木頭可以燃燒，這就叫木生火；火最終化為土粒一般的灰燼，則是火生土，這就是相生關係。水能澆滅火焰，火能融化金屬，這就叫做水剋火、火剋金，這就是相剋關係。鄒衍在這種生剋關係基礎上，進一步提出，其實每一個朝代在宿命上都是某一種元素的象徵，他稱之為「德」；周朝乃是火的象徵，就是火德，商朝則是金德。朝代間的更替不是人們主觀選擇的結果，而是體現天命的五德間相剋的表現。周朝能夠取代商朝，就是因為火剋金。秦始皇對這一理論大加讚賞，因為秦國奉行的乃是水德，五行之中水剋火，所以秦滅六國取代周天子，乃是情理之中。

「五德終始說」雖然受到統治者的歡迎，但統治者如何表明自己是代表火德還是水德呢？這就需要從視覺系統進行表現了，於是五色就被推到了政治的前臺。由於紅色是火的表現，那麼認為自己代表火德的，就不妨尊崇紅色；黑色代表水，承擔水

德的君主就要多穿黑色。前文曾述及，秦始皇自命代表水德，所以中國的第一件龍袍便是黑色。

假若鄒衍有預測能力的話，他也許會感到遺憾，因為他的理論很快就被修改，不久之後又被摒棄。鄒衍認為朝代的更替是五德相剋，但西漢末年王莽篡漢時，卻採用了劉向、劉歆父子的說法，認為天命乃是五行相生，認為漢朝是火德、尚紅色，五行中火生土，所以自己建立的新朝乃是土德、尚黃色。

這一邏輯被後來的統治者繼續使用，每建立一個新的朝代，都會確立五色中的某一色——當然是正色——為自己的「德色」，以體現天命所歸。不過到了唐宋以後，也許是發現這套理論已不太能唬住百姓，統治者們不再那麼強調德色與五德生剋。甚至於到了清代的時候，乾隆皇帝直接說「五德終始」乃是無稽之談，對之不屑一顧。

作為政治學說的「五德終始說」雖然被拋棄，但五色卻在政治的強大推動下，深深滲透進古時人們生活的各個方面。當然，除了政治方面的原因，這些色彩的運用，與原材料的是否易得、工藝的是否完備、審美觀的是否變化密切相關。這也就是前文中，我們詳細講述過的故事。

清·乾隆·御製西湖十景集錦色墨（十錠）

乾隆時期，工匠按照五正色與五間色製作了十色墨，並與乾隆題作的西湖十景相聯繫。比如，「曲院風荷」就用紅色墨錠表現，「斷橋殘雪」則為白色。此物現存於台北故宮博物院。

織色入史箋
中國顏色的理性與感性

作　　　者	陳魯南	
內 頁 構 成	黃暐鵬	
封 面 設 計	莊謹銘	
文 字 校 對	謝惠鈴	
行 銷 企 劃	林瑀、陳慧敏	
行 銷 統 籌	駱漢琦	
業 務 發 行	邱紹溢	
營 運 顧 問	郭其彬	
責 任 編 輯	吳佳珍、李世翎	
總 編 輯	李亞南	
出　　　版	漫遊者文化事業股份有限公司	
地　　　址	台北市松山區復興北路331號4樓	
電　　　話	(02) 2715-2022	
傳　　　真	(02) 2715-2021	
服 務 信 箱	service@azothbooks.com	
網 路 書 店	www.azothbooks.com	
臉　　　書	www.facebook.com/azothbooks.read	
營 運 統 籌	大雁文化事業股份有限公司	
地　　　址	台北市松山區復興北路333號11樓之4	
劃 撥 帳 號	50022001	
戶　　　名	漫遊者文化事業股份有限公司	
二 版 一 刷	2022年9月	
定　　　價	台幣520元	

ISBN　978-986-489-693-6

國家圖書館出版品預行編目 (CIP) 資料

織色入史箋：中國顏色的理性與感性/ 陳魯南著. -- 再版. -- 臺北市：漫遊者文化事業股份有限公司, 2022.09
304 面；16×23 公分
ISBN 978-986-489-693-6(平裝)
1.CST: 色彩學 2.CST: 五色 3.CST: 文化研究
963　　　　　　　　　　　　　　111012586

漫遊，一種新的路上觀察學
www.azothbooks.com
漫遊者文化

大人的素養課，通往自由學習之路
www.ontheroad.today
遍路文化‧線上課程